할리우드

한눈에 보는 흥미로운 할리우드의 세계

KB108301

즐거운 지식여행 016_

HOLLYWOOD

할리우드

한눈에 보는 흥미로운 할리우드의 세계

부르크하르트 뢰베캄프 지음

장혜경 옮김

예경

지은이

부르크하르트 뢰베캄프는 1965년생으로 마부르크 대학의 현대독일문학 및 매체 연구소 연구원이다. 필름 누아르에 관한 논문으로 학위를 받았다.

옮긴이

장혜경은 연세대학교 독어독문학과를 졸업했으며 동 대학원 박사과정을 수료했다. 독일학술교류처 장학생으로 독일 하노버에서 공부했다. 옮긴 책으로는 《사랑, 그 딜레마의 역사》, 《클라시커 50 디자인》, 《오노 요코》, 《시간이 잊어버린 아이들》 등이 있다.

즐거운 지식여행 016_ **HOLLYWOOD**

할리우드

한눈에 보는 흥미로운 할리우드의 세계

지은이 ㅣ 부르크하르트 뢰베캄프
옮긴이 ㅣ 장혜경
펴낸이 ㅣ 한병화
펴낸곳 ㅣ 도서출판 예경

초판 인쇄 ㅣ 2005년 12월 15일
초판 발행 ㅣ 2005년 12월 20일

출판등록 ㅣ 1980년 1월 30일 (제300-1980-3호)
주소 ㅣ 서울시 종로구 평창동 296-2
전화 ㅣ (02) 396-3040~3
팩스 ㅣ (02) 396-3044
전자우편 ㅣ webmaster@yekyong.com
홈페이지 ㅣ http://www.yekyong.com

ISBN 89-7084-291-8 04600
ISBN 89-7084-268-3 (세트)

Schnellkurs Hollywood
by Burkhard Röwekamp
copyright © 2003 Dumont
Literatur und Kunst Verlag GmbH und Co.
Kommanditgesellschaft, Köln, Federal Republic of Germany
Korean Translation Copyright © 2005 Yekyong Publishing Co.

책값은 뒤표지에 있습니다.

차례

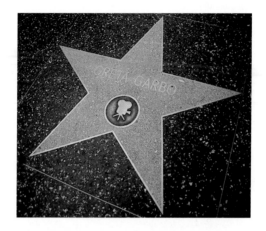

1959년 이후 할리우드의 스타들은 로스엔젤레스 할리우드 거리를 따라 그 유명한 스타들의 거리(walk of Fame)에 흔적을 남기고 있다.

머리말

할리우드가 캘리포니아 남부에 자리잡은 세계적인 영화산업의 발생지 이상의 의미를 갖게 된 건 이미 오래 전의 일이다. 할리우드란 이름은 20세기 대중 영화산업의 트레이드마크 그 자체가 되어버렸다. 할리우드의 영화산업은 시작 초기부터 이미 기술적으로 완벽한 대량 상품을 생산했을 뿐 아니라 뛰어난 미학과 세련된 스토리를 겸비한 채 소위 할리우드 스타일을 전 세계로 보급한 수많은 영화들을 발표했다. 그날 이후 할리우드는 상대적으로 짧은 영화의 역사를 거치며 끝없이 계속되는 성공 스토리를 추구했다. 또 한편에서는 할리우드를 모방하고 할리우드를 배우려는 시도도 많았다. 이름도 '발리우드'라 지은 인도의 영화산업은 할리우드 영화산업에서 개발한 방법과 모델을 성공적으로 복제한 대표적 케이스라 하겠다.

할리우드의 기록적 성공은 소위 활동사진의 대두 및 영화의 역사와 뗄레야 뗄 수 없는 관계가 있지만, 다른 한편으로는 영화의 황제 아돌프 주커도 언젠가 말했듯, 오락을 원하는 관객의 기호와 대중의 욕망을 투철한 목표의식으로 착취한 할리우드의 능력에도 그 비결이 있다. 하지만 할리우드는 신화가 아니다. 할리우드는 국내 및 국제 시장을 지배하는 미국의 영화 문화와 동의어지만, 또 한편 시장 경제적으로 완벽하게 조직된 영화제작과 환상적 이야기 형식 및 제작 형식의 동의어이기도 하다.

영화산업은 수많은 스타들과 조연배우, 엑스트라는 물론 유명 감독과 무명 감독, 권력을 쥔 스튜디오 사장들과 제작자들, 그리고 화려한 무

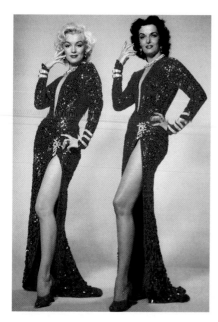

마릴린 먼로나 제인 러셀 같은 여배우들은 지금까지도 할리우드의 이상을 체현하고 있다.

대 뒤에서 묵묵히 일하는 시나리오작가, 카메라맨, 조명기사, 편집자, 소품 담당, 미술감독 같은 전문가들, 나아가 전선을 운반하는 일꾼에서 촬영 진행을 체크하는 스크립터까지 숨은 일꾼들의 고향이다. 평범한 할리우드 영화 한 편의 마지막 제작진 소개 자막을 끝까지 읽어본 사람이라면 영화제작 기술을 모조리 가동하기 위해 얼마나 엄청난 인적, 조직적, 경제적 노고가 필요한지 짐작하고도 남음이 있을 것이다.

할리우드의 역사는 정치적, 경제적 변혁의 영향을 많이 받았다. 하지만 자체의 오류와 결함, 허영과 내부의 권력 투쟁 역시 할리우드의 역사를 뒤흔든 요인이었다. 그럼에도 할리우드는 늘 변화된 조건에 적응하는 탁월한 유연성을 보였다. 내부 갈등, 경제적 위기, 정치적 격변, 사회적 강제, 경쟁국의 보호 조처에도 할리우드의 영화산업은 언제나 위기 상황을 이겨내고 세계 시장의 선도적 지위를 굳힐 수 있었다.

이 책은 할리우드 영화산업의 탄생과 발전에 얽힌 복잡한 관계와 그것의 조건 및 영향력을 탄생 시점에서부터 현재까지 개괄적으로 살펴보고자 한다. 할리우드의 가장 중요한 측면을 간단명료하게 설명함은 물론, 무엇보다 현상의 다양성에 주목하고, 영화에 관한 관심을 일깨우려 노력

할 것이며, 할리우드의 영화에 많은 영향을 받고 있는 우리 영화 문화의 기반을 깨인 시선으로 바라보고자 한다. 영화사의 재구성을 따르면서 기술과 개인의 역사를 할리우드의 예술적, 경제적, 문화적 조건으로 살펴보는 책의 구성 역시 이런 의도에서 나온 것이다. 아울러 이런 방법을 통해 이 책은 할리우드의 역사를 시대에 따른 각종 영향 요인들의 변화무쌍한 협력 관계로 접근할 것이다. 개괄서라는 책의 성격에 비추어 사전적인 완벽한 설명은 요구할 수 없을 것이다. 따라서 이 책에서 언급한 영화와 인물은 할리우드의 발전에 미친 그들의 영향력이 아무리 지대하다 할지라도 할리우드 영

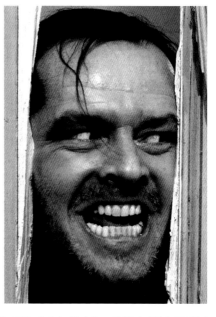

할리우드는 낭만적 키치 글래머 이외에도 귀청을 찢는 충격 요법을 잘 활용할 줄 안다. 1980년 작 〈샤이닝〉에서 잭 토란스 역을 맡은 잭 니콜슨.

화사를 대표하는 축도(縮圖) 이상의 의미를 갖지는 않을 것이다. 하지만 오히려 설명이 간략하기 때문에 더욱 더 할리우드의 아름다운 가상이 유지될 수 있을지 모를 일이며, 나아가 할리우드의 구조와 성공의 비결을 살짝 들춰볼 수 있을지 모를 일이다.

부르크하르트 뢰베캄프

특허권과 갈등: 독립 영화 제작으로 가는 길

미국 영화산업의 역사는 뉴욕, 시카고, 필라델피아에서 시작한다. 1908년 뉴욕에서 에디슨 컴퍼니, 아메리칸 무토스코프 & 바이오그래프, 바이타그래프 등 대형 영화제작 3사와 셀리그, 엣사네이, 루빈, 칼렘 등의 소기업들을 통합하여 영화자료, 카메라, 영사기에 대한 특허권을 판매하는 최초의 영화 대기업 영화특허권사(Motion

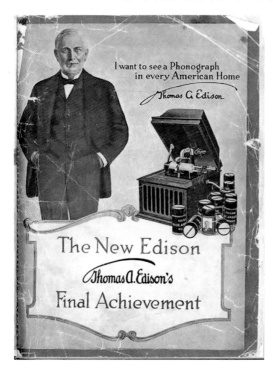

Picture Patents Company, 이하 MPPC)가 설립되었다. 외국 기업으로는 프랑스의 두 제작자 조르주 멜리에와 샤를 파테의 기업이 MPPC의 소속이었다. MPPC의 라이선스는 기술 장비는 물론 장기 예약 및 지역 제한 같은 배급 규제까지 망라했고, 이는 유럽 같은 외국의 경쟁사들로선 상상도 할 수 없는 엄청난 권한이었다. MPPC는 배급사 및 극장과 계약을 하고, 필름 스풀의 정가제를 도입하여 신매체 영화의 경제적 잠재력을 확보하려 했다. MPPC의 기술 장비에

토머스 알바 에디슨은 1,000개가 넘는 특허권을 신청했고, 백열등과 탄소송화기, 포노그래프(납관식 축음기, 축음기의 전신), 영화 녹화장치 키네토그래프 등을 발명했다.

대한 라이선스를 가진 영화사만이 영화를 제작할 수 있었다. 그럼 다시 라이선스가 있는 배급사만이 이 영화를 배급할 수 있었고, MPPC의 영화를 상영하고 싶은 극장주들은 그 대가로 일주일에 한 번씩 요금을 지불해야 했다.

하지만 이런 엄청난 노력에도 불구하고 MPPC는 영화시장을 완벽하게 장악하지 못했다. MPPC의 영화를 살 수 없었던 독립 영

화 보급사 및 거래상들이 자체 영화 프로덕션을 설립하기 시작했던 것이다. 훗날 할리우드의 황제가 된 제작자 칼 래믈, 아돌프 주커, 마커스 로우, 윌리엄 폭스가 MPPC의 독점에 저항했다. 이들 소위 독립 영화사들은 MPPC의 엄격한 라이선스를 피해가기 위해 특허권이 없는 영화기술을 선별했고 미국 시장에 진출하려는 유럽 영화 프로덕션의 자금을 이용했다.

토머스 A. 에디슨은 전기 및 통신 기술의 선구자였다.

극장주들의 저항도 만만치 않았다. MPPC의 요구에 굴복한 극장 수가 약 6,000개라면 2,000곳의 극장은 협력을 거부하고 독립 영화 제작사들에게 상영 공간을 제공했다. MPPC는 배급사 제너럴 필름 컴퍼니를 설립하여 영화사업의 독점화를 추진했고, 이를 통해 독립 영화사들이 설 땅을 완전히 빼앗아 버리려 했다. 이에 독립 영화 제작사들이 1909년 인디펜던트 모션 픽처 컴퍼니(IMP)의 지휘 아래 자체 조직을 결성했다. 하지만 그들의 배급사인 모션 픽처 디스트리뷰팅 엔드 세일즈 컴퍼니는 제작, 배급, 상영의 새로운 방법을 모색하기 보다는 MPPC의 방법을 답습하는 길을 택했고, 결국 양대 대기업이 영화시장의 선점을 두고 다툼을 벌이는 꼴이 되었다.

1912년 이후 미국 법원은 MPPC와 같은 뉴욕 트러스트의 독점화 노력에 제동을 걸기 시작했다. 그 성과로 1915년 셔먼 독점 금지법이 제정되었고 MPPC는 해체되었다. 하지만 미국 영화산업의 이런 조기 독점화 노력은 그들의 제작 및 배급 원칙과 더불어 훗날 할리우드 스튜디오 시스템에서 다시 한 번 꽃피었고 지금까지도 영화제작에 엄청난 영향을 끼치고 있다.

영화산업이 동부에서 서부로 옮아가다

MPPC의 엄격한 배급 시스템은 새로운 규격과 작품을 실험할 수 있
는 가능성을 제약했고, 이에 수많은 영화 제작자들이 새로운 제작
장소를 찾고 싶다는 열망을 느끼게 되었다. 그런 열망을 잠재워줄
대안으로 미국의 서부 해안보다 더 적합한 장소가 있었을까? 1910
년부터 뉴욕 제작사들이 영화제작에 이용하고 있었던, 로스앤젤레
스 교외의 할리우드 말이다. 할리우드는 부흥하고 있는 영화산업에
게 더할 나위 없는 이상적 조건을 갖춘 곳이었다. 대양과 사막, 산
과 숲을 골고루 갖춘 다채로운 풍광은 다양한 영화를 제작하기에 이
상적인 환경을 제공했다. 또 일조량이 많은 온화한 기후 덕분에 거
의 일년 내내 야외촬영이 가능했다. 값싼 건축부지와 아직 노동조합
을 중심으로 조직된 적이 없는 인력 또한 할리우드의 매력이었다.

토머스 인스는 미국 영화사에
처음으로 등장한 만능
엔터테이너로, 서부영화 제작의
질적 기준을 제시했다. 배우로,
시나리오작가로, 연출가로,
제작자로 인스는 초기 미국
영화산업에서 가장 중요하고
영향력 있는 인물이었다.

　　1910년 할리우드엔 미국 동부에서 이주한 수많은 영화 대기업
들이 자리를 잡았다. 그 중에는 토머스 인스의 독립영화사 뉴욕 모
션 픽처 컴퍼니도 포함되어 있었다. 연출가이자 제작자인 인스는
영화제작 과정의 조직 부문에서 탁월한 선구자였다. 비록 처음엔
도피 장소로 출발했지만 할리우드엔 얼마 안 가 거대한 스튜디오
집합촌이 형성되었다. 물론 기존 제작사들은 본사는 그대로 뉴욕에
두고 중요한 결정은 그곳에서 내렸다. 하지만 파라마운트, MGM,
폭스 같은 영화사들과 더불어 서부 해안에도 수많은 기업들이 탄생
했다. 그리고 이들 기업은 기존 동부 영화산업의 구조에서 독립했
기 때문에 제작, 배급, 상영의 새로운 기준을 마련할 수 있었다. 할
리우드를 상표로 만든 장본인은 바로 이들 기업들이었다.

할리우드의 개선행렬

할리우드로 자리를 옮긴 독립 제작자들은 점차 미국 영화시장 전체
를 정복하기 시작했다. 그런데 영화시장을 장악하겠다는 그들 야심

이 타깃으로 삼은 공략 지점은 20,000개에 이르는 미국 전역의 극장이 아니라 2,000개에 불과한 대도시의 영화궁전이었다. 최신 기술과 건축 공학을 동원하여 세련미를 제공함은 물론 최신 문화의 중심지를 형성한 이들 영화궁전은 1913년 문을 연 '리전트'를 필두로 오페라 하우스에 버금가는 화려한 건물과 '해변', '리알토', '리볼리', '캐피톨' 같은 멋진 이름으로 치장하여 경쟁이라도 하듯 앞

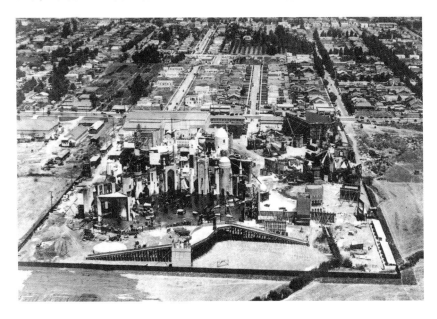

다투어 문을 열었다. 이 극장들은 수천 석의 좌석을 갖추고, 주간뉴스, 여행 다큐멘터리, 트릭 영화, 무대 쇼 등 다양한 프로그램을 제공하여 관객들을 유혹했다. 그 결과 영화궁전은 대도시 근교에 살고 있는 돈 많은 중산층과 상류층에게 새로운 여가 활용 장소가 되었다. 도심과 유흥가를 벗어나 교통이 원활하고 비싼 입장료가 아깝지 않을 만큼 다양한 볼거리를 제공했기 때문이다. 따라서 날이 갈수록 영화 개봉 장소로도 각광을 받더니 마침내 영화 한 편이 벌어들인 수입의 3/4를 이곳에서 걷어 들일 정도로 성장했다. 1920년

〈바그다드의 도둑〉(1924)에 사용된 이 스튜디오처럼 거대한 규모의 스튜디오 건물은 할리우드에선 보기 드문 광경이 아니었다. 이 정도 규모의 스튜디오를 제작하자면 다양한 분야의 전문가들이 투입되었다.

대 영화는 미국인들이 가장 애호하는 여가 활용 방법이었다. 이렇게 영화궁전의 수입과 자체 극장 체인의 구축을 통해 영화 상영 시스템은 점차 독립 영화사들의 수중으로 들어가게 되었다.

1920년대 아돌프 주커는 시카고의 발라반 & 카츠 사와 힘을 합하여 영화궁전을 경제적 성공 모델로 발전시켜 나갔다. 1925년 주커의 페이머스 플레이어스 래스키는 발라반 & 카츠와 합병하여 파라마운트 영화사(할리우드 역사에서 최초로 제작, 배급, 상영의

1960년대 경기침체와 그로 인한 할리우드의 위기는 영화 통계 자료에도 확실한 흔적을 남겼다.

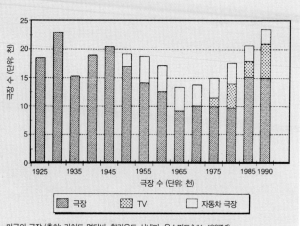

미국의 극장 (출처: 리처드 멀티비, 할리우드 시네마, 옥스퍼드/UK, 1997년)

책임과 규제를 총괄하는 기업)로 거듭났다. 얼마 안 가 할리우드의 다른 영화 대기업들도 파라마운트의 모델을 답습했다. 결국 할리우드엔 다섯 개의 영화 대기업, 파라마운트, 20세기 폭스, 워너 브라더스, RKO, MGM이 국내 영화시장은 물론 외국 시장의 상당 부분까지 지배하게 되었다. 이런 독점 관행은 1948년, 소위 파라마운트 소송이 있은 후에야 사라지게 된다. 파라마운트 소송으로 할리우드의 영화산업이 극장 체인으로부터 손을 뗄 수밖에 없었기 때문이다.

독립 영화사들은 영화의 제작과 배급에서 멈추지 않고 자체 극장 체인을 통해 상영 부문까지 장악함으로써 뉴욕의 트러스트(MPPC)가 추진하던 영화사업의 독점에 성공했다. 제작, 배급, 상영의 세 부분을 수직적으로 통합한다는 원칙을 실현함으로써 전 세계적인 장기 성공의 기초를 마련했던 것이다. 하지만 이제 이들 할리우드의 대형 스튜디오들에게 '독립'이라는 타이틀은 어울리지 않았다. 빈틈없는 체인망을 통해 영화산업을 규제함으로써 스스로가 다시 종속의 틀을 만들어내었던 것이다. 과거의 독립 영화사들이 할리우드라는 지명과 동의어가 되어버린, 종속적인 제작 및 배급 시스템을 창조했던 것이다.

아돌프 주커의 페이머스 플레이어스 사는 〈엘리자베스 여왕〉(1912)을 제작한 프랑스 영화사 필름 다르(Film d'Art)를 모델로 삼았다.

영화시장의 재편을 마친 할리우드는 이제 날로 늘어나는 국내 및 국외 영화 수요에 대응하여 물량 공세에 나섰다. 영화의 편수를 늘리자면 새로운 합리적 제작 방법이 필요했고, 이는 분업의 세분화, 세련화를 낳았다. 주로 제작된 작품은 제작 단가가 100,000-500,000 달러 사이인 특이한 줄거리의 90분짜리 극영화였다. 한때 정말 진짜 같은 활동사진이라고 경탄의 대상이 되었던 매체가 주간 뉴스나 짧은 트릭 영화를 동반한 채 대중을 겨냥한 다기능의(넓은 관객층에게 수준 높은 여흥을 제공하면서 영화산업 제품의 광고 매체로도 활약하는) 예술 제품이 되어버린 것이다.

관객들에게 특별하고 이국적이라는 인상을 심어주기 위해 광고 캠페인과 더불어 스타 시스템이 개발되었다. 스타는 효과가 뛰어난 광고매체이자 연기력 넘치는 배우로서, 대량생산 제품인 영화에 특별한 매력을 선사했다. 이미 당시에도 배우의 이미지는 예술적 가치에 버금가는 무게가 있었다. 초기엔 스타들이 장기 계약을 통해 제작사에 묶여 있었고, 따라서 일종의 제작사의 상표 역할을 했다. 아돌프 주커의 페이머스 플레이어스와 계약을 맺었던 여배우 메리 픽포드는 그 시대 가장 유명한 여배우로 손꼽혔다. 1909년

100달러였던 그녀의 몸값은 1917년 10,000 달러로 급상승했다. 하지만 이런 엄청난 영향력에도 불구하고 스타들은 극소수를 제외하고는 장기 계약 제도로 인해 영화 시스템으로부터 자유로울 수가 없었다. 그럼에도 독립에 성공한 스타가 있었다. 찰리 채플린, 더글러스 페어뱅크스, 메리 픽포드는 연출가 데이비드 W. 그리피스와 힘을 합하여 1919년 스타가 제작하고, 그 이익을 직접 스타들에게 되돌려주는 영화를 배급하겠다는 목표로 독립 영화 제작사 유나이티드 아티스츠를 세웠다. 그리고 〈쾌걸 조로〉(1920), 〈소공자〉

순진하면서도 유혹적이고, 수완이 뛰어났던 메리 픽포드는 할리우드 영화사에서 가장 성공한 여성 스타로 손꼽힌다.

(1921), 〈황금광 시대〉(1925) 등으로 엄청난 성공을 거두었다. 하지만 유나이티드 아티스츠가 제작할 수 있는 영화 물량은 극장주들의 수요에 턱없이 부족했다. 이것이 그들의 한계였다. 반면 대기업의 시리즈 영화제작 시스템은 비용을 절감할 수 있는 효율적인 대량 제작을 통해 매주 새로운 대중적 영화를 원하는 시장의 욕구에 발 빠르게 대응했다.

한편 장편영화가 표준 규격으로 자리잡게 되면서 특수 전문 인력에 대한 수요가 급증했다. 연출가, 카메라맨은 물론, 영화 스토리

를 구상하는 작가, 미술감독, 의상 담당, 편집 담당 등 새로운 직업 군이 탄생했다. 촬영도 스토리의 시간 순서대로 진행하지 않고 꼼꼼한 경비 계산에 따라 스튜디오 및 인력의 효율적 활용이라는 기준에 맞춰 진행되었다. 그러자면 촬영이 모두 끝난 후 영화를 순서대로 조합할 수 있도록 정확한 시나리오가 필요했다. 시나리오는 또 투자금 산정의 기초 자료이기도 했으므로, 그런 이유에서라도 극도의 신중함이 요구되었다. 시나리오를 보고 영화사는 영화제작 여부를 결정했다. 그래서 영화화할 가망이 있다 싶으면 당장 그 자리에서 스튜디오의 제작 책임자가 상황에 맞추어 시나리오를 일부 수정하기도 했다. 그 다음의 제작 과정은 대부분 토머스 인스가 만들어놓은 절차를 그대로 따랐다. 먼저 영화사 사장은 현재 진행 중인 모든 프로젝트를 총 관리한다. 그 다음으로 제작 책임자가 프로젝트를 허가하고 진행시킨다. 촬영 작업을 진행할 건물을 마련하고 스태프를 결정하며 시나리오를 담당할 작가, 세트, 의상을 담당할 기술자, 건축가를 섭외하며, 만일의 사태에 대비하여 촬영 현장을 보호해줄 소방원과 경찰까지도 조직한다. 시나리오에 맞게 프로젝트를 실행하는 사람은 연출 감독이다. 프로젝트는 1년 전에 미리 계획되었고, 기존 세트와 건물을 다른 영화제작에도 활용했다. 그 다음으로 세트 담당 미술가가 있고, 배우 섭외(캐스팅)를 담당하는 캐스팅 전문 에이전시가 있었다. 메이크업 담당은 스타의 외모를 매혹적으로 꾸미는 데 힘썼고 카메라맨들은 시나리오의 초안을 정확하게 필름으로 옮기는 일을 맡았다. 또 논리적인 영화 연결을 감시하는 담당자들이 있어 촬영 작업이 종료된 후 필름을 정확하게 조립하는 일을 했고, 그렇게 조립된 필름은 제작자가 직접 다시 한 번 살펴보았다. 인스가 고안한 이런 노동 분업적 시스템은 이후 할리우드 스튜디오 시스템 업무 분담의 모델이 되었다.

1릴 영화에서 90분짜리 서사영화로: 장편영화의 규격이 탄생하다

미국에서 선보인 최초의 영화는 소위 1릴 영화였다. 그러니까 영화의 길이가 필름스풀(릴) 1개, 다시 말해 35밀리미터 규격 필름을 사용한 300미터 길이의 영화로, 상영 시간은 10분이었다. 영화의 길이는 릴의 숫자로 표시했다. 당시는 관객들이 2릴 이상의 긴 영화를 원치 않을 것이라 믿었기 때문에 1릴 또는 2릴 영화밖에는 없었다. 또 초기 영화들이 극영화였기 때문에 그 짧은 길이를 다시 2막으로 나누었다.

남북전쟁을 다룬 〈국가의 탄생〉(1915)은 혁신적인 몽타주 기법으로 많은 찬사를 받았지만 인종주의적 세계관으로 인해 비판을 받기도 했다.

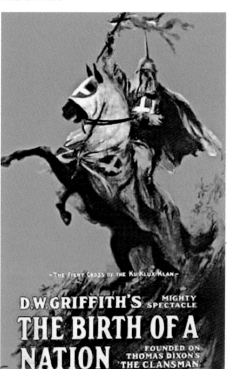

이런 규격은 니켈오데온이 성황을 이루면서 표준 모델로 자리를 잡았다. 물론 1909년 이후 이미 그보다 더 길이가 긴 영화가 나오기는 했지만 MPPC가 영화의 내용과 관계없이 1주일에 1릴 상영을 규칙으로 삼았기 때문에 1릴 이상의 영화는 몇 주 연속으로 상영할 수밖에 없었다. 그래서 MPPC의 회원이었던 바이타그래프가 제작한 〈모세의 생애〉(1909)는 길이가 총 5릴에 해당했기 때문에 5주 동안 극장에서 상영되었다. 물론 때로 몇 주에 걸친 전체 상영을 다 마치고 영화를 다시 한번 처음부터 끝까지 상영하는 경우는 있었다. 그러던 것이 1917년까지 평균 영화 상영 길이가 60분에서 90분으로 늘어났다. 특히 이탈리아 영화 〈지옥〉(1910/1911)과 9막짜리 〈쿠오 바디스〉(1913), 12막짜리 〈카비리아〉(1914)가 선구적 역할을 했다. 역시 기념비적이고 획기적인 영화 〈국가의 탄생〉으로

데이비드 W. 그리피스는 1915년 장편영화를 영화의 규격으로 만들었다. 매력적인 저녁 프로그램으로 자리 잡은 이 새 장편영화는 보드빌 극장에서 이름을 따와 '피처(feature)'라고 불렀다. 보드빌은 미국에서 1895년에서 1930년까지 인기를 끌었던 익살스러운 무대 오락연예 형식으로 마술, 곡예, 코미디, 옷 입힌 동물, 체조, 노래, 춤 등의 다양한 프로그램을 연관성 없이 엮어 10–15회 공연을 하는 쇼를 말한다. 1896년부터 영화 역시 보드빌 프로그램의 인기 있는 종목으로 채택되었다. 그래서 피처도 처음에는 특이한 영화 이상의 의미를 가지지 않았다.

데이비드 W. 그리피스는 현대 서사 영화의 '발명자'로 꼽히지만 그가 사용하여 세상에 알려진 영화 기법, 클로즈업, 인터컷, 오버랩, 연극적이지 않은 연기 등은 이미 그 전에도 개별적으로 사용된 적이 있었다.

할리우드 고전 스타일의 발전

할리우드보다 훨씬 전, 다시 말해 데이비드 W. 그리피스가 유명세를 타기 전, 에디슨 매뉴팩처링 컴퍼니에서 제작한 영화 〈대열차강도〉(1903)는 훗날 전형적인 할리우드 스타일의 특징들을 상당 부분 미리 선보이고 있다. 영화는 열차를 습격한 대담한 무장강도, 습격에 이은 추격전, 총격전 후 강도단의 체포를 다루었다. 1릴 영화로 상영 시간은 10분, 장면은 총 14개밖에 안 되지만 〈대열차강도〉는 보통 이야기하듯 스토리가 있는 최초의 영화였다. 강도단과 추격자들 사이를 오가며 박진감 있게 연출된 두 개의 줄거리는 병렬 몽타주와 편집을 통해 서로 연결되어, 액션이 따로 진행됨에도 시, 공간적으로 관련이 있는 사건이라는 인상을 주었다. 이런 새로운 방식의 서사 기법도 독특했지만, 폭력과 죽음에 대한 밀착 묘사 역시 주목을 받았다. 이 영화는 테마와 장치를 근거로 최초의 서부영화로 분류된다. 또한 니켈오데온의 번성기 이전에 상업적으로 가장 큰 성공을 거두었고 가장 큰 인기를 누렸던 영화였다.

 미국 영화의 초기 단계에서 보통 영화는 상황이나 사건만 제시하거나 영화의 트릭 효과를 소개하는 데 기여했다. 또 논픽션 영화

가 대부분이었다. 상영 장소는 보드빌 극장, 강연장, 오페라 하우스, 교회였다. 아직 분위기는 대목 장터와 흡사했다. 박진감 있는 줄거리 전개, 황당한 효과는 신매체 영화를 센세이션으로 만들었다. 하지만 아직은 한 가지 줄거리, 그 중에서도 대부분 이야기의 한 측면에 집중함으로써 관객층은 소위 니켈오디온으로 제한되었다. 처음의 입장료 5센트(니켈)에서 그 이름을 딴 이들 초기 영화들은 1906년에 유행하기 시작하여 그야말로 니켈오데온의 붐을 불러왔다. 덕분에 이들 영화가 신매체의 대중화에는 적지 않은 기여를 했지만, 영화 제작사들의 입장에서는 급성장하는 니켈오데온 사업을 통제하기가 힘들었다. 더구나 미심쩍은 상영 장소 때문에 도덕성에 대한 우려도 있었다. 검열이 필요하다는 목소리가 날로 높아졌다.

　니켈오데온을 통한 영화의 대량 보급은 관객 기호의 변화를 가져왔다. 관객들은 짧은 인기물 이상을 요구했고, 1904년경을 기점으로 완결된 이야기를 보여주는 영화에 대한 관심이 높아졌다. 솟구치는 수요를 따라잡기 위해 제작사들은 연극이나 소설을 영감의 원천으로 활용했다. 특히 소수의 인물과 소수의 중심 플롯에 집중하는 19세기 단편소설의 대중적 형식이 많은 각광을 받았다. 처음엔 하나의 장면에 줄거리 전체를 담아냈고, 따라서 구성이 아주 단순할 수밖에 없었지만, 1릴 영화가 대중화되면서 여러 장면으로 나뉜 긴 줄거리가 필요해졌다. 그렇게 되자 이번엔 전문 언론들이 영화가 이해하기 힘들다는 불만을 쏟아내었다. 원인은 여러 장면을 하나의 영화로 결합할 만한 기술적 완성도가 부족했기 때문이다. 그래서 제작사들은 각 숏(shot)으로 시, 공간이 분할되어 있었어도 관객들이 쉽게 이해할 수 있도록 줄거리의 시간적, 공간적, 논리적 연속성을 보장할 수 있는 기술 개발에 힘을 모았다. 편집, 카메라 작업, 조명, 연기를 관객들이 허구의 이야기를 이해할 수 있도록 편성하여야 했던 것이다. 지속적인 현실적 인상의 생산, 다시 말해

현실적으로 보이는 환상의 생산, 현실의 허구(와 더불어 영화 언어
의 규격화)는 이렇듯 할리우드의 초기 단계에서부터 큰 의미를 띠
고 있었다.

　우선 할리우드의 제작사들은 유럽의 영화들이 사용했던 기법
을 활용했다. 거대 스튜디오들의 다수가 할리우드에 정착했던 1917

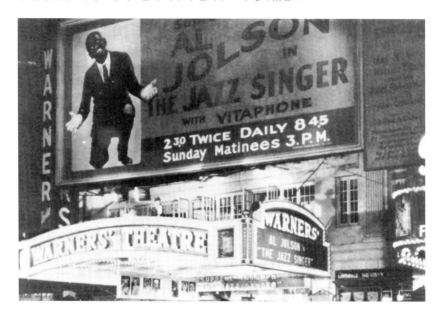

년까지 이런 기법들은 규격화된 형식적 원칙으로 꾸준히 발전되었
고, 지금까지도 할리우드 고전 스타일을 좌우하고 있다. 한 줄거리
의 모든 측면을 최대한 명확하게 연출하는 기법들이 여기에 해당된
다. 단순한 인과관계, 심리적 동기가 확실한 행동, 믿을 수 있는 중
심인물, 명쾌한 목적과 갈등 해소는 그 이후 할리우드 고전 스타일
의 기본 장비가 되었다.

　미국 영화의 초기 단계에는 장르 시스템이 우세했다. 예를 들
어 1907년 제작된 영화의 70%가 코미디였다. 하지만 극장주들은
더 많은 관객층을 극장으로 끌어들이기 위해 서부영화, 멜로드라

영화궁전들은 전광판과 거대한
광고판으로 관객들을 유혹했다.

마, 시사 영화를 혼합한 프로그램을 제공하기도 했다. 특히 문학작품을 각색한 영화와 성경을 모티브로 삼은 서사 영화, 역사 영화 등 수준 높은 영화들은 영화산업 전체에서 차지하는 비중은 크지 않았지만 신매체 영화가 독자적 예술 형태로 인정받는 데 큰 역할을 했다. 동시에 영화산업은 오락 문학, 특히 사실주의 문학의 구성 원칙을 모방하고 이를 영화적 방식으로 번역하면서 이야기 전달 모델의 규격화를 추진했다.

연속편집도 혁신적 기술이었지만, 여러 개의 장면을 현실적인 느낌을 주는 전체로 결합하여 시, 공간적 차이에도 불구하고 관객들이 이야기를 따라갈 수 있도록 만든 가장 큰 공로자는 뭐니뭐니해도 현실적 묘사를 위한 연출 규칙의 개발이었다. 관객의 이해를 돕는 자막과 인물의 동기 및 발전을 심화시키는 대화가 바로 그것이다. 영상의 선별 기준은 중심 줄거리에 가장 관심이 쏠리도록 만드는 것이었다. 동시에 카메라는 인물에게로 더 다가가 사건을 추

이보다 더 극명한 대비는 없을 것이다. 〈오즈의 마법사〉 (1939)에서 도로시가 환상 세계의 문을 여는 순간 관객들에겐 테크니컬러 영화의 매혹적인 색깔이 환하게 빛을 발했으니 말이다.

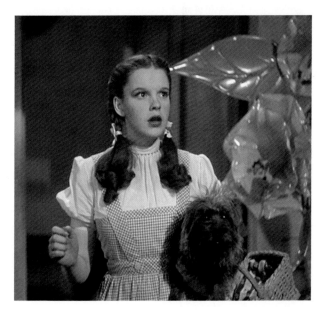

가로 심리화시켰다. 시점(Point of View) 기법은 카메라의 시선을 인물의 시선과 동일시할 수 있게 만들어 눈에 보이는 것이 주관적 시선임을 공개하는 수단이었다.

모든 영화 기법은 차츰 이야기에 종속되었다. 영화 편집에서부터 영상 구성을 거쳐 의상, 소품에 이르기까지 모든 것은 이야기와 전달하고자

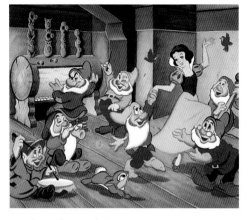

최초의 장편 애니메이션 영화 〈백설 공주와 일곱 난쟁이〉(1937)는 동화를 신중하게 각색하고 공간적 효과를 더하는 멀티플랜 카메라를 사용했으며 널리 사랑을 받았던 "Heigh-ho", "someday my prince will come" 같은 주제가로 인해 더욱 빛을 발한 영화였다.

하는 메시지를 분명하게 밝히는 데 기여했다. 그러므로 할리우드 스타일만의 특징인 시각적 기법은 모두가 대부분이 초기 단편영화에서 할리우드 전형적인 장편영화로 넘어가는 과도기에 탄생했던 셈이다. 1927년 〈재즈 싱어〉로 열광적인 데뷔 무대를 가지면서 보다 수준 높은 리얼리즘을 약속했던 유성영화의 도입은 1930년에서 1960년까지 붐을 이루었던 할리우드 고전 영화의 역사에서 엄청난 도약을 의미했다. 하지만 이처럼 아주 일찍부터 자연적인 컬러 재현의 가능성을 선사했던 컬러영화는 주디 갈런드가 주연한 〈오즈의 마법사〉(1939) 같은 몇몇 대작이 컬러의 인상적인 가능성을 이용할 줄 알았음에도 1960년대까지 크게 각광받지 못했다. MGM 사는 디즈니의 성공에 화답하여 컬러 애니메이션 영화 〈백설 공주와 일곱 난쟁이〉(1937)를 제작했다.

할리우드가 국제 영화시장으로 진출하다

1930년대 초까지는 미국 영화산업이 튼튼한 기반을 다지는 시기였다. 제1차 대전 이전에 프랑스, 이탈리아, 덴마크 등이 세계 영화시장의 최대 수출국이었다면 1914년 이후 사정은 역전되었다. 유럽의 영화 프로덕션들이 전쟁으로 인해 잠시 허둥거리는 동안 미국

프로덕션들이 그 빈틈을 메꾸었다. 20세기 초만 해도 아직 미국 영화산업은 자국 시장의 수호를 주 목표로 삼았지만 그 와중에서도 유럽 지사 설립과 제휴를 통해 성공적인 팽창 정책의 기초를 닦아 놓았다. 사업의 규격화도 팽창 정책의 필수 조건이었다. 기업 간 결합, 소위 트러스트와 효율적이고 체계적인 제작 및 배급 구조는 1920년대 영화 프로덕션의 수직적 통합을 강화시켰다. 동시에 국내시장의 장악도 미국 영화산업의 국제적 성공에 중요한 기여를 했다. 그 결과 1916년에서 1918년까지 유럽 영화시장은 그야말로 미국 영화의 붐이었다. 유니버설, 폭스, 페이머스 플레이어스 래스키, 골드윈은 프랑스, 영국, 이탈리아, 스칸디나비아 반도는 물론 아시아, 오스트레일리아, 남아프리카, 남미 시장까지 진출했다. 미국 영화산업의 세계적 네트워크는 각 지역의 문화적 특성을 고려하기 위해 지역적으로 활동했지만 경제적 중심지는 당연히 미국에 두었다. 1920년 미국 영화사들의 유럽 판매액은 전쟁 전에 비해 5배나 늘어났다. 당시 미국 영화산업이 거둬들인 수입의 35%가 미국 바깥에서 나온 것이었다. 이런 이윤을 보장하기 위해 할리우드의 거대 영화사들은 영화제작배급협회(MPPDA)를 결성했고, 변호사이자 체신부 장관을 역임한 바 있는 윌리엄 헤이스에게 외국에서의 경제적 이익을 대리해 달라고 의뢰했다. 1922년에서 1945년까지 MPPDA의 회장직을 역임한 헤이스는 미국 행정부의 지원에 힘입어 할리우드의 국제 영화사업의 기반을 다지는 데 성공했다.

윌리엄 헤이스. 그의 이름은 오랫동안 영화의 내용과 연출을 공동 책임지는, 할리우드에서 가장 중요한 기관과 결부되어 있었다. 헤이스는 헤이스 사무소를 운영하여, 자율 제작 규범의 엄수 여부를 감시했다.

국내 배급은 제작비를 충당하는 수준이었기에 수출을 해야 이윤이 나는 상황이었다. 하지만 영화를 수출하자면 수출 지역의 기호와 입맛에 맞춰야 할 필요가 있었고, 따라서 국제적으로 인정 받은 스타들이 주연으로 발탁되었다. 이는 다시 할리우드가 수많은 외국 스타들뿐 아니라 연출에서 카메라맨에 이르기까지 경험 많은 영화 인력까지 수입하는 상황을 발생시켰고 그 결과 국내 영화산업

의 약화가 초래되었다.

모리스 슈발리에, 찰스 로튼, 마를렌 디트리히, 그레타 가르보 등의 유럽인들이 대표적인 인물들일 것이다. 수출국의 특수한 욕구에 맞추면서도 변화의 폭은 한정시킨 이런 성공전략은 미국 프로덕션의 국제적 선점을 지속적으로 강화시켜 주었고, 이는 지금까지도 유지되고 있는 상황이다.

관세나 쿼터제 같은, 미국 영화를 막기 위한 다양한 보호조치들도 소용이 없었다. 미국 영화의 광범위한 보급은 미국적 가치관과 전통의 무분별한 수입으로 자국 문화의 정체성이 위협 받는다는 각국의 비판을 낳았다. 하지만 막강한 미국의 경쟁사들에 맞서 자국의 영화산업을 부흥시키려는 노력은 영국에서 그러했듯 성급한 싸구려 영화(소위 쿼터를 맞추기 위한 날림영화[quota quickies])의 제작으로 이어졌고 이는 다시 의도와는 정반대로 질적으로 떨어지는 일련의 프로덕션을 낳았다.

그러므로 할리우드의 성공은 영화산업의 초기에서 1930년대 무렵 미학적, 경제적 제작 기준이 자리를 잡을 때까지 그 과도기 동안에 기초를 닦았다. 그 기초를 바탕으로 향후 30년 동안 미국 영화는 급성장할 수 있었다. 1930년까지 개발하고 발명한 수많은 것들이 발전을 거듭하여 확고한 기반을 잡아나갔던 것이다. 할리우드 특유의 스튜디오 시스템 역시 미국 영화의 성공을 촉진한 기간 시설로 제 역할을 톡톡히 해냈다.

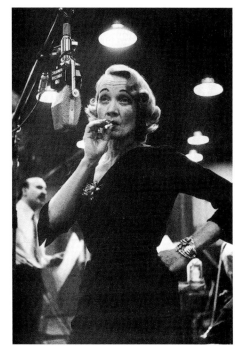

최초의 독일 유성영화 〈푸른 천사〉(1930)는 마를렌 디트리히를 스타로 만들었다. 1930년 디트리히는 할리우드로 건너와 파라마운트와 계약을 체결했다. 그녀가 고향으로 돌아가기를 거부하자 나치는 그녀의 영화를 상영금지시켰다. 1939년 그녀는 미국 시민권을 획득했다.

스튜디오 시스템의 번성기와 몰락(1930-60)

할리우드의 역사를 좌우한 건 스튜디오들이었다. 미국 영화사들은 초기부터 자체 스튜디오를 구비하고 있었다. 20세기 초부터 에디슨 컴퍼니, 아메리칸 무토스코프 & 바이오그래프, 바이타그래프 같은 기업들이 기술 장비의 라이선스를 이용하여 영화사업을 독점하려 노력했지만 허사였다. 영화시장을 장악하려는 이런 초기의 노력과 달리 새롭게 탄생한 할리우드의 스튜디오들은 제작에서 배급, 마케팅을 지나 상영에 이르끼끼지 영화사업의 핵심 부야를 장악하는 데 주력했다. 제작과 배급은 물론이고 자사의 영화를 다수의 관객들에게 보여주기 위해 극장 체인까지 구축했던 스튜디오들의 전략이 성공의 결정적 요인이었다. 할리우드는 영화산업의 초기와 달리 기술 장비보다 성공의 경제적 기반에 더 주력했다. 자체 배급사 및 상영 장소를 소유함으로써 영화 경제에 있어 중요한 모든 기능을 빈틈없이 통제하여 제품의 매출액까지도 통제할 수 있었던 것이다.

1921년 로스코 '패티' 아버클은 할리우드 최초의 대형 스캔들에 휩쓸렸다. 하지만 강간과 살인 혐의는 입증되지 못했다. 그럼에도 아버클의 영화는 헤이스 사무소의 규범으로 인해 1932년까지 상영 금지되었다.

자체 영화 체인 구축은 제작 편수의 증가를 요구했고, 이는 다시 효율적인 제작 과정으로, 나아가 영화의 대량 생산으로 이어졌다. 서부영화, 뮤지컬 영화, 갱스터 영화, 멜로드라마, 복서 영화 등 그 유명한 장르영화들이 탄생한 것도 이 시기였다. 장르는 고도의 규격화와 규범화를 의미했다. 결국 프로덕션이란 기존의 도식을 독창적으로 변형하는 것에 다름 아니라는 주장까지 나올 정도였다.

할리우드의 산업적 영화제작은 노동 분업적 제작 시스템의 개발을 요구했고, 이는 전 세계에 미국 영화를 공급할 수 있을 만큼 충분한 제작 시설과 탄력성을 조건으로 했다. 그러자면 대형 스튜디오들의 작품이 너무 비슷해서도 안 되지만 그렇다고 서로 경쟁을 해서도 안 되는 시스템을 구축해야 했다. 따라서 한 편에서는 나름의 독자적인 스타일을 개발하면서도 다른 한편으로 담합과 독점화 노력이 이어졌다. 유독 미국에서 스튜디오 시스템이 장기간 유지되

었던 비결은 영화제작의 규격화, 합리화 이외에 무엇보다 5대 대형 스튜디오들 — 페이머스 플레이어스 래스키(훗날 파라마운트), 로우스(MGM), 폭스(훗날 20세기 폭스), 워너 브라더스, RKO — 의 경제적 우세였다. 세 개의 마이너급 스튜디오 유니버설, 컬럼비아, 유나이티드 아티스츠가 중간 위치를 점하고 있었고, 소위 달동네(Poverty Row)를 차지한 수많은 소형 프로덕션들이 대형 제작사들이 미처 채울 수 없었고, 채울 의지도 없는 빈약한 틈을 메우고 있었다. 대형 스튜디오와 소형 스튜디오들의 경제적 간극은 엄청났지만, 양쪽은 모두 서로에게 의존했다. 소형 스튜디오들은 대형 스튜디오의 빈틈을 채워주었고, 대형 스튜디오들은 소형 스튜디오들의 작품을 배급하고 상영해주었기 때문에 소형 스튜디오의 생존 기반이었다. 그렇게 할리우드는 스튜디오 시스템을 바탕으로 영화 프로덕션의 복잡한 산업적 기간 시설을 탄생시켰다.

메이저급 스튜디오들: 빅 파이브

파라마운트

파라마운트 픽처스 코퍼레이션은 1914년 윌리엄 W. 허킨슨이 극영화의 배급만 전문으로 하는 최초의 배급사로 설립했다. 파라마운트는 아돌프 주커의 페이머스 플레이어스, 제시 L. 래스키의 피처 플레이 컴퍼니를 비롯한 여러 제작자들의 영화를 배급했

1994년 비아콤에 인수된 후
파라마운트의 로고

다. 1906년 그 사이 두 회사를 합병하여 페이머스 플레이어스 래스키를 설립한 주커와 래스키가 파라마운트를 인수했고, 그 결과 할리우드 최초로 자체 배급사를 갖춘 제작사가 탄생했다.

　　파라마운트는 메리 픽포드, 패티 아버클, 글로리아 스완슨, 클

성공한 코미디 연출가 에른스트 루비치는 1923년 메리 픽포드 주연의 〈로시타〉(1923)의 연출을 맡아달라는 주문을 받았다. 그가 할리우드에서 성공을 거둠에 따라 수많은 독일어권의 영화인들이 그를 따라 할리우드로 건너왔다.

라라 보우, 루돌프 발렌티노 등의 스타들을 통해 급속도로 유명해졌다. 초기 성공작으로는 〈포장마차〉(1923) 같은 서부극들과 세실 B. 드밀이 연출을 맡은 성경 서사 영화 〈십계〉 (1923/1956)가 손꼽힌다.

1920년대와 30년대 페이머스 플레이어스 래스키/파라마운트는 더 많은 스타들과 손을 잡았다. 클로데트 콜베르, 캐롤 롬바드, 마를렌 디트리히, 메이 웨스트, 게리 쿠퍼, 모리스 슈발리에, 필즈 W.C., 빙 크로스비 및 연출가 에른스트 루비치, 요제프 폰 슈테른베르크, 루벤 마물리안 등이 그들이다. 이 시기 파라마운트는 예술적으로나 경제적으로 성공한 영화들을 제작했지만 유성영화로 넘어가는 과도기 동안 소속 영화 체인들이 많은 손실을 보았다. 또한 경기 침체는 다른 모든 스튜디오들이 그랬듯 파라마운트에게도 엄청난 경제적 어려움을 안겨주었다. 관객의 숫자가 급감했고, 극장 인수를 위해 끌어들인 대출은 갚을 수가 없었다. 1933년 파라마운트는 결국 파산선고를 했고, 법정관리를 바탕으로 1935년까지 재정비를 마쳤다. 이 2년 동안에도 꾸준히 영화를 제작했지만 큰 이익을 남기지는 못했다. 구조조정을 마친 파라마운트 픽처스 주식회사는 바니 발라반을 사장으로 영입한 후 비로소 다시 이윤을 남기는 기업으로 탈바꿈했다.

세실 B. 드밀은 자유분방한 영화들로 성공을 거둔 후 〈십계〉(1923) 같은 종교 영화를 연출했다.

1930년대 초 파라마운트는 유럽 스타일의 영화로 이름을 날렸다. 이 시기 요제프 폰 슈테른베르크가 마를렌 디트리히와 함께 일

련의 영화들 〈금발의 비너스〉(1932), 〈진홍의 여제〉(1934), 〈악마는
여자다〉(1935) 등을 제작했고, 에른스트 루비치는 감각적 코미디
〈천사〉(1937), 〈푸른 수염의 여덟 번째 아내〉(1938) 등을 연출했다.
뛰어난 뮤지컬 코미디로 유명한 프랑스 배우 모리스 슈발리에(〈러
브 퍼레이드〉[1929], 〈당신과 함께 한 한 시간〉, 〈러브 미 투나잇〉
[1932], 〈메리 위도우〉[1934])도 파라마운트 앙상블의 스타 중 한

독일에서 마를렌 디트리히를
스타로 만든 요제프 폰
슈테른베르크는 할리우드로
건너와서도 디트리히와 함께
수많은 영화를 찍었다. 그의
영화는 1930년에 나온
〈모로코〉에서처럼 디트리히가
팜므 파탈로서의 이미지를
굳히는 데 크게 기여했다.

사람이었다. 다른 스타로는 메이 웨스트(〈매일 밤마다〉[1932], 〈다
이아몬드 릴〉[1933], 〈나는 천사가 아니다〉[1933], 〈90년대의 미녀〉
[1934], 〈클론다이크 애니〉[1936])가 있다. 자유분방한 관능, 여유
와 위엄이 넘치는 자세, 신랄한 위트와 성적인 암시가 풍부한 대화
는 그녀를 할리우드의 섹시 아이콘으로 만들었지만, 그녀는 또 할
리우드 영화의 도덕적 타락을 두고 논란을 불러일으킨 장본인이기
도 했다.

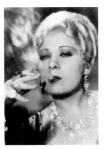

메이 웨스트가 직접 쓰고
직접 제작하고 직접 연기한
최초의 브로드웨이 뮤지컬
〈섹스〉(1926). 센세이셔널한
성공을 거두었지만
메이 웨스트는 풍기문란이라는
죄명으로 한 달 동안 감옥
신세를 졌다.

 파라마운트 코미디의 성공은 상당 부분 방송극과 보드빌에서
일하던 코미디언들의 참여 덕분이었다. 막스 형제들로 알려진 그루
초, 치코, 하포, 제포 막스 형제는 파라마운트에서 독자적인 영화를
만들었는데 그 중에서 〈오리 수프〉(1933)가 유명하다. 1930년대 중

막스 형제들의 시대착오적 유머는 대부분 사회 상류층과 지배 질서를 겨냥한 풍자였다.

반 파라마운트는 가수이자 작곡가인 빙 크로스비(〈미시시피〉[1935]), 엔터테이너이자 라디오 코미디언 밥 호프(〈1938년의 대방송〉[1938]), 악한 전문 배우 알란 래드(〈백주의 탈출〉[1942])의 도움으로 미국의 전통에 관심을 기울였다. 제2차 세계대전 동안 프레스턴 스터지스 같은 감독들이 풍자적인 코미디(〈레이디 이브〉[1941], 〈설리반의 여행〉[1941], 〈나의 길을 가려다〉[1944]) 등으로, 세실 B. 드밀이 비용 집약적 역사물(〈유니온 퍼시픽〉[1939], 〈카리브의 해적〉[1942], 〈정복당하지 않은 자들〉[1947], 〈십계〉[1923년, 1956년 리메이크])로 파라마운트의 성공스토리를 이어갔다. 빌리 와일더의 신랄한 드라마와 코미디(〈이중 배상〉[1944], 〈선셋 대로〉[1950])와 밥 호프, 빙 크로스비, 도로시 래무어(〈잔지바르로 가는 길〉[1941], 〈리오로 가는 길〉[1947])의 로드(Road to) 코미디 시리즈도 큰 성공을 거두었다. 앨프리드 히치콕의 〈이창〉(1954) 역시 파라마운트에서 탄생했다.

독특한 서체와 움직이는 서치라이트로 유명한 20세기 폭스 사의 유명한 영화 로고

20세기 폭스

1935년 20세기 폭스 사는 20세기 사와 폭스 필름 코퍼레이션이 합병되면서 탄생했다. 폭스 필름은 여배우 테다 바라를 통해 넓은 관객층을 확보하고 있었다. 테다 바라는 〈한 바보가 있었네〉(1915)에서 흡혈귀 역할을 맡아 전 세계적으로 엄청난 성공을 거두었다. 그녀의 대사 "나한테 키스해줘, 나의 바보!(Kiss me, my fool!)"와 아무 것도

모르는 남자들을 유혹하는 악녀의 역할은 명망 있는 남성들의 성적 에너지를 "빨아먹어" 그들을 자기 욕망의 재물로 만들어버리는 흡혈녀의 성공스토리를 알리는 시금석이었다. 테다 바라는 또한 광고 전략을 이용하여 영화 스타로 부상한 최초의 여배우였으며, 엄청난 박스 오피스 성공을 거둔 〈클레오파트라〉(1917)에서도 주인공 역할을 맡았다. 폭스는 프리드리히 빌헬름 무르나우(〈선라이즈〉[1927])를 시작으로 독일 언술가늘과 계약을 맺은 최초의 영화사이기도 하다. 1927년 폭스 필름은 음성녹음기술 무비톤의 특허권을 따냈고 불과 얼마 후 최초의 유성 주간 뉴스, 폭스 무비톤 뉴스를 선보였다.

테다 바라의 영화들은 섹스라는 주제를 유행시켰고 여배우를 성해방의 국제적 심벌로 만들었다.

하지만 경기 침체의 폭풍은 폭스 필름이라고 해서 피해갈 수는 없었다. 하필이면 경쟁사 로우스/MGM를 막 인수한 찰나에 터진 주식 붕괴와, 할리우드로 이주하면서 진 엄청난 빚으로 회사는 파산을 맞이했다. 윌리엄 폭스가 회사를 떠났고 기업 가치는 불과 며칠 안에 바닥으로 곤두박질쳤다. 20세기 사가 폭스를 인수한 1935년까지 스튜디오는 힘겹게 목숨을 부지했다.

경쾌한 카메라 스타일과 주관적 서사 기법으로 유명한 독일 연출가 프리드리히 빌헬름 무르나우(오른쪽)는 1927년 최초의 할리우드 영화 〈선라이즈〉를 윌리엄 폭스 필름 코퍼레이션에서 연출했다.

20세기 사는 대릴 F. 자누크가 워너 브라더스의 제작부장직을 사임하고 난 후인 1933년에 조지프 센크와 자누크가 설립한 회사로, 폭스를 인수한 후 이름을 20세기 폭스로 바꾸었다. 지금까지 영화 시작 전에 울리는 인상적인 팡파레와 움직이는 서치라이트, 기념비적인 피라미드와 미래주의적 필체는 명실 공히 이 기업의 상표로 자리잡았다.

1930년대 후반과 1940년대 20세기 폭스는 주로 서부영화, 뮤지컬 영화, 전기 영화, 성경 서사 영화를 제작했다. 〈분노의 포도〉(1940)로 대표되는 존 포드 감독과 손을 잡은 영화들은 성공의 문을 열어주었다. 아이돌 스타 셜리 템플의 〈꼬마 윌리 윙키〉

사진잡지 및 통속잡지들도 할리우드의 글래머 덕에 많은 이익을 올렸다.

1950년대 와서 성경을 모티브로 한 서사 장르가 다시 한 번 붐을 일으켰다. 막대한 수의 엑스트라, 스펙터클한 전투 장면, 대형 세트 등에는 그저 시네마스코프가 가장 잘 어울리는 영화 규격이라는 사실은 〈성의〉(1953)를 통해서도 입증되었다.

(1937)와 뮤지컬 스타 베티 그래블의 〈백만장자와 결혼하는 법〉(1953)도 높은 수익을 안겨주었다. 그밖에 〈신사협정〉(1947), 〈뱀 구덩이〉(1948) 등의 중요한 사회성 드라마도 20세기 폭스의 작품이다. 1953년 20세기 폭스는 대형화면 방식, 시네마스코프를 도입했다. 고급스러운 시네마스코프 영상은 넓이가 높이의 2.5배였다. 이 방식으로 제작한 첫 영화 〈성의〉(1953)는 대형화면 대량보급의 서곡을 울렸고 1960년대의 위기 상황에서 영화산업에 몇 차례에 걸친 대성공을 안겨주었다. 1950년대 마릴린 먼로(〈나이아가라〉)의 출세도 20세기 폭스에서 시작했다. 이 시기 20세기 폭스는 일련의 성공적인 뮤지컬을 극장에 올렸고, 그 중에는 〈왕과 나〉(1956), 〈남태평양〉(1958)도 포함되어 있었다. 1963년 엄청난 비용을 들여 만든 엘리자베스 테일러 주연의 〈클레오파트라〉(1963)가 비용만큼의 수익을 올리지 못한 이후 큰 재정적 어려움에 빠진 20세기 폭스는 그 즉시 대릴 F. 자누크를 불러들였다. 자누크가 1956년부터 독립 제작자로 활동하면서 〈지상 최대의 작전〉(1962)의 성공으로 제작

능력을 만천하에 입증한 바 있기 때문이었다. 자누크는 기대를 저
버리지 않았고, 그의 지휘 아래 제작된 뮤지컬 〈사운드 오브 뮤직〉
(1965)은 큰 성공을 거두었다.

워너 브라더스

1989년 타임과 합병한 후 워너
브라더스의 로고

워너가의 네 형제는 이동 영화상영으로 시작
했다. 1903년 이들은 극장을 사들였고 영화
배급에도 손을 대기 시작한다. 1913년에는
자체 영화제작에 돌입했다. 1917년 이들은
프로덕션을 할리우드로 옮기고 1923년 제작
사의 이름을 워너 브라더스 픽처스 주식회사로 바꾸었다. 맏형 해
리 워너는 뉴욕 본사의 사장을 맡았고, 앨버트는 제작 관리와 영화
의 판매 및 배급을 담당했다. 잭 워너는 할리우드 스튜디오의 제작
총책임자(Executive Producer)였다.

　　1920년대 중반 워너 브라더스가 경제적 어려움에 봉착하자 할
리우드 스튜디오의 총지배인 샘 워너는 AT&T의 자회사인 웨스턴
일렉트릭과 함께 새로 개발된 음향녹음 및 재현기술 바이타폰의 개
발 및 특허에 참여하자고 형들을
설득했다. 그로써 영화사에서 최
초로 소위 발성영화(talkies), 즉
음악과 립싱크(Lip Synchronize)
음향을 갖춘 영화가 가능하게 되
었다. 워너 사의 〈돈 후안〉(1926)
만 해도 아직 차후에 녹음한 오
프닝 뮤직을 선보이는 수준에 머
물렀지만, 부분 음향효과를 넣은
〈재즈 싱어〉(1927)는 영화사 사

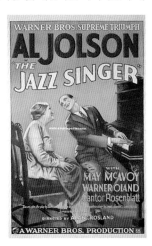

"Hey Mom, listen to this"
1927년 10월 23일 〈재즈
싱어〉에서 가수 잭 로빈 역할을
맡은 알 졸슨이 감탄을 금치
못하는 관객들 앞에서 할리우드
유성영화 사상 처음으로 이
말을 내뱉었다.

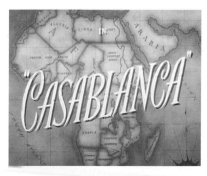

시대사적 배경을 가진
흥미진진한 멜로드라마
〈카사블랑카〉(1942)가
컬트영화가 된 건 주연배우
험프리 보가트와 잉그리트
버그만 덕분이었다.

상 처음으로 음악과 대화를 혼합했다. 1928년에 나온 〈뉴욕의 방파제들〉은 영화 전체에 음향효과를 입힌 최초의 영화였다. 그것이 전부가 아니었다. 1929년 워너 브라더스가 선보인 〈온 위드 더 쇼〉는 완벽하게 음향효과를 넣은 최초의 컬러영화였다. 유성영화의 성공은 마침내 워너 브라더스를 할리우드의 메이저 스튜디오 내열에 입성시켜 주었다 1930년 한 해 동안 워너 브라더스는 100편의 영화를 제작했고 미국에서는 360개, 외국에서는 400개의 극장을 수하에 두고 있었다.

워너 브라더스는 경기 침체도 자산매각, 비용절감 등을 통해 슬기롭게 극복했다. 배우들을 여러 영화와 장르에 투입시켰고 제작비용은 빈틈없이 계산했으며, 주로 저예산 영화제작에 나서는 대신 기술적으로 완벽한 영화를 공급했다. 한 번 성공을 거둔 플롯은 여러 번 재활용했다. 그래서 시나리오 부서의 별명이 '잔향실(echo chamber)'이었을 정도였다.

워너는 소수의 장르에 집중하여 이를 최대한 활용했다. 1930년대 초반 워너 프로덕션은 〈리틀 시저〉(1930), 〈공공의 적〉(1931), 〈스카페이스〉(1932)로 갱스터 영화의 붐을 일으켰다. 갱의 역할에

1973년 공포영화
〈엑소시스트〉는 센세이션을
불러일으켰다. 종교 의식과
극적이고 혐오스러운 효과를
통해 충격을 준 이 영화를
가톨릭 교회는 신성모독이라고
비난했다.

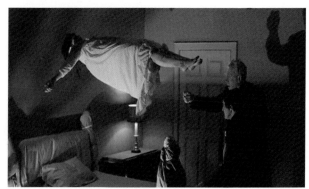

에드워드 G. 로빈슨, 제임스 캐그니, 폴 무니 등의 배우를 캐스팅했고, 연출의 귀재 하워드 혹스, 마이클 커티즈, 존 휴스턴은 예술적인 면에서나 경제적인 면에서 기업에 큰 수익을 안겨주었다.

이 RKO 로고가 오슨 웰스의 명작 〈시민 케인〉(1941)의 도입부를 장식했다.

그밖에도 1930년대 워너는 버스비 버클리의 유명한 유별난 뮤지컬 영화(〈1933년의 황금을 캐는 아가씨〉, 〈풋라이트 퍼레이드〉, 〈42번가〉 모두 1933년작)와 에롤 플린의 대담한 모험 영화, 베티 데이비스, 험프리 보가트, 존 가필드 같은 배우들을 출연시킨 사회성 짙은 영화들을 제작했다. 1940년대와 50년대 워너 브라더스의 가장 유명한 영화로는 〈말타의 매〉(1941), 〈카사블랑카〉(1942), 〈욕망이라는 이름의 전차〉(1951)가 꼽힌다. 또한 그 이후의 〈마이 페어 레이디〉(1964), 〈우리에게 내일은 없다〉(1967), 〈엑소시스트〉(1973) 등도 워너 브라더스의 대표작이다.

RKO

라디오 키스 오피움(RKO)은 뉴욕에 뿌리를 두지 않은 할리우드 유일의 스튜디오였다. 라디오 코퍼레이션 오브 아메리카(RCA)가 자체 개발한 사운드 시스템으로 영화산업의 호응을 얻지 못하자 1928년 극장 체인 키스 앨비 오피움 및 프랑스 파테 사의 미국 제작부와 합병하여 RKO를 설립했던 것이다. 하지만 25년의 짧은 역사 동안 이 스튜디오는 계속해서 재정 문제에 시달렸다. 1933년 RKO는 파산 신청을 했고, 제2차 대전 동안 영화산업의 번성에 힘입어 1940

〈킹콩〉(1933)은 최초의 몬스터 영화 중 하나였다. 스톱 모션 트릭 기법은 이 장르의 기준을 제시했다.

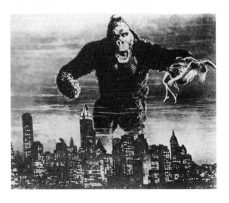

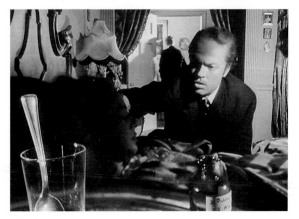

〈시민 케인〉(1941)은 영화를 금지시키려 노력했지만 결국 성공하지 못했던 신문 대재벌 윌리엄 랜돌프 허스트의 일생을 그렸다고 한다. 오슨 웰스는 물론이고 촬영감독 그레그 톨랜드의 기량이 한껏 발휘된 영화이다.

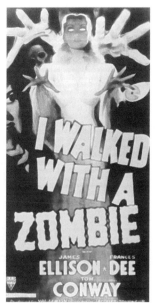

심령론과 초심리학은 1940년대 공포영화의 인기 주제였다. 〈나는 좀비와 걸었다〉(1943)의 복잡 미묘하고 분위기 있는 연출 기법은 공포영화의 길잡이 역할을 했다.

년 이후에야 다시 성공가도를 달렸다.

1930년대 RKO의 주수입원은 프레드 어스테어와 진저 로저스의 뮤지컬(〈탑 해트〉[1935], 〈스윙 타임〉[1935], 〈쉘 위 댄스〉[1937] 등)이었다, 캐서린 헵번(〈아이 양육〉[1938])도 RKO에서 배우로서 첫발을 내디뎠다. 그 이외의 유명한 RKO의 작품으로는 문학작품을 개작한 〈시마론〉(1931)과 몬스터 영화 〈킹콩〉(1933), 존 포드의 〈밀고자〉(1935), 그리고 영화사의 이정표 역할을 했지만 이윤은 거의 내지 못했던 오슨 웰스의 〈시민 케인〉(1941)이 있다. 자크 투르뇌 감독의 〈캣 피플〉(1942), 〈나는 좀비와 걸었다〉(1943), 앨프리드 히치콕의 〈의혹의 그림자〉(1943), 〈오명〉(1946)은 RKO가 제작한 유명한 사이코 스릴러이다. RKO의 B급 부서는 발 루튼의 지휘 아래 독창적인 저예산 영화 몇 편을 제작했다. 또 RKO는 월트 디즈니의 독립 제작사들이 만든 애니메이션 영화의 배급으로도 소소한 수익을 올렸다.

1948년 사업가이자 제작자인 하워드 휴스가 RKO를 사들였다. 하지만 방만하고 나태한

경영은 결국 스튜디오를 파멸의 길로 이끌었다. 1953년 제작이 중지되었고 1957년 데질루 프로덕션에게 시설이 인계되었다. 여러 차례의 구조조정을 겪은 후 RKO는 RKO 제너럴 주식회사로 이름을 바꾸고 영업을 계속했지만 영화에서 손을 떼고 라디오와 TV 방송국, 극장, 기타 부속 기업들만 운영했다.

포효하는 사자는 변함없이 MGM의 유명한 상표가 되고 있다.

로우스/MGM

로우스 영화사는 1920년 극장주이자 배급자인 마커스 로우가 제작사 메트로 픽처스를 인수하면서 탄생했다. 그로부터 4년 후 로우스는 새뮤얼 골드윈이 사장 자리에서 물러나면서 골드윈 픽처스 코퍼레이션을 인수했다. 새뮤얼 골드윈 역시 영화산업에서는 꽤 유명인사였다. 보드빌 제작자인 사위 제시 래스키와 함께 그는 제시 래스키 피처 플레이 컴퍼니를 설립했고, 이 회사는 1917년 아돌프 주커의 페이머스 플레이어스 필름 컴퍼니와 합병하여 페이머스 플레이어스 래스키 컴퍼니가 되었다. 1925년 루이스 B. 메이어가 설립한 루이스 B. 메이어 픽처스가 이 그룹에 참여함으로써, 결국 회사는 이름을 메트로 골드윈 메이어(MGM)로 확정했다.

전설적인 명작 〈바람과 함께 사라지다〉(1939)의 성공비결은 무엇보다 비비언 리와 클라크 게이블의 뛰어난 연기력과 미국 남북전쟁을 배경으로 한 인간의 운명을 감동적으로 그려낸 연출의 힘이었다.

 루이스 메이어가 새 영화사의 사장이 되었고 젊은 제작자 어빙 탈버그는 MGM 영화의 제작 지휘를 맡았다. MGM은 B급 영화도 상당수 제작했지만 스튜디오의 목표는 무엇보다 자본집약적인 A급 영화로 시장의 선도주자가 되는 것이었다. 파라마운트와 20세기 폭스가 A급 영화에 평균 400,000 달러를 투자했다면, MGM은 영

화 한 편당 평균 500,000 달러를 투자했다. 또 세트도 다른 대형 프로덕션에 비해 훨씬 더 넓고 밝았다. 뿐만 아니라 대부분의 스타들을 휘하에 거느리고 있었다.

MGM의 성공작으로는 〈그랜드 호텔〉(1932), 〈데이비드 코퍼필드〉(1935), 〈대지〉(1937), 〈여자들〉(1939), 〈필라델피아 스토리〉(1940), 〈미니버 부인〉(1942), 〈가스등〉(1944), 〈아스팔트 정글〉(1950) 등이 꼽힌다. 또한 서사극 영화로도 유명한데 〈바운티호의 반란〉(1935/1962), 〈벤허〉(1925/1959)를 각각 두 차례씩 제작했고, 제작자 데이비드 O. 셀즈닉의 〈바람과 함께 사라지다〉(1939)는 제작비의 상당 부분을 분담하는 조건으로 배급권을 확보했다. 나아가 MGM은 〈애프터 더 틴 맨〉, 〈닥터 킬데어〉, 〈래씨〉 등 인기 있는 TV 연속극도 탄생시켰다. 특히 MGM은 〈오즈의 마법사〉(1939), 〈지그펠드 소녀〉(1941), 〈세인트루이스에서 만나요〉(1944), 〈파리의 미국인〉(1951), 〈사랑은 비를 타고〉(1952), 〈밴드 왜건〉(1953), 〈말괄량이 길들이기〉(1953), 〈지지〉(1958) 등 호화로운 뮤지컬 영화로도 유명하다.

MGM은 세계적으로 가장 규모가 크고 가장 이윤을 많이 남긴

스탠리 큐브릭의 〈2001 스페이스 오디세이〉(1968)는 숨막히는 영상언어로 공상과학 영화의 새로운 차원을 열었다.

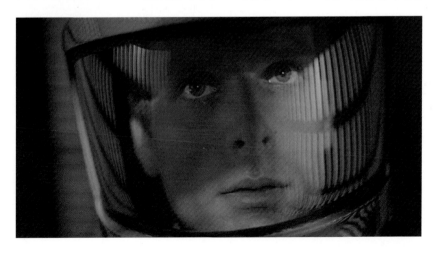

영화 스튜디오였고 1940년대와 50년대
에 최전성기를 구가했다. 이 시기 상당
수의 유명 배우들과 계약을 체결했던
바, 그레타 가르보, 존 길버트, 론 채니,
노마 시어러, 조안 크로퍼드, 지넷 맥도
널드, 클라크 게이블, 진 할로, 윌리엄
파월, 머나 로이, 캐서린 헵번, 스펜서
트레이시, 주디 갈런드, 미키 루니, 엘리자베스 테일러, 진 켈리, 그
리어 가슨 등이 그들이었다.

한때 독립 스튜디오였던
유나이티드 아티스츠는
1980년대 초 MGM의 소유로
넘어갔다.

　　빈센트 미넬리, 조지 큐커는 노블 스튜디오라는 MGM의 명성
을 굳게 다져주었다. 하지만 1950년 이후 MGM의 명성은 쇠퇴하기
시작했고 1960년대 초 경영진의 구조조정을 여러 차례 겪은 후에
는 A급 영화들을 예전처럼 많이 제작하지 못했다. 이 후기의 대표
적인 영화로는 〈닥터 지바고〉(1965)와 〈2001 스페이스 오디세이〉
(1968)를 꼽을 수 있겠다.

리틀 스리(Little Three)

유나이티드 아티스츠

유나이티드 아티스츠는 독립 제작 영화의 막강한 투자처이자 배급
처였다. 1919년 시대의 선도적 제작사를 설립하여 제작 및 배급의
독립성을 유지하고자 유명한 영화배우 찰리 채플린과 메리 픽포드,
그녀의 남편 더글러스 페어뱅크스, 서사 기법의 선구자 데이비드
W. 그리피스가 힘을 합하여 세운 회사였다. 대형 스튜디오들의 엄
격한 계약 조건이 배우들한테는 그야말로 눈에 가시였던 것이다.
물론 신생 매체 영화의 예술적, 경제적 가능성을 고려한 다양한 이
해관계 역시 회사 설립의 자극제였다. 유나이티드 아티스츠는 자체
제작 영화는 물론 다른 독립 제작사들의 수준 높은 영화들을 배급

체코슬로바키아 이민자인 밀로스 포만은 오스카 5개 부문을 휩쓴 히트작 〈뻐꾸기 둥지 위로 날아간 새〉(1975)에서 정신병원에 수용된 한 사회 부적응자(잭 니콜슨 역)를 조명했다.

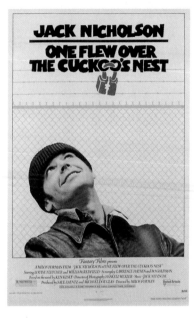

했다. 이윤을 먼저 생각하는 사업가들 대신 예술가들이 직접 경영을 맡았던 최초의 대형 프로덕션이었다.

1930년대 유나이티드 아티스츠는 설립자가 직접 만들고 배급한 영화(〈시티 라이트〉, 〈모던 타임즈〉, 〈독재자〉) 이외에도 글로리아 스완슨, 노마 탈마지, 버스터 키튼, 루돌프 발렌티노가 주연을 맡은 영화들로 큰 성공을 거두었다. 유성영화의 도전은 새뮤얼 골드윈, 하워드 휴스, 알렉산더 코르다 같은 재능 있는 제작자들의 도움으로 무사히 이겨냈다. 그럼에도 유나이티드 아티스츠는 재정적 어려움을 겪었고, 결국 1951년 구조조정에 들어가지 않을 수 없었다. 프로덕션 스튜디오는 매각되었고 유나이티드 아티스츠는 영화의 투자 및 배급에만 집중했다. 덕분에 1950년대 중반에 접어들자 대형 스튜디오들과 어깨를 나란히 한 경쟁력 있는 기업으로 성장했다. 〈아프리카의 여왕〉(1951), 〈하이눈〉(1952), 〈마티〉(1955), 〈검찰측 증인〉(1957), 〈뜨거운 것이 좋아〉(1959), 〈아파트〉(1960), 〈황야의 7인〉(1960), 〈웨스트 사이드 스토리〉(1961)는 많은 수익을 올린 작품들이었다. 훗날 유나이티드 아티스츠는 〈007 제임스 본드〉 시리즈와 〈핑크 팬더〉 시리즈, 〈뻐꾸기 둥지 위로 날아간 새〉(1975), 〈록키〉(1976)로 성공을 거두었다. 현재는 MGM으로 넘어갔다.

컬럼비아

컬럼비아는 1920년, 해리 콘, 조 브랜트, 잭 콘이 단편영화, 저예산 서부영화, 코미디 제작을 위하여 C.B.C. 세일즈 필름 코퍼레이션을 설립하면서 탄생했다. 1924년에 컬럼비아로 개명했다.

1970년대 컬럼비아 픽처스의 로고

해리 콘은 회사를 이끄는 추동력이었다. 그의 목표는 컬럼비아를 대형 스튜디오의 반열에 올려놓는 것이었다. 그의 꿈은 1920년대 후반 감독 프랑크 카프라를 기용하여 코미디를 제작하면서 그 돌파구를 찾게 되었다. 1934년 오스카상을 수상한 히트작, 클라크 게이블과 클로데트 콜베르 주연의 〈어느 날 갑자기〉(1934)와 코미디 〈디즈 씨 도시에 가다-천금을 마다한 사나이〉(1936), 〈스미스 씨 워싱턴에 가다〉(1939)도 카프라의 작품이었다. 이 시기 하워드 혹스는 두 편의 스크루볼 코미디를 컬럼비아에서 제작했다. 〈뉴욕행 열차 20세기〉(1934), 〈연인 프라이데이〉(1940)가 그것이다.

제2차 세계대전 중 애국자 프랑크 카프라는 〈우리가 싸우는 이유〉라는 제목으로 미군에 관한 다큐멘터리 시리즈를 제작했다.

1939년 카프라가 떠난 후 컬럼비아는 서서히 명성을 잃어간다. 다른 감독들도 컬럼비아 사장 콘과의 불화 때문에 하나 둘 컬럼비아를 떠났다. 1950년이 되어 엘리아 카잔, 데이비드 린, 조지프 로시, 오토 프레밍거, 로버트 로센, 프레드 진네만 같은 독립 제작자와 감독들, 그리고 〈모두가 왕의 부하들〉(1949), 〈본 예스터데이〉(1950), 〈M〉(1951, 1931년 프리츠 랑의 고전물을 로시가 리메이크한 작품), 〈지상에서 영원으로〉(1953), 〈워터프론트〉(1954), 〈케인호의 반란〉(1954), 〈콰이강의 다리〉(1957), 〈살인자의 해부〉(1959), 〈아라비아의 로렌스〉(1962), 〈사계절의 사나이〉(1966) 같은 영화들로 컬럼비아는 다시 1930년대의 명성을 재탈환했다.

유니버설 필름 스튜디오의 로고

유니버설

1920년대와 1930년대 유니버설은 시리즈물과 대중적인 공포영화로 유명했다. 1921년 극장주이자 훗날 영화 제작자가 된 칼 래믈이 설립한 유니버설은 리얼리즘 영화의 선구자로 꼽히는 독일 감독 에리히 폰 슈트로하임의 영화를 탄생시켰다. 〈서부전선 이상 없다〉(1930)로 오스카상을 수상한 이후 저예산으로 제작한 공포영화 〈프랑켄슈타인〉(1931)과 〈드라큘라〉(1931)가 유니버설의 간판 영화로 자리잡았다. 그 이후 1960년대 록 허드슨과 도리스 데이를 앞세운 코미디물로 다시 상업적 성공을 거두었다.

달동네 (Poverty Row)

빅 파이브와 리틀 스리 이외에도 1930년대와 40년대 할리우드엔 자체 배급과 극장을 갖추지 못한 일련의 소형 스튜디오들이 있었다. 소위 이 달동네 스튜디오들은 주로 대형 스튜디오들이 미처 채우지 못한 빈틈을 공략했다. 1930년대 신속하고도 저렴하게 제작된 영화(B급 영화)에 대한 수요가 급성장하면서 탄생한 영화사들이었다. B급 영화의 급성장에는 더블 빌(double bill) 판매 시스템의 역할이 컸다. 소위 동시상영 방식으로, 1장의 입장권으로 연달아 두 편

〈프랑켄슈타인〉의 주연배우 보리스 카를로프와 〈드라큘라〉의 벨라 루고시는 공포영화의 상징이 되었다. 하지만 1940년대에 들어 루고시는 세인의 관심에서 잊혀진 채 영락하고 말았고 유언대로 그 유명한 검은 드라큘라 복장을 입은 채 무덤 속에 묻혔다.

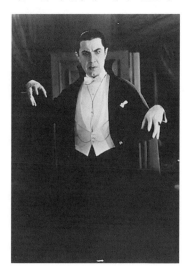

의 영화를 보여주는 판매 시스템(대부분 한 편은 값비싼 A급 영화이고, 연이어 저렴한 B급 영화를 상영하는 방식)이었다. 유명한 소형 스튜디오로는 모노그램, 리퍼블릭, 마스코트, 그랜드 내셔널, PRC 등이 손꼽힌다.

리퍼블릭

리퍼블릭 픽처스는 영화제작자 허버트 예츠의 아이디어로 스튜디오 콘솔리데이티드 필름 인더스트리스, 마스코트, 모노그램, 리버티가 결합하여 탄생했다. 리퍼블릭의 초기작들은 제작비용이 싸고 제작기간도 짧았으며 마스코트 스튜디오의 분위기를 많이 간직하고 있었다. 이 초기작들은 주

필름 스튜디오 리퍼블릭의 로고

로 1935년 말 시장에 선을 보였다. 리퍼블릭은 주로 B급 영화들을 많이 제작했지만 몇 편의 영화는 오스카상에 노미네이트될 정도로 평판이 좋았다. 시간이 흐르면서 점차 대형 스튜디오 수준으로 성장했고, 존 웨인(《리오 그란데》), 조안 크로퍼드(《조니 기타》), 스털링 헤이든(《영원한 바다》), 존 애보트(《뱀파이어의 유령》) 같은 유명한 카우보이, 악한, 성격배우들을 휘하에 거느리게 되었다. 리퍼블릭은 한동안 시리즈와 서부영화 제작에서 선도적 역할을 맡았지만 1950년대 초반 한창 붐이 일기 시작한 TV 쪽으로 사업 방향을 전환했다.

필름 스튜디오 모노그램의 로고

모노그램

모노그램 픽처스는 액션 영화와 모험 영화로 유명하다. 1930년대 초에 설립된 모노그램은 수많은 저예산 영화와 멜로드라마, 미스터리 영화, 역사 영화를 제작했으며 독립 프로덕션 론 스타의 서부

영화를 배급하기도 했다.

1935년 모노그램은 잠시 다른 독립 제작사들과 합병하여 리퍼블릭 픽처스를 설립했다. 하지만 기업 내부의 불화로 모노그램의 제작자 W. 레이 존스턴과 트렘 카가 다시 리퍼블릭에서 탈퇴했고 그 이후 그는 모노그램 픽처스를 성공적으로 운영했다.

모노그램 픽처스의 스타로는 프레스톤 포스터(〈센세이션 헌터〉[1933]), 랜돌프 스콧(〈브로큰 드림〉[1933]), 라이오넬 애트윌(〈스핑크스〉[1933]), 존 웨인(〈노래하는 총잡이〉[1933])이 꼽힌다. 1946년 모노그램은 대형 A급 영화제작을 목표로 하여 자체 제작부 얼라이드 아티스트(Allied Artist)를 설립했고 1953년에는 회사 전체 이름을 얼라이드 아티스트로 바꾸었다.

모노그램은 중국인 명탐정 〈찰리 찬〉, 〈레인지 버스터스〉, 〈러프 라이더스〉, 〈이스트 사이드 키즈〉, 〈바워리 보이즈〉 같은 시리즈 영화의 선도적 주자였다. 다른 경쟁사들과 달리 모노그램은 경제적으로 큰 어려움을 겪지 않았다.

영화 스튜디오 그랜드 내셔널의 로고

그랜드 내셔널

1936년 에드워드 앨퍼슨이 설립한 영화사 그랜드 내셔널은 대형 스튜디오들과 경쟁하기에도 무리가 없을 정도의 경제적 기반을 갖추고 있었다. 아주 큰 규모의 자체 스튜디오를 구비하고 있었고 조지 힐러맨, 자이언 메이어스, 더글러스 맥린 등의 유명 제작자들을 거느리고 있었다. 그랜드 내셔널은 서부영화 전문 배우이자 컨트리송 및 포크송 가수 텍스 리터와 함께 '노래하는 카우보이(singing cowboy)'의 캐릭터를 구상했고, 이는 잘 만든 B급 서부영화의 성공을 가져왔다(〈그링고의 노래〉[1936]).

1930년대 중반 워너와 사이가 나빠진 제임스 캐그니가 그랜드 내셔널로 이적했고 스튜디오는 캐그니의 이름 덕을 톡톡히 보았다(〈그레이트 가이〉[1937]). 캐그니를 주연으로 내세운 영화 〈썸씽 투 싱 어바웃〉(1937)은 그랜드 내셔널 사상 최대 규모의 프로덕션이자 동시에 스튜디오의 파산을 의미했다. 영화는 백만 달러를 넘는 높은 제작비를 회수하지 못했다. 손실을 메꾸어 보려는 갖은 노력에도 불구하고 스튜디오는 파산하고 말았다. 1939년에 드워드 앨퍼슨이 물러나고 그 직후 그랜드 내셔널은 파산 선고를 했다.

PRC

1940년 두 배급사 프로듀서스 디스트리뷰팅 컴퍼니(PDC)와 프로듀서스 픽처스 코퍼레이션(PPC)이 합병하여 파산한 B급 영화 제작사들, 특히 그랜드 내셔널의 빈 자리를 메우겠다는 목표로 프로듀서스 릴리싱 코퍼레이션(PRC)을 설립했다.

영화 스튜디오 PRC의 로고

 PRC는 밥 스틸을 주연으로 〈빌리 더 키드〉 시리즈를 제작했고, 훗날 주연을 버스터 크래브로 교체했다.

 PRC는 고가의 영화만 제작했지만 다른 스튜디오들과 달리 장르를 한정하지 않았다. 그래서 제작 레퍼토리가 서부영화에서 공포물, 액션 영화를 거쳐 멜로드라마까지 다양했다. 〈마법에 걸린 숲〉(1945)은 엄청난 상업적 성공을 안겨다 주었지만 재정적 어려움에 시달리던 스튜디오는 결국 프랑스의 파테 사에 인수되었다. 1947년 PRC는 영국인 J. 아서 랭크의 소유였던 이글 라이언 필름 코퍼레이션과 합병했다.

전문 스튜디오들

키스톤 컴퍼니/맥 세닛 코미디스와 할 로치의 스튜디오

할리우드 초기엔 배우나 영화 제목보다 제작사와 제작자의 이름을 더 중요하게 다루었다.

1920년대까지 맥 세닛의 키스톤 스튜디오(1917년 이후 맥 세닛 코미디스로 이름을 바꾸었다)가 제작한 코미디물과 할 로치의 스튜디오에서 제작된 영화들은 할리우드의 발전에 큰 공헌을 했다. 슬랩스틱(Slapstick, 슬랩은 철썩 때리는 것, 스틱은 단장 또는 몽둥이를 뜻하며 본시 광대가 연극을 할 때 쓰던 대[竹]몽둥이를 말한다. 이것이 바뀌어 어수선하고 소란스러운 소극[笑劇]을 뜻하는 말이 되었다. 이 희극의 형식을 영화에 이용한 것이 1910년대 미국의 맥 세닛이다. 과장되고 소란스런 연기가 많은 우스꽝스러움 속에 사회풍자와 반역정신을 담은 속도와 트릭 있는 작품을 차례로 발표하여 전성기를 이루었는데, 유성영화가 나온 후 이런 종류의 희극은 쇠퇴했다. 이때 나온 유명한 배우로 로스코 아버클, 벤 터핀, 메이블 노먼드, 버스터 키튼, 찰리 채플린, 워레스 비어리 등이 있다 — 옮긴이)으로 알려진 미국 코미디 영화의 이정표가 바로 이곳에서 세워졌기 때문이다. 슬랩스틱 코미디의 특징은 부조리한 상황에서 서로 치고받는 액션과 공격적인 익살 연기, 거친 유머 등이다. 슬랩스틱 코미디는 엎치락뒤치락거리는 야단법석(〈세기의 전투〉[1927]), 신나는 추격전(〈장군〉[1926]) 같은 시각적 개그의 힘에 중점을 주었다. 버스터 키튼, 해럴드 로이드, 해리 랭던, 찰리 채플린 같은 슬랩스틱 배우들은 타이밍을 극도로 정확하게 맞출 줄 아는 곡예사이자 스턴트맨이었고 코미디언이었다. 맥 세

할 로치 스튜디오의 오프닝 크레딧

닛이 제작한 슬랩스틱 코미
디는 오랜 전통을 자랑하는
예술적, 코믹적 표현 형식으
로, 개그의 단순한 재현을 새
로운 매체 영화에 적합한 수
준 높은 예술적 차원으로 격
상시켰다. 세닛은 1909년부
터 작가이자 연출가로 뉴요

지금은 거의 잊혀진 코미디언 해럴드 로이드는 신체적 위험이 따르는 상황을 코믹 효과에 이용한 최초의 인물이었다. 코미디를 위해서라면 위험도 아랑곳하지 않았던 그는 할리우드 역사상 가장 용감한 코미디언으로 기록될 것이다.

커 바이오그래프에서 일하면서 데이비드 W. 그리피스 수하에서 예
술적 재능을 연마한 바 있었다. 코믹한 상황의 시간 편성 및 효과적
편집에 대한 타고난 감성은 누구도 흉내 낼 수 없는 그의 영화만의
상표였고, 덕분에 그는 할리우드 무성영화 시대에 빼놓을 수 없는
인물이 되었다.

1912년 세닛은 자체 독립 제작사 키튼 필름 컴퍼니를 설립했
고, 1914년 미국 최초의 극영화 길이의 코미디 〈틸리의 구멍난 로
맨스〉를 직접 연출했다. 그렇지만 정작 세닛에게 명성을 안겨준 작
품은 천 편이 넘는 단편 코미디 영화들이었다. 특히 그의 코미디언
부대 '키스톤 콥스(Keystone Kops)'와 '목욕하는 미인들(Bathing
Beauties)'은 순식간에 미국의 우상이 되었고 국제적으로도 유명세
를 떨쳤다. 1915년 맥 세닛은 토머스 인스, 데이비드 W. 그리피스
와 함께 트라이앵글 필름 코퍼레이션을 설립했지만, 세닛의 키스톤
컴퍼니는 그 안에서도 독립 제작사를 유지했다. 1917년 세닛은 다
시 트라이앵글과 결별했고, 키스톤이라는 이름을 포기하고 맥 세닛
코미디스라는 이름으로 계속 같은 배우, 같은 스타일의 코미디물을
제작했다.

세닛의 최고 걸작으로는 산업사회의 약자에 대한 신랄한 패러
디와 풍자로 유명한 〈그의 쓰라린 굴욕〉(1916), 〈작은 마을의 우상〉

(1912), 〈아라비의 비명〉(1923)이다. 추격전에서 볼 수 있는 고속 효과 및 슬로 효과 같은 트릭 기법이 전형적인 그의 기법이다. 세넷은 일단의 코미디언들을 휘하에 거느리고 있었고, 이들은 제작사의 간판스타로 활동했다. 메이블 노먼드, 글로리아 스완슨, 로스코 패티 아버클, 찰리 채플린, W.C. 필즈, 버스터 키튼, 해리 랭던, 벤 터핀 등이 그들이었다. 프랭크 카프라와 조지 스티븐스 같은 성공한 연출가들도 세넷의 휘하에서 수업을 받았다. 하지만 유성영화와 애니메이션 영화 및 카툰에 대한 관심의 증대는 결국 맥 세넷 스튜디오의 몰락을 의미했다.

할 로치의 스튜디오는 세넷의 키스톤과 경쟁했다. 1915년 로치는 해럴드 로이드와 함께 〈윌리 워크〉와 〈외톨이 루크〉 시리즈를 제작하기 위해 영화사를 설립했다. 〈괴짜들〉(1915)은 로치와 로이드의 쌍두마차가 올린 첫 개가였다. 1919년 로치는 할리우드 근처 컬버 시에 자리를 잡고 해럴드 로이드의 유명한 코미디물 〈안전한 최후〉(1923)를 비롯해 2,000편의 단편 코미디와 수많은 극영화를 제작했다. 이 중에는 아주 일찍부터 영화산업 그 자체를 풍자의 대상으로 삼았던 윌 로저스의 코미디 시리즈와 〈우리들의 갱〉 코미디물, 그리고 동물을 등장시킨 〈디피터 두 대즈〉 코미디 시리즈가 유명하다.

로치의 코미디 역시 완벽하게 정비된 카오스를 선호한다. 하지만 세넷과 달리 로치는 세심하게 준비한 시나리오와 완벽하게 훈련된 등장인물에 초점을 맞추었다. 유머는 시각적 개그보다는 개인이나 상황으로부터 이끌어낸다. 스타 스탠 로렐과 올리버 하디와 함께 한 뛰어난 코미디물 〈웃게 내버려두어라〉(1928), 〈서쪽 저 멀리〉(1937)는 할 로치 스튜디오의 코미디 스타일을 대표했다. 로렐과 하디가 함께 한 〈뮤직 박스〉(1932)와 〈우리들의 갱〉의 후속작 〈따분한 교육〉(1936)은 각기 최고의 단편 코미디 및 최고의 1릴 영화 부

문 아카데미상을 수상하기도 했다. 〈생쥐와 인간〉(1939)은 존 스타인벡의 동명 소설을 각색한 영화로, 로치는 이런 심각한 주제도 영화화했다. 제2차 대전 후에는 TV 사업에 손을 댔지만 실패하고 말았다.

월트 디즈니 프로덕션스

1929년 만화가 월트 디즈니와 그의 형인 사업가 로이 디즈니는 월트 디즈니 프로덕션을 설립하고 애니메이션 영화를 제작했다. 디즈니 사는 캘리포니아의 버뱅크에 자리를 잡고 아동 및 성인용 오락 영화 부분에서 가장 유명한 제작사로 성장했다. 대중의 사랑을 가장 많이 받은 만화 주인공 미키 마우스, 미니 마우스, 도널드 덕, 플루토 등이 탄생한 곳도 바로 월트 디즈니 스튜디오였다. 만화 주인공의 성공에 힘입어 디즈니는 최초로 극영화 길이의 애니메이션을 제작했다. 오스카상을 수상한 〈백설 공주와 일곱 난쟁이〉(1937)가 바로 그것이다. 그 이후 〈환타지아〉(1940),

활동적인 월트 디즈니는 오락용 애니메이션 영화를 제작했을 뿐 아니라 1940년 만화 주인공들이 스트라빈스키, 차이코프스키 등의 음악에 맞추어 움직였던 수준 높은 예술영화 〈환타지아〉를 제작했다. 디즈니는 일찍이 TV의 중요성을 깨우친 몇 안 되는 할리우드 인사들 중 한 사람이었다.

〈아기 코끼리 덤보〉(1941), 〈신데렐라〉(1950) 등 애니메이션의 고전들이 속속 그 뒤를 따랐다.

1940년대 후반 장편 애니메이션 영화의 제작비가 치솟자 디즈니는 자연 다큐멘터리와 실사 영화, 짧은 트릭 영화, TV물 등에도 손을 댔다. 1955년 디즈니는 캘리포니아 애너하임에 세계 최초로 놀이동산과 테마 공원을 개장하여 디즈니랜드라는 이름을 붙였다. 혁신적 두뇌 월트 디즈니는 1966년 세상을 떠났다.

성공의 경제적 기반: 할리우드, 세계 경제 위기와 그 결과

할리우드의 신생 영화산업은 전 세계가 경제 위기에 허덕이던 1920
년대 말에도 큰 타격을 입지 않았고, 그 결과 월스트리트 증권가에
안전한 투자처라는 이미지를 심어주기에 충분했다. 특히 소위 토키
붐(talkie boom)의 짧은 기간 동안 승전보를 올렸던 유성영화 덕분
에 관객수가 경기 침체에도 거의 줄어들지 않았고 제작 편수는 오
히려 늘어났다. 1930년 영화산업은 기록적인 수입을 기록했다. 하
지만 그로부터 불과 1년 후 상황은 역전되었다. 1933년까지 관객
수는 9천만에서 6천만으로 급감했고 순수입은 7억 3천만에서 4억
8천만 달러로 줄어들었다. 1935년 23,000개의 극장 중에서 영업을
하는 곳은 15,300개뿐이었다. 대형 스튜디오들 역시 사정은 마찬가
지였다. 빅 파이브 중에서는 파라마운트, 폭스, RKO가 이윤을 갉
아먹는 극장 체인으로 인해 특히 심한 타격을 입었다. 그에 반해 워
너 브라더스는 매각을 통해, MGM은 경제력이 튼튼한 모회사 로우
스 주식회사와 질적으로 수준 높은 영화를 통해 불황을 이겨나갔
다. 3개의 마이너 스튜디오 컬럼비아, 유니버설, 유나이티드 아티
스츠는 자체 극장 체인이 없어 빚이 없었기 때문에 상대적으로 불
황의 타격이 덜했다. 이들은 각자 나름의 다양한 생존전략을 구사
했던 바, 유나이티드 아티스츠는 수요가 많은 A급 영화를 제작했고
유니버설과 컬럼비아는 제작비용이 저렴한 영화들, 소위 B급 영화
들을 제작했다. 이 세 스튜디오들에겐 이런 탄력성이 큰 장점으로
작용했다.

A급 영화와 B급 영화

경제 위기의 결과 영화산업은 제작, 배급, 상영 방식을 수정했다.
우선 A급 영화와 B급 영화를 구분하여 제작의 효율성을 높였다. 자
본 집약적인 수준 높은 영화, 즉 A급 영화와 신속하고 저렴하게 제

작하는 시리즈 제품 B급 영화를 구분하는 이런 이중 제작 전략은
변화된 시장의 요구에 맞서기 위한 대응책이었다. 더 많은 관객을
극장으로 유혹하기 위해 극장주들이 1회 입장으로 두 편의 영화를
보여주고 프로그램을 한 주에 몇 차례씩 바꾸는 전략을 선택했기
때문이었다. 늘어난 수요는 서부영화나 액션 영화 같은 장르영화들
로 충족시켰다. 이런 작품들은 보통 상영시간이 60분이고 A급 영화
와 같이 도시 외곽 지역에 있는 재상영 극장에서 상영되었다. 재상
영 극장이란 대형 개봉관에서 상영을 마친 A급 영화들을 재활용 차

컨트리 및 포크 가수 텍스
리터는 저예산 서부 뮤지컬
영화에서 '노래하는
카우보이'로 관객들의 사랑을
독차지하기 위해 진 오트리와
경쟁을 하였다.

원에서 다시 한 번 상영하는 극장을 말했다. A급 영화는 박스 오피
스 성공 여부에 따라 입장료의 일정 비율을 극장이 가져가는 방식
을 택했지만, B급 영화는 처음부터 확정된 가격에 영화를 공급했
다. 따라서 A급 영화의 이익은 관객의 숫자와 직접 관련이 있었지
만, B급 영화를 상영하여 얻는 수입은 액수가 적기는 했지만 처음
부터 정해져 있었다. 두 편의 영화를 한 편의 가격으로 보여주는
상영방식(double bill)은 극장주는 물론 제작사에게도 아주 성공적
인 생존전략이었다. 1935년까지 미국 극장의 85%가 그런 A급 영

최초의 애니메이션 〈증기선 윌리 호〉(1928)의 성공 이후 미키마우스는 우상이 되었다. 미키마우스는 디즈니의 친구 어브 아이웍스의 머리에서 나온 캐릭터였고 목소리는 디즈니가 직접 더빙했다.

화와 B급 영화의 동시 상영(double feature) 방식을 채택했다. 두 편을 다 보자면 관객은 족히 3시간은 극장에 앉아 있어야 했다. 또 영화 두 편 이외에도 만화, 주간 뉴스, 예고 편 등도 즐길 수가 있었다. B급 영화들은 제 작에만 전념할 뿐, 자체 배급 부서나 극장 체 인을 소유하지 못한 신생 독립 제작사들이 주로 제작했다.

소형 스튜디오들은 주별로 활동했다. 지 역 시장에 맞춘 작품을 통해 메이저급 영화사 들이 미처 공략하지 못하는 틈새시장을 노렸 다. 하지만 B급 제작 방식의 성공은 대형 스튜디오들에게도 이익이 되었던 바, 독립 제작사들이 대형 제작사의 스튜디오를 이용했기 때문이다. B급 영화의 특징은 적은 예산, 빡빡한 촬영 스케줄, 형식 적인 시나리오, 짧은 상영시간, 최소한의 장비이다. 하지만 또 한편 으로 새로운 장르를 실험하고 재능 있는 무명 배우를 발굴하며, 새 로운 영화 기법과 소재를 개발할 기회도 없지 않았다. 실제 예산이 부족하다보니 오히려 독창적인 아이디어가 솟구치는 경우가 적지 않았다. 뜻하지 않게 실험적 형식의 문이 열린 셈이며, 따라서 B급 영화들이 무조건 질이 떨어진다는 생각은 편견이었다. 필름 누아르 의 고전 〈크리스 크로스〉(1948)도 처음엔 B급 영화로 만들어졌고, RKO의 B급 부서에서 제작된 발 루튼의 공포물 시리즈는 〈캣 피플〉 (1942), 〈나는 좀비와 걸었다〉(1943) 같은 획기적인 영화들을 낳았 다. 그럼에도 B급 영화는 근본적으로 투자의 안전성을 고려한 제작 형식이었다. 대량 제작 방식으로 인해 실질적인 혁신은 그리 많지 않았기 때문이다.

B급 영화의 제작은 1948년 소위 파라마운트 소송과 관련하여

일괄판매 방식(block booking)의 제한 배급 방식이 금지되면서 중단되고 말았다. 대형 스튜디오들이 자체 극장 체인을 소유할 수 없게 되었고, 이런 구조조정과 관객의 기호 변화, TV의 대두는 곧 동시 상영의 종말을 의미했다. 하지만 그것이 곧 낮은 제작비로 승부하는 영화제작의 종말을 의미하지는 않았다. 1950년대 아메리칸 인터내셔널 픽처스 같은 소형 스튜디오들이 탄생했고, 이들은 소위 '익스플로이테이션 영화(exploitation movies)'라는 특수 관객층을 겨냥한 저속하고 질적으로 떨어지는 전문 영화들을 제작했다. B급 영화가 곧 저급한 영화라는 이미지는 파라마운트 소송 이후 탄생한 이런 제작 형태 때문이었다.

외부 경영

1930년대에 들면서 영화산업에 미치는 경제의 영향력이 날로 커졌다. 은행과 외부 투자자들이 대형 제작사의 운영방식에 개입하기 시작했던 것이다. 스튜디오 현장에선 변함없이 스튜디오의 사장이 영화제작을 좌지우지했지만 경영진은 전문 경영인들로 재편되었다. 그 결과 그 사이 대기업으로 성장한 스튜디오들은 현대화되었고 제작 공정도 합리화되었다. 하지만 1930년대 말이 되자 외부 경영진의 영향력이 다시 감소했고 전문 경영인들의 자리를 영화 배급과 제작에 경험이 많은 경영인들이 재탈환했다.

제작 규제

1930년대는 영화제작의 규제 부문에서도 구조 조정이 있었던 시기였다. 아직 제작 공정은 엄격한 위계질서로 편성되어 있었다. 제작, 자본 유입, 마케팅, 판매, 극장 운영 등에 관한 전체 결정은 뉴욕 본사에서 내렸다. 본사에서 제작의 노선을 정하면 할리우드에선 영화를 제작하면 그뿐이었다. 현장에서는 스튜디오 사장과 제작

책임자가 모든 작업 과정을 조직하고 통제했다. 이런 소위 '중앙 프로듀서 시스템(central producer system)', 즉 1–2명의 스튜디오 경영인이 전체 제작을 관리하는 시스템은 1930년대 초 할리우드의 전형적인 경영 방식이었다. 하지만 경영 구조 조정의 물결 속에서 이런 경직된 시스템도 서서히 변화되었다. 1년에 6–8편의 영화를 제작하는 제작팀을 꾸리는 방식이 애호되기 시작한 것이다. 각 제작팀은 특정 부문의 영화를 전담했다. 보통 장르별로 나누거나 스타별로 나누었다. 이런 '프로듀서 유니트 시스템(producer unit system)'이 서서히 '중앙 프로듀서 시스템'을 몰아내었다.

이렇게 사업 부문 및 제작 공정 전체를 성공적으로 구조 조정한 덕분에 1930년대 대형 스튜디오들의 미국 영화시장 점유율은 약 75%에 달했고 수익 점유율은 90%에 이르렀다. 이는 5대 대형 제작사가 주요 개봉 시장을 장악한 데 그 원인이 있었다. 그들이 소유한 극장은 전국적으로 15%에 불과했지만 수익이 높은 도시 개봉관의 80% 이상이 그들의 소유였던 것이다. 이 시기 할리우드의 영화는 국제 영화시장의 65%를 점유했고, 이는 할리우드 수입의 1/3에 해당하는 비율이었다. 탄력적 시장 전략, 합리적 경영 구조, 규격화된 제작 방식은 할리우드 영화산업의 사업 모델과 제작 모델을 뛰어난 제작 시스템으로 발전시켜 주었다.

블록 부킹(block booking, 일괄판매 방식)과
블라인드 비딩(blind bidding)

정치적 영향은 이런 발전에 날개를 달아주었다. 1933년 루스벨트의 전국산업부흥법(National Industrial Recovery Act)은 기존 독점 구조의 강화를 가져왔다. 국비의 효율적 사용을 규제한다는 목적으로 정치권에서 요구한 공정경쟁 규범(Code of Fair Competition)은 바로 미국 영화제작배급협회(MPPDA)가 만든 것이었기 때문이다.

이런 방식으로 할리우드 영화산업의 독점적 사업 관행이 법적으로 승인되었고, 영화제작의 경제적 부담은 훨씬 줄어들었다. 하지만 전국산업부흥법은 영화제작에 종사하는 노동자들의 보호도 요구했으므로 1930년대에는 노동조합과 직종 협회들이 붐을 이루었다.

정치적 합법화는 경제적 성공의 기반을 다져주었다. 블록 부킹과 블라인드 비딩 같은 논란이 많았던 판매 관행과 대여 지역의 지역적 확정이 바로 그것이었다. 블록 부킹이란 극장주들이 재미있는 대형 영화를 구입하려면 시간과 제작비를 적게 투자한 소형 영화나 만화, 주간 뉴스를 반드시 함께 사야 하는 제도였다. 게다가 제작되기도 전에 짧은 예고나 설명을 듣고 미리 구입해야 했다. 20개 이상의 프로덕션이 그런 맹목적 예약 판매의 블록을 형성하고 있었다. 심할 경우 1년 전에 이미 극장 프로그램이 확정되는 경우도 있었다. 덕분에 영화 제작사들은 모든 제품을 제작하기도 전에 판매할 수 있었고, 당연히 수입을 보장받을 수 있었다. 하지만 극장 사업은 스튜디오들의 능력과 제작 정책에 전적으로 의존할 수밖에 없었다. 특히 스튜디오의 극장 체인에 합류하지 못한 극장들에겐 심각한 경쟁력 약화를 의미했다. 또한 대형 스튜디오에게 배급을 맡겨야 하는 독립 제작사들 역시 이런 관행이 거슬리기는 마찬가지였다. 수준 높은 자신들의 영화가 대형 스튜디오의 싸구려 영화에 밀려 제대로 배급되지 못하거나 단순 홍보용으로 전락할 위험에 처해 있었기 때문이다. 1920년대부터 유지되어온 이런 배급 관행은 1948년 말에 와서야 불법이라는 판결을 받았다.

제작규범

루스벨트 정부의 정치적 조치와 1930년대 경제 부흥에 힘입어 대형 스튜디오들이 영화시장을 장악하자 영화계 자체적으로 영화의 내용을 규제하려는 움직임이 일었다. 1930년 영화제작배급협회의

회장 윌리엄 헤이스는 영화의 도덕적 책임을 수호하겠다는 신조를 문서화하자고 주장했다. 이에 한 가톨릭 출판업자가 예수회 목사와 공동으로 향후 30년 동안 할리우드에서 제작되는 모든 영화의 내용을 규정하는 규범을 작성했다. 이 제작규범은 헤이스의 이름을 따서 '헤이스 규범'이라고도 불렀다.

헤이스 규범을 통한 영화산업의 자체 검열은 국가 검열의 위협에 맞서 영화 프로덕션을 보호하자는 취지였다. 검열의 기준은 기독교적 가치관에 비추어 도덕적으로 문제가 없는지, "미풍양속"을 해치지 않는지 여부였다. 하지만 초기엔 규범이 엄격하게 적용되지 않았다. 따라서 1934년 종교 단체들과 공익 단체들로 구성된 가톨릭 품위 수호단(Catholic Legion of Decency)이 제작규범의 엄격한 적용을 촉구하기에 이르렀고, 개신교 조직과 유

할 로치는 올리버 노스 하디와 아서 스탠리 제퍼슨(스탠 로렐)을 설득하여 콤비를 만들었다. 두 사람은 1927년에서 1951년까지 총 90편의 코미디영화에 함께 출연하였다.

대교 조직이 이들을 지원하고 나섰다. 1934년 수호단은 소위 비도덕적 영화에 대한 전국적 차원의 보이콧을 촉구했다. 경제 위기로 큰 타격을 입은 영화제작배급협회의 스튜디오들은 일종의 영화산업 검열국으로 제작규범 관리청('헤이스 사무소'라고 불렸다)을 설치함으로써 서둘러 사회적으로 영향력이 막강한 이들 조직의 마음을 달래려 노력했다. 그리고 1934년 헤이스 사무소는 가톨릭 품위 수호단의 권유로 제작규범의 감시 권한을 조지프 I. 브린에게 일임했다.

특히 〈리틀 시저〉(1930)나 〈공공의 적〉(1931), 〈스카페이스〉(1934) 등의 갱스터 영화나 메이 웨스트를 주연으로 한 영화처럼 공공연한 폭력 장면과 성적인 암시가 들어 있는 작품이 규제의 대상이었다. 제작규범은 결혼의 신성불가침을 요구했고 혼외정사, 강

간, 납치 장면을 금지시켰다. 나아가 신성모독, 욕설, 인종차별적 발언, 매춘 장면, 모든 종류의 비정상적 성행위, 마약, 나체, 깊이 파인 옷, 외설스러운 춤, 관능적 키스, 과도한 음주, 아동 및 동물 학대, 수술 및 출산 장면을 금지시켰다. 또 무기의 노출, 범죄 장면 등도 금지시켰고, 법의 수호자가 범죄자에게 살해당하는 장면, 비정상적으로 잔혹한 살인 장면 및 자살 상면은 스토리 전개상 꼭 필요하지 않은 경우 무조건 금지시켰다. 어쨌든 모든 범죄행위 및 도덕적 타락 행위는 처벌을 받아야 했고 범죄는 어떤 식으로든 정당화되어서는 안 되었다. 스튜디오들은 촬영에 앞서 시나리오를 검사받았고 영화가 완성되고 나면 개봉 전에 헤이스 사무소의 사전검열

을 받았다. 영화가 규정을 지켰을 경우 품질 인정 낙인을 찍어 주었고, 영화를 전국적으로 배급할 수 있었다. 하지만 규정을 어겼을 경우 해당 부분을 손질해야 했고 최고 25,000달러의 벌금을 물어야 했다. 스튜디오들이 제작규범을 준수하기 위해 얼마나 노력했는지는, 제작규범이 시행된 기간 동안 벌금을 문 영화가 단 한 편도 없

〈스카페이스〉(1932)는 의심할 바 없는 갱단을 성실한 개인으로 묘사함으로써 검열청과 갈등에 빠졌다. 결국 연출가 하워드 혹스의 동의 없이 수정 장면을 삽입한 후에야 상영 허가를 받았다.

었다는 사실에서도 여실히 드러난다. 오히려 스튜디오 사장들은 제
작규범의 준수 여부에 제작사의 사활이 달렸다는 믿음으로 서둘러
자체 검열 및 규제를 제도화했다. 실제 제작규범은 다룰 수 있는 주
제의 범위를 심하게 제한시킴으로 인해 오히려 프로덕션의 효율적
운영에 큰 도움이 되었다. 엄격한 규정이 결국 시나리오의 초안을
잡아준 셈이었다. 사랑 이야기는 반드시 결혼으로 끝날 수밖에 없
고, 불륜이나 범죄는 처벌을 받거나 죽음으로 죄값을 치러야 했다.
대화의 어휘 선택은 어느 쪽도 기분이 상하지 않는 선까지만 허용
되었다. 그러므로 제작규범은 표현의 범위를 극히 제한함으로써 할
리우드 특유의 줄거리 전개 시스템을 구축하는 데 크게 이바지했
다. 그것은 바로 한 이야기의 모든 줄거리는 연속성이 있어야 하며,
제작규범이 허용하는 선에서 하나의 목표를 향해 나아가야 한다는
원칙이었다.

30년 이상 할리우드의 영화를 규제하던 제작규범도 세월이 가
면서 서서히 그 빛을 바래갔다. 1966년 워너 브라더스는 〈누가 버지
니아 울프를 두려워하랴?〉에서 검열청의 허락도 없이 무너져가는
가정의 초상을 그렸고, 몇 달 후 MGM은 〈욕망〉에서 나체 신과 마
약 복용 장면을 담아냄으로써 제작규범의 종말을 세상에 알렸다.

할리우드의 부활

수많은 영화 비평가들이 1939년을 할리우드의 최전성기로 꼽았다.
1939년 미국에서 영화산업에 종사한 인구는 177,420명이었고, 이
중 33,687명이 제작 부문에 종사했다. 제작비로 투자된 돈이 1억
8700만 달러였으며, 영화가 벌어들인 주당 수익이 8500만 달러였
고 제작된 영화는 388편이었다. 그해 아카데미상에 노미네이트된
작품들만 보아도 할리우드가 도달한 높은 수준을 짐작할 수가 있
다. 1939년 아카데미상에 노미네이트된 작품들은 다음과 같다. 〈스

미스 씨 워싱턴에 가다〉(프로덕션: 컬럼비아, 각본상 수상), 〈링고〉
(프로덕션: 유나이티드 아티스츠, 남우조연상 및 음악상 수상), 〈다
크 빅토리〉(프로덕션: 워너 브라더스), 〈러브 어페어〉(프로덕션:
RKO), 〈굿바이 미스터 칩스〉(프로덕션: MGM, 남우주연상), 〈생쥐
와 인간〉(프로덕션: 할 로치와 유나이티드 아티스츠), 〈니노치카〉
(프로덕션: MGM), 〈오즈의 마법사〉(프로덕션: MGM, 음악상 및
'오버 더 레인보우'로 주제가상), 〈폭풍의 언덕〉(프로덕션: 새뮤얼
골드윈과 유나이티드 아티스츠, 흑백촬영상 수상), 〈바람과 함께
사라지다〉(프로덕션: MGM, 작품, 각본, 감독, 촬영, 미술, 편집, 특
별, 주연여우상, 조연여우상 수상).

아카데미 트로피는 높이가
34.3센티미터에 무게가
3,800그램이다.

 비비언 리, 베티 데이비스, 그레타 가르보, 올리비아 드 하빌랜
드, 클라크 게이블, 로렌스 올리비에, 미키 루니, 제임스 스튜어트
등 유명 스타들이 그토록 갈망하던 트로피를 손에 넣었다. 뛰어난
연출가 중에서는 빅터 플레밍, 프랭크 카프라, 존 포드, 샘 우드, 윌
리엄 와일러 등이 아카데미상을 수상했다.

아카데미상

1927년 MGM의 사장 루이스 B. 메이어는 새로 설립된 영화예술과
학 아카데미(Academy of Motion Picture Arts and Science)의 연
회에서 뛰어난 영화 작품에게 상을 주자는 제안을 내놓았다. 그날
이후 지금까지 아카데미상은 미국에서 가장 권위 있는 영화상으로
인정받고 있다. 현재 아카데미는 영화산업 출신의 6,000명이 넘는
회원을 확보한 전문 명예 조직이다.

 정식 명칭이 '아카데미 공로상(Academy Award of Merit)'인
트로피의 디자인은 MGM의 미술감독 세드릭 기번스가 맡았다.
1928년 조각가 조지 스탠리가 제작한 청동 트로피에 24캐럿의 황
금을 씌웠다. 트로피는 칼을 들고 필름 스풀 위에 서 있는 기사를

역대 아카데미 작품상 수상작
2005년 밀리언 달러 베이비
　　　　(2004)
2004년 반지의 제왕:
　　　　왕의 귀환(2003)
2003년 시카고(2002)
2002년 뷰티풀 마인드(2001)
2001년 글래디에이터(2000)
2000년 아메리칸 뷰티(1999)
1999년 셰익스피어 인 러브
　　　　(1998)
1998년 타이타닉(1997)
1997년 잉글리쉬 페이션트
　　　　(1996)
1996년 브레이브 하트(1995)
1995년 포레스트 검프(1994)
1994년 쉰들러 리스트(1993)
1993년 용서받지 못한 자
　　　　(1992)
1992년 양들의 침묵(1991)
1991년 늑대와 춤을(1990)
1990년 드라이빙 미스 데이지
　　　　(1989)

형상화했고, 필름 스풀의 다섯 개의 살은 배우, 연출가, 제작자, 기술자, 작가 등 아카데미를 떠받치는 5개 부문을 의미한다. 1931년부터는 '오스카'라는 별명을 얻게 되었던 바, 가장 유력한 설은 아카데미의 사서인 마거릿 헤릭이 그 트로피가 자신의 숙부 오스카를 닮았다고 말한 데서 유래되었다는 것이다.

최초의 시상식은 1929년에 개최되었다. 당시도 수상자는 지금처럼 몇 달 전에 미리 확정되었다. 1941년부터는 수상기의 이름을 공개하지 않고 있다가 화려한 시상식 자리에서 발표하는 형식을 취했고, 이 시상식은 늘 대중매체의 주목을 받았다. 처음엔 남우주연상과 여우주연상, 작품상, 감독상, 각본상, 촬영상, 미술상만 있었고, 그밖에 특별상이 있었다. 1929년엔 워너 브라더스가 최초의 유성영화 〈재즈 싱어〉(1927)의 프로덕션으로 특별상을 받았고, 찰리 채플린은 〈서커스〉(1928)의 제작, 연출, 시나리오, 주연의 대가로 특별상을 수상했다. 이후 여우조연상과 남우조연상, 편집상, 주제가상, 작곡상, 외국어영화상, 의상상, 시각효과상, 분장상이 추가되

● 아카데미 영화상의 수상 부문

작품상	미술상
감독상	의상상
남우주연상	분장상
여우주연상	작곡상
남우조연상	주제가상
여우조연상	장편 애니메이션 영화상
각본상	단편 애니메이션 영화상
각색상	단편 극영화상
편집상	장편 다큐멘터리 영화상
촬영상	단편 다큐멘터리 영화상
시각효과상	외국어 영화상
음향상	공로상
음향편집상	

었다. 또 뛰어난 작품을 제작한 제작자에게 수여하는 어빙 G. 탈버

그 기념상, 특별한 인도주의적 업적을 기념하는 진 허숄트 박애상,

영화 기술 발전에 공로가 큰 사람에게 수여하는 고든 E. 소이어상,

특별한 업적이 있는 자에게 수여되는 명예상 등이 있다. 아카데미

상에 노미네이트되기 위해서는 예나 지금이나 최소 35mm 규격으

로 제작된 영화이어야 하며 1월 1일에서 12월 31일까지 로스앤젤

레스 지역의 상업 극장에서 1주 이상 상영되어야 한다.

아카데미는 항상 이익단체나 후원자, 관객의 숫자, 상업적 성

공, 스튜디오의 홍보 활동 및 마케팅, 배우나 영화의 유명세에 영향

을 받지 않으려 꾸준히 노력해왔다. 하지만 그 노력이 성공한 경우

는 극히 드물다. 오스카상은 영화산업의 자기도취였고, 그 자체로

늘 영화사적 업적보다는 이윤을 더 고려한다는 의혹에 시달려왔다.

성공의 기술적 기반

유성영화

초기 영화는 기술적인 이유로 대화나 음향효과, 음악을 동반할 수

없었다. 그럼에도 무성영화라는 이름처럼 완전히 무성은 아니었다.

영화가 상영되는 동안 오케스트라와 밴드 음악이 계속 연주되었기

때문이다. 이들 음악은 음악적 배경의 효과를 노렸을 뿐 아니라 때

로 음향효과를 담당하기도 했다. 변사는 무슨 일이 일어나고 있는

지 설명을 해주거나 대사를 대신 읊어주었다. 변사가 필요했던 이

유는 부족한 기술로 따라가기 힘든 줄거리를 관객들에게 이해시키

기 위함이었다. 그러므로 음향은 무성영화 시대에 이미 영화의 시

간적, 공간적, 심리학적 연관 관계를 이해하는 데 큰 도움을 주었

고, 더불어 현실적 인상을 증폭시켜 주었다. 이렇게 본다면 유성영

화의 기술혁신은 더 많은 관객을 극장으로 끌어들이기 위한 노력의

일환인 동시에 리얼리티의 수준을 높이기 위한 영화산업의 기술적

1957년 80일간의 세계 일주
(1956)

1956년 마티(1955)

1955년 워터프론트(1954)

1954년 지상에서 영원으로
(1953)

1953년 지상 최고의 쇼(1952)

1952년 파리의 미국인(1951)

1951년 이브의 모든 것(1950)

1950년 모두가 왕의 부하들
(1949)

1949년 햄릿(1948)

1948년 신사협정(1947)

1947년 우리 생애 최고의 해
(1946)

1946년 잃어버린 주말(1945)

1945년 나의 길을 가련다
(1944)

1944년 카사블랑카(1943)

1943년 미니버 부인(1942)

1942년 나의 계곡은 푸르렀다
(1941)

1941년 레베카(1940)

1940년 바람과 함께 사라지다
(1939)

1939년 그대 없이는(1938)

1938년 에밀 졸라의 생애
(1937)

1937년 위대한 지그필드
(1936)

1936년 바운티호의 반란
(1935)

1935년 어느날 갑자기(1934)

1934년 기병대(1933)

1933년 그랜드 호텔(1932)

1932년 시마론(1931)

1931년 서부전선 이상 없다
(1930)

1930년 브로드웨이 멜로디
(1929)

1929년 날개(1927)

혁신이었다. 하지만 다른 한편으로 유성영화는 무성영화 상영과 연계된 각종 곡예 및 라이브 공연을 무대에서 내몰아버렸다. 오케스트라도 마찬가지였다. 프로덕션의 장비 교체 비용이 오케스트라와 밴드 비용을 훨씬 밑돌았기 때문이다.

　유성영화의 발전은 영상과 음향을 동시적으로(영화에서 말이 나올 경우 당연히 립싱크로) 결합시키려는 영화산업의 노력이 일구어낸 결실이었다. 특히 영상과 음향을 영사기와 연결된 기계 녹음장치를 통해 결합시키는 토머스 에디슨의 방식(키네토폰)은 1920년대 할리우드 영화제작의 모델이 되었다. 하지만 키네토폰과, 음향을 음반에 녹음하는(sound on disc) 그 이후의 여러 방법들은 1930년대가 되자 새로운 녹음방식에게 자리를 물려주고 말았다. 전자기술의 발전에 영감을 받아 소위 옵티컬 사운드 녹음(sound on film) 방법을 이용하여 소리를 바로 노출된 필름에 저장하는 방식이 전 세계적으로 보급되었던 것이다.

에디슨 키네토폰 컴퍼니의 주식: 쉬지 않고 연구하는 발명 정신과 탁월한 사업 감각은 토머스 에디슨의 성공을 떠받치는 양대 기둥이었다.

　할리우드에선 폭스와 워너 브라더스가 유성영화 제작의 선구자였다. 1927년부터 이들 제작사들은 옵티컬 사운드 트랙에 저장된 음향 정보를 음성 신호로 재전환시키는 기술을 자체 극장들에 구비했다. 워너는 1926년 8월 음악을 배경으로 깐 영화 〈돈 후안〉을 선보였다. 아직 음악은 영상과 동시에 돌아가는 축음기에서 나왔고, 이 축음기는 바이타폰이라 불리는 음반 시스템을 이용하여 음향 정보를 전달했다. 처음엔 인기 있는 오페라 가수나 보드빌 예술가들의 짤막한 립싱크 공연이 전달 가능한 전부였다. 그나마 이동 영화 기술 덕분에 소형 극장까

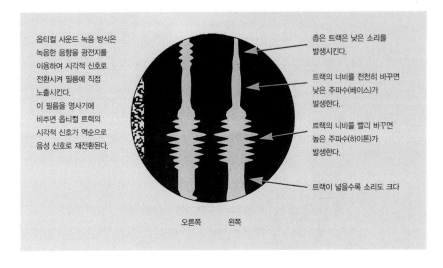

옵티컬 사운드 녹음 방식은 녹음한 음향을 광전지를 이용하여 시각적 신호로 전환시켜 필름에 직접 노출시킨다.
이 필름을 영사기에 비주면 옵티컬 트랙의 시각적 신호가 역순으로 음성 신호로 재전환된다.

좁은 트랙은 낮은 소리를 발생시킨다.

트랙의 너비를 천천히 바꾸면 낮은 주파수(베이스)가 발생한다.

트랙의 너비를 빨리 바꾸면 높은 주파수(하이톤)가 발생한다.

트랙이 넓을수록 소리도 크다

오른쪽　　　왼쪽

지 이 기술이 보급되긴 했다. 폭스 역시 워너처럼 처음엔 유성영화의 성공을 믿지 않았다. 때문에 폭스는 유성 기술을 주간 뉴스 형식에만 사용했고 워너와 달리 옵티컬 사운드 방식을 채택했다. 이 새로운 폭스 무비톤 뉴스는 아주 많은 관객을 극장으로 불러들였지만 열기는 이내 식어버리고 만다. 아직 옵티컬 사운드 방식이 널리 보급되기 전, 이번에는 워너 브라더스가 신기술의 활용에 나섰다. 1927년 워너는 〈재즈 싱어〉로 할리우드 역사상 최초의 립싱크 노래와 대화를 극영화에 삽입했다. 알란 크로스랜드가 연출을 맡고, 유명한 보드빌 스타 알 졸슨을 주연으로 삼은 〈재즈 싱어〉는 노래와 대화가 불과 몇 구절에서만 삽입되었을 뿐 나머지 부분은 아직 무성이었음에도 할리우드에서 초 성공 가도를 달린 뮤지컬 장르의 원형이 되었다. 〈재즈 싱어〉는 음향을 희곡 작법에 활용할 줄 알았다. 세속적 재즈와 종교적인 노래, 이 두 가지 음악적 모티브가 격돌했고, 이런 방법으로 영화의 멜로드라마적 주제를 특색 있게 포장했던 것이다.

　〈재즈 싱어〉의 성공은 곧 유성 극영화가 큰돈을 벌어들일 수

있다는 의미였다. 나머지 스튜디오들도 황급히 신 음향기술을 도입
했다. 그리고 웨스턴 일렉트릭이 개발한 옵티컬 사운드 방법을 표
준 규격으로 정하기로 서둘러 협약했다. 이렇게 할리우드의 대형
스튜디오들이 사운드 온 필름(sound on film) 방식을 사용하기로
확정하자 웨스턴 일렉트릭의 경쟁사 라디오 코퍼레이션 오브 아메
리카(RCA)가 발끈하고 나섰다. 미국에서 가장 큰 라디오 제조사였
던 이 회사는 자체 개발한 녹음 기술(RCA 포도폰)의 입시를 굳히기
위해 자체 대형 스튜디오, 라디오 키스 오피움(RKO)를 설립했다.

　1928, 29년이 되자 할리우드는 유성영화 시스템을 국제적으로
보급하기 시작했다. 불과 몇 년 안에 유성영화가 일반화되었고 결국
1930년 무성영화 제작이 전면 중지되었다.

　하지만 유성영화의 승전보는 할리우드 영화산업에 심각한 문
제를 몰고 왔다. 영어로 제작된 영화를 영어권이 아닌 외국에 판매
할 수가 없게 된 것이다. 번역 시스템은 아직 마련되지 않았다. 결
국 전 세계 영화시장은 언어권에 따라 수많은 시장으로 분할되었
다. 언어 문제로 인해 수출 시장이 붕괴될 위기에 처했던 것이다.
특히 중요한 유럽 시장에서 타격이 컸다. 심지어 유럽 몇 개국에선
영어권 영화에 대항하는 보호조치가 취해지기도 했다. 초기 할리우
드는 노래와 음악의 비중을 높임으로써 이 언어장벽을 넘었고 후기
에 오자 파리의 주앵빌에 스튜디오를 세운 파라마운트처럼 외국에
직접 스튜디오를 세우는 방식을 선택했다. 한 영화를 언어를 달리
하여 여러 번 연출함으로써 다양한 언어 버전의 영화를 제작했던
것이다. 물론 〈파라마운트의 퍼레이드〉(1930)와 〈서푼짜리 오페라〉
(1930)처럼 세트와 건물은 재활용했다. 이에 반해 MGM은 여러 언
어 버전에 투입할 수 있는 외국의 인재들을 고용하는 방법을 택했
다. 이렇게 시작된 영화제작의 분권화는 경제 위기와 더불어 할리
우드 스튜디오 시스템의 존립을 위협했다. 언어문제 덕분에 힘을

키운 유럽의 영화산업이 자신들의 권리를 주장하고 나섰던 것이다.

할리우드의 국제 사업은 위태로워졌고, 이는 1930년 세계 시장이

두 개의 언어권으로 분할되면서 정점에 도달했다. 유럽의 경우 모

든 음향기기와 영화의 라이선스가 유럽의 토비스 유성영화 카르텔

(Tobis- 음향 영상 신디게이트 주식회

사)의 손에 들어가 있었던 반

면 나머지 세계 시장은 양

쪽 진영 모두에게 개방

되어 있었다. 이에 유

성영화 기술업체인

웨스트 일렉스틱과

RCA는 쌍방의 기술을

조율하여 유럽 음향 시스템

과도 결합시킬 수 있도록 만들자

는 데 의견을 모았다. 1932년이 되자 언어

문제는 더빙 기술과 자막의 발달로 해결되었고 1933년부터 할리우

드의 스튜디오들은 서서히 유성영화로 인한 타격에서 회복되기 시

작했다.

윌리엄 폭스는 다수의 유성영화 특허권을 소유하여 경쟁사들을 괴롭혔다. 그의 무비톤 방식에서 이름을 따온 웨스트우드(캘리포니아)의 스튜디오 집합촌 무비톤 시티는 건축 비용이 수백만 달러에 이르렀고, 더불어 폭스가 유성영화에 얼마나 많은 공을 들였던지를 단적으로 보여준다.

　　하지만 유성영화는 영화시장과 영화기술만 변화시킨 것이 아

니었다. 유성영화는 영화와 관객의 관계도 바꾸어 놓았다. 유성영

화로 인해 오케스트라와 변사, 라이브 무대가 사라졌고 반제품이던

무성영화 대신 완제품이 시장에 나왔다. 아니, 완제품이라기보다

신제품이라고 부르는 편이 옳겠다. 그동안 상영 장소마다 달랐던

상영 형식이 완전히 자취를 감추게 되었으니 말이다. 이제 같은 영

화는 한 나라 안에서는(나아가 전 세계에서) 어디서 상영을 하건 영

상뿐 아니라 소리까지 똑같을 수 있게 되었다. 개별적인 라이브 무

대의 비율이 상당했던 초기의 멀티미디어적 무성영화가 지역 상황

'스톤 페이스(stone face)'
버스터 키튼에게 유성영화는
그의 영화 인생을 뒤흔든
엄청난 전환점이었다.

과 전혀 관계없이 보편적으로 사용할 수 있는 독자적인 제품으로 변화된 것이다. 그런 만큼 유성영화는 끝나지 않은 영화 규격화의 노정에 획을 그은 중요한 사건이었다.

또 유성영화는 할리우드의 스튜디오에도 큰 변화를 선사했다. 스튜디오엔 방음 시설이 구비되었고 녹음 중에는 아크등 소리 같은 미세한 소음조차 일체 허용되지 않았다. 카메라의 큰 소리는 소위 블림프(blimp), 즉 방음 카메라 케이스를 이용하여 해결했다. 녹음에 필요한 전문 인력도 필요했고, 편집에도 새 기계가 필요했다. 대화가 추가되었기 때문에 대화의 기술을 습득한 시나리오작가가 필요했다. 때문에 할리우드는 수많은 시나리오작가들과 계약을 맺었다.

소리의 활용은 캐릭터 설정의 가능성을 넓혀주었다. 1930년대의 스타들에겐 목소리와 말투도 중요한 역할을 했다. 메이 웨스트는 빈정거리는 말투 때문에 유명해졌고, 거친 갱단의 언어는 제임스 캐그니의 상표가 되었다. 더불어 다양한 캐릭터에 걸맞는 언어 스타일이 개발되었다. 대화와 언어는 과거 유럽의 영향이 짙었던 무성영화의 역사와 주제에 대항하여 미국의 현재 언어와 미국의 문화를 표현할 수 있는 계기였다. 할리우드의 프로덕션은 유성영화를 통해 더더욱 '미국화' 되었다.

일부 할리우드 스타에겐 유성영화의 등장이 오히려 타격이 되기도 했다. 맥 세닛 휘하에서 이름을 날렸던 코미디언 버스터 키튼과 해럴드 로이드가 대표적인 인물들이다. 그들의 대담한 곡예와,

무성영화의 미학에 맞추어 개발한 신체 언어는 유성영화의 시대를 맞아 설 곳을 잃어버렸다. 배우들은 변화된 프로덕션의 요구에 맞춰 자신들의 예술적 야망을 변화시킬 수밖에 없었다. 찰리 채플린 역시 신체 언어가 주종을 이루던 말없는 '방랑자'의 캐릭터가 유성영화로 인해 위태로워졌다는 인식에 도달했다. 하지만 채플린의 경우는 자체 프로덕션이 있었기 때문에 다른 사람들에 비해 훨씬 오랫동안 할리우드에서 '무성' 영화를 만들 수가 있었다. 직접 작곡한 음악에, 언어가 낮은 비중을 차지하는 영화 〈시티 라이트〉(1931), 〈모던 타임즈〉(1936)가 대표적인 작품이다. 1952년의 〈라임 라이트〉는 채플린이 만든 최초의 음성영화였다. 스탠 로렐과 올리버 하디의 경우 음향을 효과적으로 활용하고 코믹 레퍼토리를 성공적으로 대화로 전용함으로써(〈사막의 아들〉[1944], 〈옥스퍼드의 멍청이〉[1940] 등) 유성영화로의 전환기를 무사히 살아남았다.

유성영화의 개선행렬은 음악의 의미도 바꾸어 놓았다. 무성영화에선, 늘 전면에 존재하던 오케스트라의 음악이 영화 상영에서 큰 역할을 했다. 하지만 유성영화에선 음악이 대부분 배경 음악으로 사용되거나 대화에 예속되었다. 또 영화음악도 유럽풍의 심포니 오케스트라가 주종을 이루었다. 무성영화 시대 영화궁전에서 유행하던 타악기와 관악기 밴드, 재즈 음악은 이제 인기를 잃었다. 대신 할리우드는 화려한 현악기와 목관악기, 그리고 고전 음악을 공부한 작곡가들을 대거 기용했다. 따라서 과거 무성영화 시절의 음악 스타일이 다시 사랑을 받기까지는 그 후로 많은 세월이 필요했다.

1946년 독일에서 개발한 자기녹음 방식(magnetic sound recording)이 미국에 도입되었다. 녹음을 하면 자기(磁氣)를 띠는 특수층을 입힌 플라스틱 녹음테이프에 음을 기록하는 방식이었다. 1949년 파라마운트는 이 기술을 이용하여 새로운 녹음 방법을 개발했다. 하지만 새로운 녹음 기술에 투자하기를 꺼리는 극장주들

때문에 옵티컬 사운드 방식의 영화도 함께 공급했다. 자기녹음법은 스테레오 음향과 입체 음향을 가능하게 만들었다. 총 7대의 스피커를, 5대는 스크린 뒤에, 나머지 2대는 극장 양 사이드에 설치하여 공간적 사건의 음향적 환상을 창조했던 것이다. 하지만 파라마운트의 자기녹음법은 보다 리얼한 음향을 제공했음에도 불구하고 관객들의 사랑을 받지 못했다.

신 음향 기술의 목표는 음향을 최대한 기존 이야기 방식과 통합시키는 것이었다. 그 옛날 카메라가 보이지 않는 관객의 눈이었듯, 녹음은 상상의 관객의 귀가 되었다. 영상과 소리의 관점이 서로 조율되었던 것이다. 그러므로 양식적으로 볼 때 음향의 도입은 혁명적 사건이 아니었다. 그저 기존 이야기 서술 기술의 세련화에 다름 아니었다. 음향은 기능적으로 하위

찰리 채플린의 출발이 기대했던 것만큼 성공적이지가 못하자 세닛은 채플린에게 독자적인 캐릭터를 만들어보라고 권했다. 채플린은 몸에 꼭 끼는 외투와 헐렁한 바지, 닳아 해진 구두, 산보용 지팡이, 낡은 중산모를 쓰고 옹색한 콧수염을 붙인 채 두 번째 세닛 영화 〈베니스의 어린이 자동차 경주〉(1914)에 출연했고, 그가 구상한 '쬐끄만 떠돌이(The Little Tramp)'의 캐릭터는 그를 세계적인 유명인사로 만들어주었다.

역할을 맡았다. 유성영화가 도입된 이후에도 영화의 목표는 관객들이 줄거리를 쉽게 이해하고 영화의 현실성을 믿게 만드는 것이었다. 할리우드의 환상적 극장은 음향의 도움을 얻어 꾸준히 완성의 길을 걸어갔던 것이다.

신기술

유성영화의 발전은 영화 기술 부문에도 엄청난 혁신을 낳았다. 유성영화에 대한 전체적 평가가 긍정적이었던 만큼 영화산업은 즉각 신기술을 활용할 채비를 시작했다. 다양한 실험이 있었다. 파라마운트는 영화상영 중 영상의 크기를 키우는 확대 기술을 실험했다. 특수 광학을 이용하여 영상을 두 배로 크게 영사하는 매그나스코프

(Magnascope)라는 이름의 신 영사법을 사용했던 것이다. 하지만 화면을 확대할 경우 화면을 구성하는 단위 입자들의 크기가 따라 커지기 때문에 해상도가 떨어진다. 와이드스크린 방식은 직접 필름에 추가시킨 옵티컬 사운드 트랙으로 인해 상실된 영상 정보의 자리를 보충하기 위한 기술이었다. 색깔이 다른 2개의 영사된 영상과 그에 맞춘 편광렌즈를 이용하여 놀라울 정도로 현실적인 공간 효과를 노렸던 삼차원 영화도 실험의 대상이었다. 광학렌즈에서 망원렌즈까지, 초점거리를 마음대로 조절할 수 있는 줌렌즈 역시 트래킹숏과 비슷하게 동작을 영상에 담아내는 특수효과로 이용되었다. 줌은 트래킹 숏에 비해 훨씬 비용이 절감되었지만 줌렌즈를 움직이는 동안에는 영상의 비율이 계속 변하기 때문에 화면과 화면 속 대상의 비율도 따라 변한다는 단점이 있다. 하지만 이런 신기술들도 관객의 관심을 오래 붙들어 두지는 못했다. 관객의 흥미는 항상 기술보다 새로운 내용, 재미있는 이야기, 멋진 스타에게로 더 쏠리는 법이니까 말이다.

1952년부터 1954년까지는 그야말로 3D 영화의 전성기였다. 특히 공포영화(〈밀랍의 집〉[1953], 〈검은 산호초의 괴물〉[1954])와 공상과학 영화(〈우주에서 온 괴물〉[1953]), 서부영화 (〈혼도〉[1953])에서 3D가 큰 인기를 누렸다.

하지만 1950년대 TV가 할리우드의 극장과 경쟁을 시작하려 하던 시점에 와서야 르네상스를 맞이했던 컬러영화와 와이드스크린 방식은 유성영화보다 더 큰 파장을 불러왔다.

컬러영화

할리우드의 영화산업은 아주 일찍부터 컬러영화의 제작기술을 갖추고 있었다. 컬러는 영화의 리얼리티 효과를 높이는 데 이용될 수 있었다. 필름 전체를 채색용액에 집어넣어 염색을 하는 기술(착색)

은 컬러에 따라 각 컬러가 가지는 고유의 상징을 이용하여 통일적
인 분위기를 자아냈다. 파란색은 밤을, 호박색은 밤의 실내 공간을,
초록색은 자연을, 흑갈색이나 보라색은 햇살이 비친 장면을 상징했
다. 문제는 필름에 포함된 사운드트랙이 채색용액에 같이 들어가
착색이 되는 바람에 영사 시 음향의 질이 떨어진다는 것이었다. 이
런 방법 말고는 음화의 밝은 부분은 거의 백색으로 남겨두고 양화
의 어두운 부분을 더 짙게 만들 수 있는 화학적 방법이 있었다.

1930년대와 40년대만 해도 컬러영화는 극히 산발적으로만 이
용되었다. 컬러영화의 전성기는 TV가 영화산업과 경쟁하기 시작한
1950년대에 와서였다. 유성영화가 불과 4년 안에 할리우드를 장악
한 데 반해 할리우드가 컬러영화를 수용하기까지 걸린 시간은 거의
30년에 이른다. 컬러가 흑백영화에 비해 훨씬 자연스러운 이미지를
생산할 수 있고, 따라서 리얼리티를 강조하는 할리우드의 전략에
훨씬 더 유용했을 것이라는 점을 생각할 때 더더욱 놀라운 사실이
아닐 수 없다.

1920년대 중반부터 일부 컬러를 섞은 영화들 〈아이린〉(1926),
〈웨딩마치〉(1929), 〈브로드웨이 멜로디〉(1929)가 제작되었다. 오스

바이타그래프에서 제작한
〈입다의 딸: 성경의 비극〉
(1909)에서 붉은 색깔은 불을
상징했다.

카상을 수상한 만화영화 〈꽃과 나무〉(1932), 〈아기돼지 삼 형제〉 (1933)는 월트 디즈니가 독점권을 갖고 있던 테크니컬러 방식을 사용했다. 최초로 삼색 테크니컬러법으로 제작된 테크니컬러 극영화는 루벤 마물리안 감독의 〈베키 샤프〉(1935)였다. 테크니컬러법은 녹화를 하는 동안 프리즘을 이용하여 빛을 적색, 청색, 녹색의 부분으로 분할한 다음 이것을 다시 감광도가 다른(각기 적색, 청색, 녹색에 대한 감광도를 가진) 세 종류의 음화필름에 노출시킨다. 이 개별 컬러추출로부터 테크니컬러 영화를 제작하기 위해서는 3가지 필름을 별도로 인화하여 착색용액에 별도로 착색시킨 후 준비된 양화필름에 차례차례 옮겨야 한다. 양화필름에는 사운드트랙이 이미 구비되어 있기 때문에 착색으로 인해 발생하는 문제는 자연적으로 해결된다. 결과는 아주 자연에 가까운 색도이다.

테크니컬러의 로고

테크니컬러법은 1932년에 이미 완성되었지만 1930년대 흑백과 컬러 시퀀스를 포함한 영화의 비율은 다시 줄어들었다. 컬러는 서로 다른 서술 차원을 구분하는 방법으로 즐겨 애용되었다. 〈오즈의 마법사〉(1939)의 경우 도로시의 환상 부분은 컬러를 사용했고 현실의 줄거리는 흑백을 사용했다. 대부분의 컬러영화는 만화영화, 뮤지컬, 서부영화, 역사 영화였다. 갱스터 영화나 공포영화 같은 인기 있는 장르는 흑백을 더 선호했다. 하지만 컬러영화를 향해 나아가는 시대의 흐름은 멈출 수 없었다. 1945년 8%이던 컬러영화 비율은 1955년 50%로 증가했다.

화면 방식

지금까지 사용되던 아카데미 규격에 비해 가로 화면의 비율이 높아 (1.33:1 또는 4:3) 고급스러운 이미지를 제공한 와이드스크린 규격 (대형화면 방식) 역시 1930년경 이미 보급이 가능한 상태였지만

주디 갈런드는 1935년 MGM과 계약을 맺으면서 배우로서의 인생을 시작했고 1950년까지 MGM과 일했다. 하지만 사적인 문제와 건강 문제가 늘 그녀를 괴롭혔고, 결국 1969년 마약 과다복용으로 숨지고 말았다.

1950년대에 와서야, 컬러영화와 동시에 널리 보급되었다. 그랜저, 리얼라이프, 바이타스코프, 매그나필름, 내추럴 비전, 매그나스코프에 이르기까지 이들 와이드스크린 규격이 보급되지 못한 이유는 높은 비용 때문이었다.

신기술로 전환하기 위해서는 프로덕션은 물론 극장의 장비 교체에 큰돈이 들었다. 1950년대 생활여건과 여가 활용 방법이 변하고 TV라는 신매체가 보급되면서 관객 수가 급감하자 할리우드의 영화산업은 관객을 다시 극장으로 불러들일 수 있는 새로운 볼거리를 찾아 나선다. 1948년 9,000만이던 관람객 수는 1952년에 와서 5,100만으로 떨어졌다. 다급해진 영화계는 컬러필름 보급은 물론 화면규격 교체로 대응했다. 컬러와 결합된 와이드스크린 방식이 (아직) 흑백이던 TV의 밋밋한 화면을 공략할 수 있으리라 믿었던 것이다.

시네라마(cinerama)는 3대의 특수 영사기를 동시에 가동하여 세 방향에서 영사함으로써 가로세로 비율이 2.61:1인 파노라마 같은 영상을 굴곡이 심한 대형 스크린에 영사한 영화였다. 시네라마 방식으로 제작된 최초의 영화, 그 이름도 특이한 〈이것이 시네라마다(This is Cinerama)〉(1952)는 장비 부족으로 소수의 극장에서밖에 상영되지 못했다. 하지만 센세이션은 충분했고 영화는 기록적인 수익을 올렸다. 그 후 시네라마는 주로 여행 다큐멘터리에 사용되었다. 하지만 1963년 70mm 방식 울트라 파나비전이 비슷한 규격의 영상을 단 하나의 영사기로 상영할 수 있게 되면서 시네라마는 종말을 맞게 된다.

1953년 이후 사용된, 20세기 폭스가 개발한 시네마스코프 방식은 현재까지 사용되고 있는 산업규격이다. 시네라마와 같은 방식과 비교할 때 이 시네마스코프는 단 하나의 필름과 영사기만 필요하기 때문에 전체 영화 정보, 즉 영상과 음향을 불과 35mm 넓이의

필름에 담을 수가 있었다. 소위 애너모픽 렌즈(anamorphic lens)로 일컬어지는 특수렌즈 덕분인데, 이 렌즈는 촬영을 할 때 영상을 압축했다가 영사를 할 때 다시 정상으로 복원시킨다. 또 퍼포레이션 (perforation, 영화필름이나 35mm 필름의 양쪽 또는 한쪽에 뚫려 있는 구멍—옮긴이)이 바깥쪽으로 밀려나 사운드트랙이 영상의 규격을 제한하지 않았다. 이론적으로 계산하면 렌즈를 이용하여 2.55:1의 규격이 가능하지만 이런 방식으로 가로세로 비율이 2.33:1로 살짝 줄어들었던 것이다. 아스트먼 코닥 사는 독일 아그파 사의 기술을 바탕으로 신형 필름을 개발했다. 이 필름은 테크니컬러와 달리 한 필름 위에 각기 적, 청, 녹색에 대한 감색성이 다른 3층의 에멀션이 덮여 있다(트라이팩 필름). 이렇게 35mm 컬러필름을 사운드 트랙 및 역시 신 개발된 아세테이트 필름에 요약한 영상 정보와 결합시킴으로써 테크니컬러의 독점 시대가 막을 내리게 되었을 뿐 아니라 영화제작 및 상영 시 쉽게 조작할 수 있는 컬러 와

시네라마 규격의 확대된 시야는 영화의 리얼리티를 엄청나게 높여주었다. 하지만 촬영을 할 때 세 대의 카메라를 사용해야 할 뿐 아니라, 영사할 때도 세 필름을 동시에 돌리면서 필름 접합 부분의 영상 구조와 명도를 일치시켜야 한다는 점에도 너무 번거로운 기술이었다.

이드스크린 방식이 확실히 자리를 잡게 되었다. 파라 마운트만이 비스타 비전 규격을 여전히 고수했지만 미국과 캐나다 극장의 85%가 시네마스코프 기술을 받아들임에 따라 1957 년에 고집을 꺾을 수밖에 없었다. 질적으로 더 뛰어난 다른 와이드스크린 방식들은 특수 장비를 갖춘 고급 극장에서만 상영되던 개봉 영화용으로만 사용되

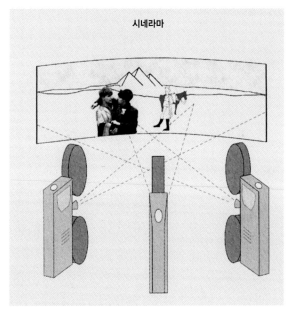

시네라마

스탠리 큐브릭의 〈2001 스페이스 오디세이〉(1968) 이후 1977년의 〈스타워즈-별들의 전쟁〉은 공상과학 장르의 부활을 몰고 왔다. 조지 루커스의 이 작품은 또한 엄청난 속도의 우주 전쟁을 불과 2-3촐(2.3-3cm 크기의 길이에 해당하는 옛날 단위—옮긴이) 크기의 모니터로 시뮬레이션 하는 컴퓨터 게임의 모델을 제공했다.

었다. 그런 방식으로는 Todd-A-O와 MGM의 카메라 65 규격, 울트라 파나비전 70과 슈퍼 테크니라마 70이 있다. 와이드스크린 방식이 인물 묘사의 가능성을 제한한다는 몇몇 연출가들의 불평도 없지 않았지만 결국 와이드스크린 방식의 앞길을 가로막았던 건 극장들의 현실적 사정이었다. 1970년대에 접어들어 극장 소형화 추세가 시작되면서 스크린 크기가 줄어들었고, 그 결과 미국에선 1.85:1, 유럽에선 1.66:1의 규격이 대세를 이루었다.

컬러필름과 와이드스크린 방식은 새로운 예술적 가능성(및 제약)을 가져다주었을 뿐 아니라 관객들을 매혹하여 영화산업을 위기에서 구해주었다. 따라서 이들 두 신기술은 유성영화의 발명에 버금가는 혁신의 의미가 있다 할 것이다. 〈스타워즈-별들의 전쟁〉(1977) 이후 할리우드는 제3의 획기적인 발전 단계에 접어들었고, 그 결과는 아직 아무도 예측할 수 없다. 이름하여 영화 프로덕션과 영화상영의 디지털 혁명이 그것이다.

촬영 기술

줌은 할리우드에서 잠깐의 인기몰이로 끝나버렸지만 초점심도의 개선(deep focus: 사람의 눈과 달리 카메라가 포착해낼 수 있는 공간의 깊이는 렌즈의 사이즈 등에 따라 명백한 한계가 존재하곤 한다. 일반적인 표준렌즈로 촬영된 영상의 경우 이 같은 렌즈의 한계를 육안으로 확인하게 하는데, 1930년대 들어 광각렌즈와 조명기의 발달에 힘입은 영화는 그 심도의 깊이를 더욱 깊게 하는 데 성공한다. 이것이 딥 포커스, 혹은 전심초점이라 불리는 것으로 미장센, 롱테이크의 구현을 통해 영화미학의 영역을 확대시킨 대표적인 영화 테크닉의 하나다 — 옮긴이)은 할리우드에 큰 영향을 미쳤다. 짧

은 초점거리와 작아진 조리개의 직경은 녹화된 대상과 인물이 카메라 가까이 있건 멀리 있건 관계없이 균등하게 초점이 맞도록 만들어주었다. 오슨 웰스가 연출하고 영화사에서 가장 중요한 셀룰로이드 작품으로 유명한 〈시민 케인〉은 카메라렌즈가 이룩한 이 신기술을 집중 사용한 영화였다. 상대적으로 빛이 약한 테크니컬러 필름 때문에 더 강한 빛을 사용했고, 조리개는 더 작게 조절할 수 있었기 때문에 초점심도를 더 높일 수가 있었다. 거기에 빛에 더 민감한 필름 자재와 더 많은 빛을 통과시키는 렌즈가 개발되었다. 또한 방음

오슨 웰스의 할리우드 데뷔작 〈시민 케인〉(1941)은 신문재벌 찰스 포스터 케인의 출세 이야기를 다시점적 회상 형식으로 조명했다. 케인의 인생을 그의 인생 동반자들의 단편적인 기억에 의존하여 재구성한 비선형적 이야기 방식은 당시 할리우드에선 가히 혁명적이었다.

케이스 속에 넣어 다니던 큰 카메라 대신 내부 방음장치가 부착된 소형 카메라가 등장함으로써 훨씬 이동이 간편해졌다. 이렇게 서서히 촬영기술은 기자재로 인한 각종 단점을 보완해왔지만 영화를 기계적 재생산의 상세에서 완전히 해방시켜 줄 수 있는 건 컴퓨터 기술이 아닌가 한다. 물론 소프트웨어 프로그래머와 하드웨어 제작자에게 다시 종속될 우려가 없지는 않지만 말이다.

성공의 기반이 된 사람들

스튜디오 사장과 제작자

스튜디오 사장과 영화의 '황제들', 대형 영화제작사의 제작 책임자와 활동적인 독립 제작자들, 오랜 세월 이들은 자타가 공인한 할리우드 스튜디오의 지배자들이었다. 제작비 조달은 물론, 재능 있는 배우를 캐스팅하고 영화의 방향을 결정하는 등, 아이디어에서 영화제작, 배급, 상영에 이르기까지 프로덕션의 모든 공정이 그들의 손에 의해 좌우되었다. 예술적, 경제적 기반을 책임지는 조직자였던 만큼 스튜디오 사장들과 제작 책임자는 경제적, 미학적, 법적 지식이 아주 풍부해야 했고, 이는 오늘날에도 별로 달라진 것이 없다. 그러니 할리우드의 모든 책임자들이 아주 일찍부터 영화 현장의 거친 일을 겪으면서 차근차근 영화의 기초부터 배워온 사람들이었던 것도 우연은 아니다. 막강한 결정권을 가진 이들 책임자 밑에는 스튜디오에서 월급을 받는 수많은 제작자들이 있었다. 이들은 정해진 예산으로 구체적인 프로젝트를 실천에 옮기는 사람들로, 사전에 짜여진 실무팀, 배우들과 함께 일했다. 이 제작자들은 총 책임자나 스튜디오 사장들(대부분 영화사의 부사장이었다)에게 프로젝트의 진행 과정을 보고할 의무가 있었다. 이들 중에서 이름을 날린 사람은 극소수에 불과했다. 대표적인 인물이 RKO의 공포영화 프로덕션을 담당했던 발 루튼과 MGM의 뮤지컬 부서에서 일했던 아서 프리드였다.

1960년경 할리우드의 고전적 스튜디오 시스템이 종말을 맞이할 때까지 막강한 권력을 휘둘렀던 영화사의 사장들과 스튜디오 사장, 용감한 독립 제작자들은 영화제작을 좌지우지했고 할리우드의

스타 시스템을 구축한 할리우드의 '나폴레옹' 아돌프 주커(페이머스 플레이어스 래스키, 훗날의 파라마운트)는 그 자신이 언론의 주목을 받는 스타였다.

영화 정책을 결정했다. 가장 선구적 인물이 파라마운트 픽처스의 아돌프 주커였다. 1903년 극장 사업으로 출발했던 주커는 1904년에서 1912년까지 마커스 로우스 극장 체인의 재정 관리를 맡았다. 1912년 사라 베른하르트가 주연한 〈엘리자베스 여왕〉(1912)의 영국, 프랑스 제작권을 얻어 독점배급을 한 덕에 약간의 재산을 모은 그는 같은 해 로우스와 결별하고 직접 영화 제작사 페이머스 플레이어스를 세웠다. "Famous Players in Famous Plays"라는 광고 문안으로 유명한 바로 그 회사였다. 주커는 최초로 브로드웨이의 연극배우들을 섭외하여 브로드웨이의 성공작을 영화로 제작해보자는 아이디어를 낸 사람이다. 그리고 〈몬테 크리스토 백작〉(1913), 〈젠다성의 포로〉(1913) 같은 연극 작품을 각색한 영화로 주커는 곧 유명인사가 되었다. 1916년 페이머스 플레이어스는 제시 L. 래스키의 픽처 플레이 컴퍼니와 합병했고, 주커가 사장 자리에 올랐다. 1917년 그는 페이머스 플레이어스 래스키의 배급사 파라마운트의 사장이 되었고 1935년엔 그 사이 회사 전체의 이름으로 바뀐 파라마운트 픽처스의 대표이사가 되었다. 주커는 스타 시스템의 경제적 잠재력을 누구보다 빨리 간파하여 소속 배우들에게 높은 급여를 지불했다. 또한 자체 제작 영화를 상영할 극장 체인을 소유해야 경제적 성공이 보장된다는 사실도 누구보다 먼저 간파했다. 주커의 파라마운트는 영화사업의 주요 부분을 모조리 장악한 수직적 통합의 원칙을 실천에 옮긴 최초의 기업이었다. 주커는 1976년 103세로 세상을 떠났다.

　　또 다른 할리우드의 영화 황제로 마커스 로우를 꼽는다. 그는 1912년까지 맨해튼과 신시내티에 영화를 상영하는 공연장들을 사들여 아돌프 주커와 함께 운영했다. 신매체 영화의 엄청난 대중성에 매혹되었던 그는 1907년 이미 40개의 니켈오디온을 소유하고 있었다. 그 후 그는 로우스 시어트리컬 엔터프라이즈를 설립했고,

마커스 로우(로우스/MGM)

대형 극장들을 사들여 보드빌과 영화 상영을 혼합한 프로그램을 제공했다. 1920년 이후 로우는 영화사 최대의 스튜디오 중 하나인 메트로 골드윈 메이어(MGM)를 세워나가기 시작했다. 확장 정책과 견실화 정책을 기초로 한 그의 탁월한 경영력은 할리우드가 영화산업의 중심지로 발전하는 데 큰 공헌을 했다. 로우는 영화사업으로 큰 재산을 모았지만 그의 영화 제국이 전 세계적 기업으로 성장한 광경을 보지 못한 채 1927년 심부전증으로 사망하고 말았다.

훗날 20세기 폭스 사가 된 폭스 필름 코퍼레이션의 창립자 윌리엄 폭스는 1904년 브루클린에 니켈오데온 하나를 사들였고, 이것이 거대한 극장 체인의 출발점이었다. 1913년 영화 배급사 그레이터 뉴욕 필름 렌탈 컴퍼니의 사장이 된 그는 뉴욕의 영화 카르텔 MPPC와 지리한 법정 소송에 들어간다. 그 소송에 이긴 덕분에 그는 극장에 자체 제작한 영화를 공급할 수 있게 되었다. 이 시기 폭스는 가장 막강한 권력을 휘두른 독립 제작자들 중 한 사람이었다. 1915년 폭스는 로스앤젤레스로 회사를 옮기고 이름을 폭스 필름 코퍼레이션으로 바꾸었다. 인정사정없는 특허권 정책으로 사람들에게 미움을 사기도 했지만 그의 몇 가지 업적이 없었다면 할리우드의 스튜디오 시스템은 성공할 수 없었을지 모른다. 아돌프 주커 이전에 이미 할리우드의 스타 시스템을 창안했고 여배우 테다 바라를 최초의 할리우드 스타로 만들어준 장본인도 바로 그였다. 또 매주 공급된 유성 뉴스 영화로 유성영화의 보급에 앞장선 사람이기도 하다. 그는 음향을 광학적 영화정보로 전환시킨 후 영사할 때 다시 음성신호로 재전환시키는 옵티컬 사운드 방식 무비톤의 특허권을 사들였다. 폭스는 또 유럽 연출가들을 할리우드로 불러들여 그들과

함께 큰 성공을 거둔 최초의 인물이었다. 그럼에도 그는 1936년 파산 선고를 했고 파산 소송과 관련하여 뇌물 공여 혐의로 1941년 1년 형을 살았다. 6개월 후 조기 출소한 그를 할리우드는 환영하지 않았다. 수많은 영화기술 특허권 덕분에 생계비는 보장이 되었지만 그의 공로에 힘입어 성공을 거둔 할리우드의 영화산업은 그를 받아들이지 않았다. 윌리엄 폭스는 1952년에 사망했고, 그의 장례식장엔 영화산업의 대표들이 한 사람도 참석하지 않았다.

칼 래믈은 유니버설 픽처스의 창립자이며 할리우드 스튜디오 사장들 중에서 가장 온순하고 가장 덜 신경질적인 사람이었다. 래믈 역시 니켈오데온을 구입하여 영화사업에 발을 들여놓았고, 그 직후 자체 배급사를 세웠다. 훗날 미국에서 가장 대규모의 배급사로 성장할 회사였다. 1909년 래믈은 첫 영화 〈하이워어사〉를 제작했고 영화사 인디펜던트 무빙 픽처스 코퍼레이션 오브 아메리카(IMP)를 설립했다. 이 시기 래믈은 MPPC의 독점 노력에 대항한 독립 제작사들의 대변인 중 한 사람이었다. 1912년 래믈은 자신의 회사와 여러 소기업을 통합하여 유니버설 필름 매뉴팩처링 컴퍼니를 만들었고, 이 회사는 얼마 지나지 않아 선도적인 영화 프로덕션으로 성장했다. 그리고 1915년 할리우드 근처에 영화 스튜디오 유니버설 시티를 지었다. 래믈은 에리히 폰 슈트로하임이 연출한 〈블라인드 허즈번드〉(1919)와 〈어리석은 부인들〉(1922)처럼 권위 있는 영화들도 제작했지만 대부분 그의 제작 작품은 제작비가 저렴한 서부영화와 멜로드라마였다.

어빙 탈버그(유니버설과 MGM)

칼 래믈은 또 21세라는 젊은 나이에 유니버설의 스튜디오 책임자로 발탁되었던 어빙 탈버그의 출세에도 큰 역할을 한 사람이다. 똑똑하고 야망이 넘치는 청년 탈버그는 1923년 MGM으로 자리를 옮겨 스튜디오의 이미지 관리를 담당했다. 그는 전체 제작 과정의 총 지휘권은 물론, 처음

부터 파이널 컷(final cut)의 권리, 즉 영화를 배급하기 직전의 마지막 편집을 컨트롤할 권리를 갖고 있었다. 영화계에 처음 입성한 새내기에게 유례없는 특혜가 아닐 수 없었다. 탈버그는 관객의 기호를 읽는 탁월한 감각이 있었기 때문에 〈바운티호의 반란〉(1935)이나 〈로미오와 줄리엣〉(1936) 같은 상업적 성공작을 탄생시켰다. 그 밖에도 그는 막스 형제들을 도와 〈오페라의 밤〉(1935)과 〈레이스에서의 하루〉(1937)를 제작했다. 다재다능한 탈버그는 스튜디오의 관리부서와 경리부서를 연결해주는 고리였다. 그는 스타 시스템을 후원했고 수많은 영화스타들을 배출했다. 하지만 불과 37세의 젊은 나이로 폐렴에 걸려 세상을 떠나고 말았다. 아카데미는 그의 업적을 기려 뛰어난 작품을 제작한 제작자에게 어빙 G. 탈버그 기념상을 주고 있다.

어빙 탈버그는 MGM에서 소유주 루이스 B. 메이어에 이은 넘버 투였다. MGM의 넘버 원 메이어는 1885년 러시아에서 태어났고, 할리우드에서 가장 규모가 크고 가장 우아했던 영화 스튜디오 MGM을 30년 이상 경영했다. 대부분의 영화 황제들이 그랬듯 메이어 역시 1907년 작은 니켈오데온을 구입하면서 영화계에 발을 들여놓았고 1918년까지 계속 극장을 사들여 완벽한 극장 체인을 구축했다. 그리고 자신의 극장에서 상영할 영화를 제작하기 위해 두 개의 제작사 루이스 B. 메이어 픽처스와 메트로 픽처스 코퍼레이션을 설립했다. 1924년 메이어는 골드윈 픽처스 코퍼레이션과 합병하여 메트로 골드윈 메이어(MGM)을 설립했고 직접 기업의 운영을 맡았다. MGM의 영화들은 논란이 많은 주제를 기피했고 화려한 세트, 매혹적인 의상, 아름다운 여성에 초점을 맞추었다. 그레타 가르보, 조안 그로피드, 루돌프 발렌티노, 클라크 게이블 같은 화려한 스타들은 모두 메이어가 발굴한 인물들이었다. 1948년 이후 메이어는 영화사업에서 손을 뗀다.

수준 높은 영화를 추구한 MGM의 정책은 할리우드에서 가장 고상한 스튜디오의 대장, 루이스 B. 메이어의 머리에서 나온 것이었다.

1924년 메이어가 골드윈 픽처스 코퍼레이션와 합병할 당시 새뮤얼 골드윈(원래 이름은 'Shmiel Gelbfisz'였다)은 이미 해고된 상태였다. 넘치는 야망으로 유명했던 영화제작자이자 자기 연출에도 능했던 새뮤얼 골드윈은 1913년 연극 제작자 제시 L. 래스키를 설득하여 그와 함께 영화사업에 뛰어들었다. 래스키의 제작사는 1916년 주커의 페이머스 플레이어스와 합병했다. 하지만 주커와 마음이 잘 맞지 않았던 골드윈은 셀윈가의 두 형제 에드가와 아치볼드와 함께 자체 영화 프로덕션을 설립했다. 양쪽의 성을 섞어 회사의 이름을 골드윈 픽처스 코퍼레이션으로 지었지만 1922년 새뮤얼 골드윈은 소송 끝에 회사를 떠나고 말았다. 하지만 골드윈이라는 이름은 그대로 가져다 1923년 새뮤얼 골드윈 프로덕션스를 설립했고, 이내 높은 제작비의 고품질 프로덕션으로 이름을 날리면서 이들 작품들을 유니버설과 RKO에 판매했다. 골드윈은 싱클레어 루이스, 셔우드 앤더슨 같은 이

제작자 새뮤얼 골드윈은 최고의 작가, 최고의 연출가, 최고의 배우, 최고의 카메라맨만 기용했다. 덕분에 그의 영화들은 늘 할리우드 최고 수준이라는 평을 들었다.

름 있는 작가들을 기용한 최초의 제작자였다. 또 훗날의 몇몇 스타들과도 계약을 맺어 후한 대접을 했던 바, 게리 쿠퍼, 데이비드 니븐이 대표적이다. 자신이 고용한 직원들 사이에서도 별 인기가 없었던 골드윈이 그나마 잊혀지지 않았던 건 윌리엄 와일러(연출), 그레그 톨랜드(촬영)의 쌍두마차가 만든 영화들(〈우리 생애 최고의 해〉) 덕분이었다. 어쨌든 골드윈은 할리우드의 성공한 제작자들 중에서 중간 정도의 위치를 점했다. 직접 기업을 운영하지 않았을 때는 늘 메이저급 스튜디오에서 자체 독립 프로덕션팀을 꾸려 재정적으로나 예술적으로 팀을 지휘했다.

반대로 데이비드 O. 셀즈닉은 독립 제작자의 전형이었고 상업적으로나 예술적으로나 성공을 거둔 영화로 유명했다. 무성영화 연출자이자 영화 제작자였던 루이스 J. 셀즈닉의 아들이었던 그는 일찍부터 영화사업과 친분을 맺었다. 아버지의 회사에서 제작 및 배

급 관련 일을 맡았던 것이다. 아버지의 회사가 도산한 후 다큐멘터리 영화에 손을 댔지만 실패하고, 1926년 아버지의 옛날 파트너 루이스 B. 메이어(MGM) 밑으로 들어갔다. 그 후 10년 동안 셀즈닉은 MGM, 파라마운트, RKO에서 시나리오 수정작가를 거쳐 제작자로 출세했고 1936년 자체 제작사 셀즈닉 인터내셔널을 설립했다. 〈8시 석찬〉(1933), 〈스타 탄생〉(1937) 및 문학작품을 개작한 영화 〈데이비드 코퍼필드〉(1935), 〈안나 카레리나〉(1935)는 셀즈닉을 유명인사로 만들어주었다. 하지만 뭐니뭐니해도 그가 만든 최고의 걸작은 〈바람과 함께 사라지다〉(1939)로, 1940년 오스카 10개 부문을 수상했고 영화사 최고의 흥행기록을 올린 영화였다. 그밖에도 셀즈닉은 할리우드로 넘어온 앨프리드 히치콕의 영화 몇 편(〈레베카〉 등)을 제작했다.

워너 브라더스에서 고용 제작자로 출발한 대릴 F. 자누크 역시 할리우드 시스템에서 가장 영향력 있는 인물 중 하나였다. 맥 세닛, 찰리 채플린, 칼 래믈 같은 할리우드의 거장들 밑에서 일을 배운 그는 1924년 워너 브라더스로 이적하여 1928년 스튜디오 매니저가 되었고 그 이듬해 워너의 영화 프로덕션 책임자로 승진했다. 스튜디오 사장 잭 워너의 오른팔이었던 그는 1930년대 초반 유성영화 시대의 개막을 간파했고 덕분에 갱스터 영화, 사회성 드라마, 뮤지컬 등의 분야에서 성공작들을 제작했다. 하지만 스튜디오의 정책에 관한 견해차로 워너 브라더스를 떠났고 1933년 할리우드에서 가장 전도유망한 독립 제작사 유나이티드 아티스츠의 사장 조지프 솅크와 함께 20세기 픽처스를 설립했다. 이 회사는 불과 2년 후 폭스 필름 코퍼레이션과 합병했고, 20세기 폭스의 사장이 된 자누크는 〈분노의 포도〉(1940), 〈나의 계곡은 푸르렀다〉(1941) 같은 명작을 제작했다. 그럼에도 그의 프로덕션엔 다른 메이저급 스튜디오들의 영화에는 있는 그 무언가가 부족했다. 1956년 자누크는 자리에서 물러났지만, 1960

년대 〈지상 최대의 작전〉(1962), 〈사운드 오브 뮤직〉(1965) 등으로 다시 한 번 재기했다. 총 165편 이상의 영화를 제작한 자누크는 1971년 스튜디오 사장들 중에서 가장 늦은 나이에 자리에서 물러났다.

할 B. 월리스의 프로덕션은 총 400편 이상의 영화를 제작하여 제작 편수에서 자누크를 몇 배 앞질렀다. 월리스는 1923년 워너 사로 들어가 1928년에 스튜디오 매니저가 되었지만 막강한 권력의 자누크에게 자리를 물려주고 쫓겨났다. 월리스의 작품 〈리틀 시저〉(1930)는 워너의 상표가 된 일련의 갱스터 영화의 서막을 열었다. 1933년 자누크가 워너를 떠나자 월리스는 제작 총 책임자가 되어 다시 워너로 돌아왔고 〈로빈훗의 모험〉(1938), 〈다크 빅토리〉(1939), 〈말타의 매〉(1941), 〈카사블랑카〉(1942) 등 몇 편의 성공작을 제작했다. 월리스는 자금을 모집하는 수완이 좋았을 뿐 아니라 배우들을 잘 선별하여 적재적소에 캐스팅하는 능력이 뛰어났다. 그가 발굴한 배우로는 커크 더글러스, 버트 랭카스터 등이 있고, 그의 지원에 힘입어 출세한 배우로는 험프리 보가트, 제임스 캐그니, 몽고메리 클리프트, 베티 데이비스, 폴 무니, 에드워드 G. 로빈슨, 딘 마틴, 제리 루이스 등이 있다. 1944년 이후 월리스는 제작자로 독립하여 워너 브라더스, 파라마운트, 유니버설 픽처스에 영화를 공급했다. 〈장미 문신〉(1955), 〈OK 목장의 결투〉(1957), 〈베케트〉(1964), 〈천 일의 앤〉(1969), 〈비운의 여왕 메리〉(1971) 등이 그 시절의 작품들이다.

할리우드의 고전적 스튜디오 단계에서 성공을 거두었던, 때로 독특한 인물도 포함된 제작자 모델은 훗날 현대식 경영 구조로 대

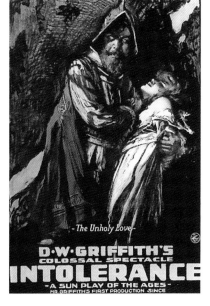

비관용(非寬容)과 관련된 시간적, 공간적으로 독립된 4편의 이야기를 병렬 몽타주 기법을 이용하여 결합한 기념비적 영화 〈인톨러런스〉(1916)는 레닌의 지시로 소련으로 수입되었고, 독특한 서사 기법으로 세르게이 에이젠슈타인과 브세볼로드 푸도프킨에게 큰 영향을 미쳤다.

체되었다. 파라마운트 소송으로 대형 영화사들이 자체 극장 체인을 소유하지 못하게 되자 독립 영화 프로덕션들이 힘을 얻게 되었다. 스튜디오 사장의 권력은 줄어들었고 지금껏 일개 스튜디오 고용인이라는 제작자의 좋지 않은 이미지는 스튜디오와 영화 배급사의 사업 파트너로, 영화산업의 투자자로 변모되었다. 제작자는 제작에 필요한 자금을 투자하고 연출가를 기용하고 스타와 배우들을 캐스팅하며 수익 모델을 제시하여 투자가들을 끌어들였다. 이렇게 독립 제작자들에게 제작의 전 공정을 일임하자 제작비가 줄어들고 프로덕션 자체의 운영도 보다 탄력적으로 개선될 수 있었다.

하지만 다른 시각에서 보면 현재의 할리우드 프로덕션들이 제작 편수를 제대로 조절하지 못하는 이유가 이런 막강한 권력을 가진 스튜디오 사장과 황제들의 부재일지도 모를 일이다. 현재의 신생 프로덕션들에는 그들이 영화에 쏟아 부었던 열정과 창의력이 부족한 것이 사실이니까 말이다.

연출가

연출가가 카메라맨이자 시나리오작가였고 또 제작자였던 초기에도, 노동 분업 시스템이 발달한 후기에도 할리우드의 영화는 늘 저명한 연출가의 이름과 뗄레야 뗄 수 없는

1938년 오슨 웰스는 H.G. 웰스의 《우주 전쟁》을 각색한 방송극을 직접 라디오 뉴스 리포트 스타일로 낭독하여 센세이션을 불러일으켰다. 수천 명의 청취자들이 공포에 빠져들었고 할리우드는 그의 재능에 주목했다.

관계였다. 제작가가 그러했듯 연출가들 역시 사람에 따라 영화에 미친 영향력이 천차만별이었지만, 어쨌든 영화의 예술적 질을 최종적으로 책임지는 사람은 연출가였다.

연출가는 미장센(mise-en-scène), 즉 카메라 앞에서 인물과 대상들을 유연하게 조합하는 방법론적 연출을 책임지는 것은 물론, 카메라 작업과 조명 기술을 지시하고, 시나리오를 바탕으로 연기자들에게 연기 지도를 하며, 세트, 무대미술, 소품, 의상을 점검해야 한다. 따라서 연출은 제작 공정에서 최고로 중요한 창의적, 기술적

위치를 점한다. 이런 막대한 임무를 한 사람에게 집중시키는 것이 영화제작의 실무에 맞는 작업 형태는 아니었음에도 영화산업은 연출가 역시 스크린에 보이지는 않지만 광고력이 적지 않은 유명인사가 될 수 있다는 사실을 아주 일찍부터 간파했다. 연출가가 거의 무제한의 권력을 누리던 초기 단계엔 영화포스터에 배우의 이름보다 연출가의 이름이 더 크게 나붙곤 했다.

데이비드 W. 그리피스(〈인톨러런스〉), 렉스 잉그램(〈묵시록의 4기사〉), 세실 B. 드밀(〈십계〉), 찰리 채플린(〈개의 일생〉, 〈황금광 시대〉), 버스터 키튼

하워드 혹스(오른쪽)는 할리우드가 낳은 뛰어난 연출가였다. 독보적인 스타일과 장르를 넘나드는 성공 덕분에 그는 할리우드에서 상대적으로 큰 자유를 보장받았다.

(〈버스터 키튼-셜록 주니어〉, 〈카메라 맨〉), 에리히 폰 슈트로하임(〈어리석은 부인들〉, 〈그리드〉), 킹 비더(〈빅 퍼레이드〉, 〈군중〉)는 할리우드 초기 단계에 가장 유명했던 연출가들이었고 일부는 후기에도 큰 성공을 거두었다. 하지만 1922년이 되면서 대형 스튜디오들이 서서히 연출가들의 권력을 축소시키기 시작했다. 시나리오 선택과 캐스팅, 촬영기술, 편집의 권리가 스튜디오 자체의 책임 조정관에게 넘어갔다. 연출가는 책임 제작자의 감시를 받는 스튜디오의 고용인으로 전락했고, 마지막 편집은 물론 영화 최종본의 결정권도 책임 제작자에게 돌아갔다. 스튜디오 시스템의 합리화된 제작 방식의 규제를 탈피하기 위한 한 가지 방식으로 하워드 혹스 같은 연출가들은 연출가이자 제작자의 자격으로 대형 스튜디오와 계약을 맺었다. 앨프리드 히치콕은 편집에서 거의 손을 댈 수 없도록 제작 과정에서 미리 손을 쓰는 방식으로 대형 스튜디오의 간섭을 피했다. 하지만 스튜디오의 간섭에 저항할 수 있을 정도의 권력을 누

〈죠스〉(1974)는
〈타란툴라〉(1955),
〈백경〉(1966), 〈새〉(1963) 등
인간을 위협하는 동물을 주제로
한 일련 영화 계보를 이은
후손이다.

린 연출가들은 극소수에 불과했다. 손꼽아보라면 존 포드, 에른스트 루비치, 오토 프레밍거, 조지 스티븐스, 빌리 와일더, 윌리엄 와일러 등이 있겠다. 나아가 프랑크 카프라(〈멋진 인생〉), 윌리엄 와일러 (〈작은 여우들〉), 조지 스티븐스(〈자이언트〉)는 연출가이자 제작자로서 예술적 독립과 결정권을 수호하기 위해 리버티 필름스라는 자체 제작사를 설립하기도 했다. 이런 노력들이 경제적으로 성공을 거둔 것은 아니었지만, 어쨌든 대형 스튜디오의 횡포를 피해가는 모델 역할을 톡톡히 한 것만은 사실이다. 1950년대와 60년대 로버트 알드리치(〈키스 미 데들리〉), 오토 프레밍거(〈살인자의 해부〉), 새뮤얼 풀러 (〈지하세계〉), 샘 페킨파(〈와일드 번치〉) 역시 연출가와 제작자로서 주어진 권한을 최대한 활용했다. 독자적인 스타일을 개발한 연출가들로는 리처드 브룩스, 조지 큐커, 마이클 커티즈, 윌리엄 디테를레, 존 휴스턴, 엘리아 카잔, 헨리 킹, 조지프 로시, 루벤 마물리안, 앤서니 만, 빈센트 미넬리, 니콜라스 레이, 로버트 시오드막, 더글러스 서크, 요제프 폰 슈테른베르크, 에리히 폰 슈트로하임, 존 스터지스, 라울 월시, 프레드 진네만 등이 있다. 하지만 전체적으로 볼 때 이 할리우드 스튜디오 시대에는 자기 작품에 독자적인 낙인을 찍을 수 있는 위치의 연출가는 그리 많지 않았다. 연출가보다는 스튜디오의 "룩(look)"으로 영화를 구분하던 시절이었다. 오슨 웰스 같은 유명 연출가들조차 스튜디오 사장들 및 투자자들과 갈등에 빠진 적이 한두 번이 아니었다.

고전적 스튜디오 시스템이 붕괴되면서 비로소 연출가들은 영화의 예술적 책임자로서 다시 부각되기 시작했다. 이에는 영화의 "원조"를 연출가로 생각한 지성적 영화비평 운동의 영향도 컸다. 나아가 그동안 60년에 이르는 긴 영화 경험을 쌓은 관객들이 보다

창의적이고 보다 흥미진진한 영화를 기대하게 된 데에도 그 원인이 있다. 할리우드의 초기와 마찬가지로 이런 기대를 채워줄 수 있는 사람은 연출가뿐이라는 인식이 다시 퍼져나갔다. 연출가는 다시금 스크린 뒤에 숨은 유명인사가 되었다. 영화포스터에는 배우들보다 앞서 영화 제목 바로 밑에 연출가의 이름이 자리를 잡았다. 이 시기의 유명 연출가들로 블레이크 에드워즈, 조지 로이 힐, 시드니 루멧, 알란 파큘라, 아서 펜, 시드니 폴락, 돈 시겔 등을 꼽을 수 있다.

1970년대 스티븐 스필버그(〈죠스〉, 〈미지와의 조우〉)나 조지 루커스(〈스타워즈-별들의 전쟁〉) 같은 연출가들은 자체 제작사를 설립하여 대형 스튜디오의 간섭을 피했다. 특히 조지 루커스의 특수효과 기업, 인더스트리얼 라이트 엔드 매직(ILM)은 엄청난 성공을 거두었다. 20세기 마지막 30년의 유명 연출가로는 조엘 코엔과 에단 코엔 형제(〈바톤 핑크〉, 〈파고〉), 프란시스 포드 코폴라(〈대부〉, 〈지옥의 묵시록 〉), 브라이언 드 팔마(〈캐리〉, 〈드레스드 투 킬〉), 마틴 스코시즈(〈비열한 거리〉, 〈택시 드라이버〉), 리들리 스콧(〈에이리언〉, 〈블레이드 러너〉), 쿠엔틴 타란티노(〈펄프 픽션〉, 〈재키 브라운〉) 등이 있다. 하지만 일반적으로 독자적인 영화 스타일은 장기간에 걸친 협력 작업을 통해 탄생하는 것이 보통이다. 연출가 앨프리드 히치콕과 작곡가 버나드 헤르만(〈현기증〉, 〈북북서로 진로를 돌려라〉, 〈사이코〉), 감독 조나단 드미와 카메라맨 후지모토 타크, 편집인 크레이그 매케이(〈섬싱 와일드〉, 〈양들의 침묵〉, 〈필라델피아〉)의 앙상블이 유명하다.

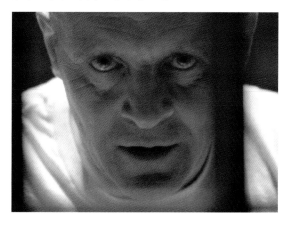

〈양들의 침묵〉(1991)은 사회적으로 터부시되는 주제를 심리학적인 효과를 혼합하여 연출한 걸작이다. 앤서니 홉킨스의 탁월한 연기력은 정신과 의사인 천재 식인종 한니발 렉터의 캐릭터를 더 할 나위 없이 소화해내었다.

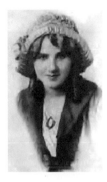

"바이오그래프 걸" 플로렌스 로렌스

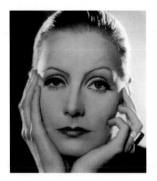

할리우드 영화의 부흥기는 많은 스타를 양산했다. 그레타 가르보

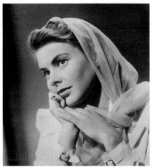

잉그리드 버그만

"바이타그래프 걸" 플로렌스 터너

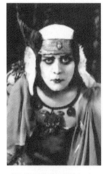

미국 최초의 여성 영화 스타 테다 바라

스타 시스템

할리우드는 연극과 오페라가 오래 전부터 유지해오던 화려한 스타 시스템을 복제했다. 할리우드 초기 영화들을 보면 등장인물들의 이름이 없다. 상영 전과 상영 후에 제작자의 이름만 언급될 뿐이었다. 하지만 규칙적으로 스크린에 얼굴을 내밀었던 배우들은 금방 관객들의 관심거리가 되었고, 관객은 그 친숙한 얼굴이 누구인지 관심을 가지기 시작했다. 그래서 데이비드 W. 그리피스의 영화에 자주 등장했던 플로렌스 로렌스는 제작사의 이름을 따서 "바이오그래프 걸"이라 불렸고, 경쟁사의 스타였던 플로렌스 터너는 "바이타그래프 걸(vitagraph girl)"이었다. 1911년 처음 등장한 팬 잡지《더 모션 픽처 스토리 매거진(The Motion Picture Story Magazine)》과 스타 엽서는 등장하자마자 당장 상당한 인기를 끌었다.

 스튜디오의 인지도와 호감도를 높여주어 관객들을 사로잡아주는 스타의 역할을 스튜디오의 책임자들이 놓칠 리 없었다. 폭스 필름의 아돌프 주커가 빌굴한 테다 바라는 마케팅 전법으로 유명해진 할리우드 최초의 여배우였다. 스타는 무엇보다 이미지가 중요하기 때문에 관객이 원하는 스타의 특성만을 부각시켰다. 외모, 행동, 제스처, 동작, 언어, 드레스 코드가 스타의 성공을 결정했다. 예를 들

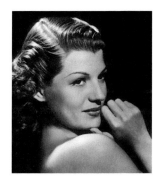

리타 헤이워스

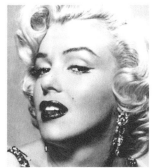

마릴린 먼로

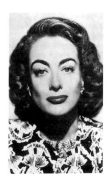

조안 크로퍼드

어 테다 바라는 〈한 바보가 있었네〉(1915)에서 흡혈녀로 성공을 거
둔 후 남성을 유혹하는 흡혈귀와 팜므 파탈의 캐릭터로 굳건히 자
리를 잡았고 오랜 세월 할리우드의 섹스 심벌로 성공을 거두었다.
광고 매니저들은 신비감을 더하기 위해 재단사 부부의 딸로 태어난
그녀가 프랑스 예술가의 딸이 되었다가 다시 아라비아의 공주가 되
었다는 식으로 그녀의 경력을 조작했다. 테오도시아 굿맨은 '아랍
의 죽음(arab death)'의 철자 바꾸기 놀이를 통해 '테다 바라
(Theda Bara)'가 되었다. 이름 그 자체만으로도 왠지 신비로운 느

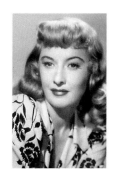

바버라 스탠윅

낌을 주었지만, 폭스의 전략가들은 거기서 멈추지 않고 바라에게
마치 초인적인 힘이 있는 양 선전했다. 뱀과 해골과 함께 등장하는
테다 바라의 사진은 까다로운 편집 과정을 통해 미학적 수준을 높
였다. 그런 방식을 통해 평범한 한 사람의 여배우가 신비스러운 분
위기를 풍기는 이국적인 스타로 변신했던 것이다.

　　스타란 집단적 희망과 동경을 상징하는 존재이기에 처음부터
특정한 역할에 고정되는 경우가 많았다. 그레타 가르보는 섬세하고
미스터리한 연기로, 바버라 스탠윅은 성격이 복잡한 자의식 강하고
독립적인 여성의 역할로 성공했다. 조안 크로퍼드는 보통 화려하게
치장한 커리어우먼 역을 맡았고, 잉그리드 버그만은 솔직하고 이상

《픽처 플레이》 같은
영화잡지들은 초창기부터
할리우드의 영화산업을
따라다닌 인기 있는
메가폰이었다. 사진에 실린
윌리엄 S. 허트는 초기
'good-bad man' 캐릭터로
인기를 끌었다.

적인 여성을 대변했다. 마릴린 먼로는 관능적인 여성상으로, 리타 헤이워스는 미국적 사랑의 여신으로 추앙받았다. 남성 스타들 역시 정해진 역할이 있었다. 더글러스 페어뱅크스는 용감한 영웅과 기사도 정신이 넘치는 로맨티스트를, 루돌프 발렌티노는 위대한 연인을, 클라크 게이블은 낭만적 영웅을, 보리스 카를로프는 악한을, 제임스 딘은 반항적 영웅을, 말론 브란도는 자의식 강한 캐릭터를, 게리 쿠퍼는 마음이 따뜻한, 소박하고 평범한 남성 역을 맡았다. 스타의 이미지는 출연한 장르와도 밀접한 연관이 있었다. 찰리 채플린은 코믹한 도시의 방랑자로, 험프리 보가트는 쿨한 사립탐정을, 존 웨인은 어떤 일에도 굴하지 않는, 말없는 카우보이를, 제리 루이스는 촐싹거리는 광대를 연기했으며, 우아한 프레드 어스테어는 열정 넘치는 여성 파트너 진저 로저스와 함께 뮤지컬 영화의 환상적 파트너가 되었다.

스타는 중요한 제작 요인이자 비용 요인이었다. 유명 배우에 대한 관객의 호감도는 곧바로 스튜디오의 수입으로 이어졌다. 스타는 영화의 질을 보장할 뿐 아니라 한 영화가 다른 제작사의 비슷한

보리스 카를로프

더글러스 페어뱅크스

루돌프 발렌티노

영화와 차별화될 수 있는 길을 열어주었다. 스타의 사생활에 대한 센세이셔널한 정보들도 오히려 스타의 공식적 이미지를 굳혀주는 역할을 했다.

게리 쿠퍼

스타의 흡인력은 엄청나다. 존 트라볼타나 브루스 윌리스 같은 슈퍼스타들의 출연료가 수천만 달러에 육박했던 것도 우연은 아니다. 이는 변화된 영화 마케팅 전략의 결과이기도 하다. 마케팅 계산에는 제작단가뿐 아니라 머천다이징 수익금, 나아가 기대 수익금까지도 포함된다. 스타의 출연료는 그런 경영학적 손익계산의 일부이다. 할리우드가 제작한 영화라는 상품은 흡인력 있는 스타가 없이는 판매가 되지 않는다. 리처드 기어, 줄리아 로버츠, 니콜라스 케이지, 조지 클루니, 조니 뎁, 레오나르도 디카프리오, 마이클 더글러스, 조디 포스터, 멜 깁슨, 휴 그랜트, 톰 행크스, 니콜 키드먼, 브래드 피트, 케빈 스페이시, 메릴 스트립처럼 관객을 무더기로 극장으로 유인하는 스타들이 없다면 과연 오늘날의 할리우드가 어떻게 유지될 수 있겠는가?

말론 브란도

제임스 딘

클라크 게이블

성공의 예술적 기반: 서사 영화의 미학

할리우드 스타일

기상천외한 발상의 스튜디오 사장과 매혹적인 스타, 무절제한 영화 제작과 국제적 성공, 이것만이 할리우드의 상표는 아니다. 할리우드의 영화산업이 국제적으로 헤게모니를 장악한 이유는 무엇보다 영화 그 자체에 있다. 누구나 쉽게 이해할 수 있으면서도 한 번도 본 적 없는 것 같은 느낌을 주는 매력적인 영화! 이런 영화를 만들어내기 위해 할리우드는 특히 유럽의 문학 및 영화 전통에 많은 빚을 졌다. 인물, 줄거리, 장소를 꼭 필요한 만큼만 제한한 리얼리즘 소설과 단편소설을 필두로 19세기의 대중매체적 오락 형식은 지금도 여전히 할리우드 영화 서사의 기초가 되고 있다. 할리우드의 영화산업은 문학적 모델의 예술적 구조와 주제를 독자적인 영화적 표현 형식으로 번역하는 데 탁월한 능력을 보여주었다. 1815년에 나온 메리 셸리의 소설 〈프랑켄슈타인〉을 영화화한 〈프랑켄슈타인〉(1931), 1929년에 나온 에리히 마리아 레마르크의 동명 소설을 영화화한 〈서부전선 이상 없다〉(1930), 1939년에 나온 존 스타인벡의 소설을 영화화한 〈분노의 포도〉(1940), 1851년에 나온 허먼 멜빌의 소설을 영화화한 〈백경〉(1956)이 대표적인 실례이다. 신매체 영화의 잠재력을 남김없이 발휘하려면 기술적, 예술적 노력이 필요했다. 그러자면 촬영기술과 편집기술은 물론이고, 촬영한 필름을 배열하기 위한 일종의 건축 계획서가 필요했다. 나아가 관객의 입맛에 딱 맞는 주제 선별 능력이 필요했다. 할리우드는 영화의 모든 부문에서 소위 할리우드 스타일로 불리는 독자적인 미학 방법을 개빌했다.

서사 형식

심리의 명확성, 누구나 이해할 수 있는 행동동기, 주인공의 도덕적

순결, 시공간적으로 따져 논리적으로 아무 문제가 없는 사건 진행
과 갈등 및 목표 달성. 이런 할리우드만의 스타일을 만들어내기 위
해서 할리우드의 영화산업은 다양한 기술을 개발했다. 하지만 할리
우드 영화의 출발점은 언제나 관객이 영화를 보면서 바로 그 자리
에서 영화 속 사건을 이해할 수 있는가의 여부였다. 결국 할리우드
의 영화산업은 대중적 오락 예술을 상속했고 요란한 보드빌 쇼, 화
려한 오페라, 연극 무대의 직접성과 경쟁했다. 물론 이런 전통을 나
름의 수단으로 계승 발전하면서도 예술적 실험에는 발을 들여놓지
않은 가장 큰 이유는 경제적인 데 있었다. 초기의 스크립트와 시나
리오는 연극 대본을 그대로 가져와 영화제작 용으로 개작했다. 그
러다 보니 얼마 지나지 않아 원본과 거의 구분이 되지 않는 규격화
된 서사 모델이 형성되었다. 새로운 길을 개척하는 대신 기존 형식
과 전통에 영화 방식을 맞춰갔던 것이다.

 데이비드 보드웰은 극영화의 서사 구조에 대한 의미 있는 연구

〈역마차〉(1923)는 할리우드에서
가장 인기 있는 장르,
서부영화의 성공사를 알린
서막이었다. 빈약한 줄거리에도
불구하고 화려한 풍경과 흠잡을
데 없는 편집으로 영화는 큰
성공을 거두었다.

버스비 버클리는 거울을 자주 사용했고, 유연한 동작을 가능케 해주는 트래킹 숏과 특수 조명 기술을 결합시켰다. 거의 초현실적 분위기를 풍기는 영상은 인상적인 안무를 만들어내었고 뮤지컬을 기존 장르의 딱딱한 규칙에서 해방시켜주었다.

(《영화의 내레이션 Narration in the fiction film》)에서 특히 할리우드 영화의 특징이 되는 고전적 서사 방식의 관습을 밝혀내었다. 먼저 영화의 시간적 배경과 인물을 소개하고, 연관 관계를 설명하고, 갈등을 암시한 후 이어 상황을 더욱 복잡하게 만드는 각종 사건들이 터지고, 줄거리와 그 결과를 소개하며, 모든 줄거리의 결과를 보여주고, 마지막으로 갈등의 해결책을 제시한다. 무엇보다 초반부에서 정해놓은 영화의 목표가 마지막에 가서(물론 기존 도덕규범과 조화를 이루면서) 달성되어야 한다.

주제와 장르

오늘날까지도 할리우드의 영화는 사랑과 죽음이라는 고전적 소재를 떠나지 못하고 있다. 낭만적 사랑, 구애와 질투, 거부와 욕망, 죽음과 섹스, 끝없는 남녀의 애정 관계가 할리우드 영화의 한 축을 형성하고 있다면, 다른 쪽에선 폭력과 범죄, 잔혹함과 살인(사회악이 아니면 생존전략 혹은 정당한 처벌로서)이 자리를 잡고 있다. 이런 소재들은 거의 끝없는 변형과 해체의 여지를 제공한다.

초기에는 줄거리와 길이로 영화를 구별했다. 1910년 무렵이 되면서 비로소 테마가 영화를 구분하는 특징이 되면서 제작 미학으로 편입되었다. 이름하여 장르였다. 장르 구분은 영화를 상위 개념별로 분류하여 마케팅의 방향을 정하고 관객의 기대를 조절하는 데

큰 도움이 되었다. 장르 개념은 같은 장르에 편입시킬 수 있는 비슷한 영화들을 서로 묶어줌으로써 영화들 간의 비교를 도와주었다. 이 과정에서 영향력 있는 소수의 영화가 장르에 대한 문화의식을 규정했고 원형으로서 판단의 기준이 되었다.

또 징르의 대중성은 영화산업에 보다 효율적이 영화제작의 기반을 마련해주었다. 장르 구분을 통해 제작비와 손실 위험이 낮아졌고 세트와 건물의 재사용이 가능했으며, 비용을 절감시키는 제작의 기본 틀이 마련되었고, 같은 장르의 거의 모든 영화에 이용할 수 있는 마케팅 전략이 개발될 수 있었다. 기존의 성공한 영화들을 약간만 변형하여도 앞으로의 성공을 예상할 수 있었다. 게다가 장르영화는 특정 배우나, 그가 등장하는 영화로부터 무엇을 기대해야 할지 관객들이 더 잘 알고 있기 때문에 광고력 있는 스타 이미지와도 연계되었다. 장르영화에게 성공을 안겨준 처방전은 반복과 (약간의) 변칙의 게임이었다. 특히 비용절감 효과가 뛰어난 시리즈 제작 방식의 B급 영화들은 장르영화의 덕을 톡톡히 보았다.

그동안 장르의 숫자는 셀 수 없을 정도로 늘어났다. 또 시대마다 장르의 개념이 달랐기 때문에 명확한 분류도 힘들다. '서부 서사극' 옆에 '서부 추격 영화'가 등장했고 '뮤지컬 로망스' 옆에 '뮤지컬 멜로드라마'도 등장했다. 그럼에도 초기 스튜디오 시스템의 시절에는 몇 가지 장르가 영화시장을 석권했고, 특히 뮤지컬, 코미디, 서부영화, 갱스터 영화, 공포영화가 대세를 이루었다.

할리우드 초기에는 무엇보다 뮤지컬이 대성공을 거두었다. 유성영화의 도입은 뮤지컬이 성공할 수 있는 기반을 마련해주었다. 레퍼토리는 주로 무대에서 공연했던 이야기들이었다. 음악 공연이 등장인물들의 말을 대신하여 영화 속에 삽입되었다. 워너 브라더스와 계약을 맺었던 버스비 버클리는 1932년 〈42번가〉에서 크레인과 수직(vertical) 틸트, 극적인 하이 앵글, 빠른 편집을 이용하여 춤과

음악을 장식적 성격이 강한 그래픽적 구성으로 해체함으로써 뮤지컬 장르에 일대 혁명을 일으켰다. 그 직후 진저 로저스와 프레드 어스테어는 〈스윙 타임〉(1936)으로 뮤지컬 장르의 스타로 급부상했다. 하지만 이들이 택한 기법은 버클리와는 달랐다. 프레드 어스테어는 춤추는 사람을 전신으로 촬영했고 춤 동작은 최대한 편집을 자제했다. 표준 댄스의 유연한 동작과 앞으로 전진하는 탭 댄스를 멋지게 결합시킨 우아하면서도 경쾌한 어스테어의 춤 스타일은 순식간에 전 세계인의 사랑을 받았다. 또한 춤추는 배우의 솔로 프로그램과 계속되는 춤 동작 등 어스테어 특유의 형식은 이후 30년 동안 뮤지컬 연출의 기준이 되었다.

존 웨인은 폭스 필름 코퍼레이션에서 무대 건축가로 일하다 저예산 영화의 배우로 기용되었다. 〈링고〉(1939)를 시작으로 그는 성격이 강하고 과묵한 카우보이나 군인으로서의 이미지를 굳혀 나가는 데 성공했다.

서부영화는 초기에는 주로 시골 극장에서 상영되던 단편영화들이었다. 그러던 것이 1923년 엄청난 수의 엑스트라를 동원하고 스타들을 대거 기용한 〈역마차〉가 극장에 선을 보이면서 본격적인 서부영화의 시대가 열렸다. 서부영화의 역사적 배경은 1776년 미국의 건국 초기와 산업화 초기까지의 시기이다. 서부영화는 고난도 촬영기술을 요하지 않으면서도 어느 정도의 성공이 보장되었기 때문에 상당 기간 영화 프로덕션들이 애호한 장르였다. 존 포드의 〈철마〉(1924)는 엄청난 성공을 거두었고, 〈링고〉(1939) 덕분에 존 웨인은 영화사에서 가장 유명한 카우보이가 되었다.

코미디의 파란만장한 역사는 주로 신체적 액션(슬랩스틱 코미디)에 의존하면서 버스터 키튼, 찰리 채플린, 해럴드 로이드, 해리 랭던, 스탠 로렐, 올리버 하디 등의 스타를 배출했던 무성영화 코미디로 시작했다. 음향이 도입되자 재치 있고 외설적인 대화에 슬랩스틱의 요소를 가미한 스크루볼 코미디가 대중적인 코미디 형식으로 자리잡았다. 대부분 낭만적이지만 기상천외한 한 쌍의 남녀나,

남자들을 당황하게 만드는 자의식 강한 여성들이 중심인물로 설정되었다. 프랭크 카프라(〈어느 날 갑자기〉), 하워드 혹스(〈아이 양육〉)의 코미디들이 스크루볼 코미디의 대표작이다.

공포영화 역시 초기 유성영화 시대의 중요한 장르로 자리잡았다. 1920년대는 유니버설이 제작한 공포영화(〈고양이와 카나리아〉 [1927])의 전성기였고, 1930년대는 〈드라큘라〉(1931)와 〈프랑켄슈타인〉(1931)이 공포영화의 기준을 설정했다. 〈프랑켄슈타인〉은 또 보리스 카를로프를 공포영화의 아이콘으로 만든 영화이기도 하다. 〈미이라〉(1932)와 RKO에서 발 루튼이 제작한 수많은 공포영화들은 미세한 공포도 아주 효과적일 수 있다는 사실을 입증했다.

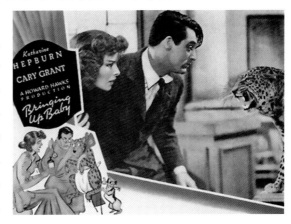

캐서린 헵번과 케리 그랜트가 설전을 벌이고 있는 스크루볼 코미디 〈아이 양육〉(1938)은 영화사의 걸작품으로 꼽힌다. 하워드 혹스의 박진감 넘치는 연출에 힘입어 끝없는 말싸움과 눈을 찡긋거리는 시추에이션 코미디에서 위트를 끌어내는 언어의 불꽃놀이가 탄생했다.

미국의 경기 침체기는 사회성 짙은 영화가 탄생할 수 있는 배경을 제공했다. 사회성 영화의 리얼리즘적 스타일이 환상적 연출의 다른 장르들에 비해 훨씬 국민의 생활 현실에 가까워 보였기 때문이다. 무성영화 시절에도 갱스터 영화는 제작되었지만 요제프 폰 슈테른베르크의 〈지하세계〉(1927)는 범죄자를 주인공으로 삼은 최초의 수준 높은 영화였다. 하지만 〈리틀 시저〉(1930), 〈공공의 적〉(1931), 〈스카페이스〉(1932)의 트리오가 제작되면서부터 비로소 갱스터 영화라는 장르가 만들어졌고 제임스 캐그니라는 세계적으로 유명한 스타가 탄생했다. 금주령은 갱스터 영화에 소재를 제공했다. 프로덕션의 입장에서 보면 갱스터 영화는 수익이 괜찮은 효자이면서도 한편 위험이 적지 않은 사업이었다. 갱스터 영화가 늘 미

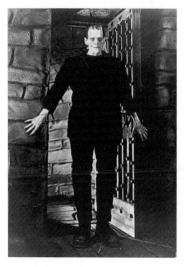

1818년에 나온 메리 셸리의 동명 소설을 바탕으로 한 〈프랑켄슈타인〉(1931)은 인조인간 역을 보리스 카를로프가 맡았던 할리우드 최초의 수준 있는 몬스터 영화였다. 프랑켄슈타인 박사가 창조한 "근대의 프로메테우스"를 소심하고 친절한 성격으로 해석한 카를로프의 연기와 말없고 기계적인 그의 스타일은 향후 프랑켄슈타인이라는 인물의 이미지를 결정했다.

풍양속을 해치고 범죄를 찬양한다는 의심의 눈길로부터 자유롭지 못했기 때문이다.

험프리 보가트의 영화는 조디 포스터의 영화와 같은 기대를 일깨운다. 샘 페킨파가 연출한 영화들은 블레이크 에드워즈가 연출한 영화와 쉽사리 구분된다. 이렇게 스타별로 혹은 연출가별로 영화를 분류하는 여러 가지 방법이 대중회된 지금로 장르에 따른 구분은 여전히 유효하다. 장르는 지금도 영화의 제작과 배급, 관객의 숫자를 예측하는 데 큰 도움을 주고 있다. 물론 영화의 창의성과 혁신에는 그리 많은 도움이 되지 않지만 말이다.

미학

영화제작을 규격화하려는 할리우드 스튜디오들의 노력은 특히 영상미학 쪽에 많은 영향을 미쳤다. 사실적 이야기의 공간적, 시간적 논리를 충족시키기 위해, 또 화면구성 및 몽타주의 차원에서도 최대한의 명확성을 기하기 위해, 즉 관객들이 빠른 시간 안에 영화에 빠져들어 영화를 쉽게 이해할 수 있도록 만들기 위해 수많은 기법들이 개발되었다. 이런 고민을 해결하기 위해선 기술적 수단의 개발이 최우선이겠지만 그 못지 않게 영화를 수용하는 관객의 이해력도 필수적이다.

화면구성

각 장면 안에서도 영상이 선택, 장면의 크기, 장식, 소실점은 물론 광학 조리개, 필터, 카메라 및 조명의 조작을 통해 관객의 집중력을 조절할 수 있다. 당시 모든 화면구성법의 목표는 주요 줄거리를 시각적 중심점에 두고 부수적인 내용을 최소한으로 축소하는 것이었다.

영상의 확정(카드라주, cadrage)은 줄거리의 어떤 부분을 화면에서 보여줄 것인지를 결정한다. 카드라주의 효과는 카메라 앞 공간에서 인물과 대상이 차지하는 위치에 따라 좌우된다. 그래서 주인공의 경우 카메라와 배우 사이의 거리가 정해져 있었다. 초기엔 12-15피트였다가 후에 소위 9피트 라인, 즉 렌즈와 약 2.70미터 떨어진 거리로 확정되었다. 그럴 경우 배우의 신체가 엉덩이 부분에서 잘리지만 대신 제스처와 동작은 훨씬 잘 볼 수 있다. 일반적으로 장면의 크기는 이야기의 전개에 따라 달라지며 연출에 좌우되었다. 그래서 보통 도입부의 구축 숏(establishing shot)은 관객의 시각적 방향설정을 돕기 위해 전체 세팅을 전경 또는 반경으로 보여주었다. 연출상 필요한 경우에만 중간 단계를 거쳐 근접 촬영, 클로즈업에 이르기까지 카메라가 인물과 대상에 접근했다.

화면과 시각적 중심점은 기본적으로 미술과 사진의 리얼리즘 전통에 맞게 구성되었다. 줄거리에 필요한 모든 것은 다 화면 프레

장면의 크기는 관객의 집중력을 조절한다. 한 신의 첫 장면(establishing shot)은 상황에 대한 전체적인 파악을 돕기 위해 전경 촬영을 하는 것이 보통이며, 이어지는 다음 화면들은 연출의 필요에 따라 다양하게 선택된다. 할리우드에선 클로즈업과 근접 촬영을 효과적인 심리화 기법으로 자주 사용했다.

클로즈업 근접 촬영

상반신 촬영

반신 촬영

전신 촬영

세부

임 안에 들어 있어 눈으로 볼 수 있다는 믿음을 관객에게 심어주었다. 프레임은 최대한 눈에 띄지 않아야 했다. 관객에게 화면 가장자리 너머에도 공간이 이어지고 있다는 인상을 심어주어야 했던 것이다. 실제 사건을 목격하고 있다는 환상을 유지하기 위해 카메라 시선은 최대한 평균적인, '자연스러운' 인식과 일치해야 했다.

화면 프레임 내부에서 움직이고 있는 동작들에도 같은 사항이 적용되었다. 동작은 화면구성을 역동적으로 만들어주었고, 자연스러운 화면의 인상이 깨지지 않도록 정확한 계산을 요구했다. 헤드가 회전할 수 있는 카메라 삼각대 덕분에 회전하는 수평 동작(팬)과 기우는 수직 동작(틸트)이 가능했다. 이 기술을 이용하면 회전하는 동안 화면의 일부를 약간 수정할 수 있을 뿐 아니라(리프레이밍) 사건을 늘 화면 중앙에 위치시켜 그곳으로 관심을 모을 수 있었다. 1911년 이후 하이 포지션과 로 포지션(새의 시점과 개구리의 시점)은 각도의 확대를 낳았다. 이런 방법으로 특정 장면에 대한 이해를 높여주었고 극적 효과를 노릴 수 있었다.

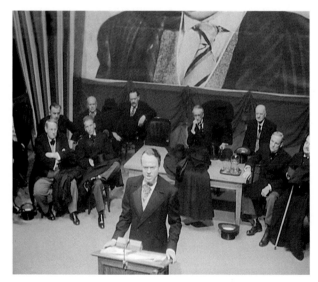

로 앵글은 하이 앵글과 반대로 화면에 나타난 장면이 위협적일 정도로 웅장하다는 느낌을 불러일으킨다. 그래서 할리우드의 퓨준 열하들은 극단적인 하이 앵글과 로 앵글의 사용을 자제하고 아이 레벨에서 촬영하는 것이 보통이다. (《시민 케인》의 한 장면)

세트 디자인 역시 변화해왔다. 야외 촬영장과 좁은 스튜디오 공간을 대신하여 대형 스튜디오가 자리를 잡았다. 넓은 유리 지붕과 유리벽, 전기조명을 이용하여 보다 효과적인 삼차원적 세팅이 마련되었고 인공조명으로 특수 조명 효과를 낼 수 있었다.

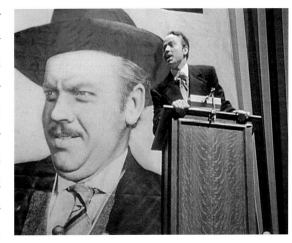

하이 앵글은 공간적 배경과 그 안에서 움직이는 인물을 실제보다 작게 보이게 만들며, 사용 방법에 따라 우월한 관찰자 시점 또는 전지적 관찰자 시점을 시각화 한다. (《시민 케인》의 한 장면)

예전처럼 인테리어가 완벽할 필요가 없었다.

조명 기술의 발달은 스튜디오 발전사에서 가장 중요한 사건으로 손꼽을 수 있다. 이제 할리우드의 미학은 아무리 미세한 부분도 숨을 수 없는 환한 조명의 세트로 유명해졌다. 보통 장면은 하이 키 (high key) 스타일로 조명을 했다. 주 조명(키 라이트)은 카메라와 배우를 잇는 상상의 축 위쪽에 45도 각도로 자리했다. 소위 풀라이트(Full light)와 배경 조명은 전체 공간에 부드러운 빛이 잘 퍼지도록 도와주었다. 하이 키 조명법은 여러 단계의 섬세한 회색 톤과 약한 명암을 이용하여 부드러운 느낌의 화면을 선사했다. 하지만 빛은 램프나 창문, 벽난로 같은 화면 안에 자리잡은 광원으로부터도 나오는 법이다. 이런 경우에도 풀라이트와 배경 조명을 통해 광원으로 인한 그림자가 화면의 일부를 가리지 않도록 배려했다.

이와 더불어 보다 표현력이 풍부한 조명 스타일, 소위 로 키 (low key) 스타일도 유행했다. 로 키의 경우 주 조명과 풀라이트의 광도 비율이 하이 키의 경우보다 컸다. 더구나 램프에서 나오는 빛이 더 강했다. 그로 인한 극단적 명암과 짙은 그림자는 극적 효과를 낳았고 영상을 심리화했다. 특히 필름 누아르를 위시한 공포영화,

로 키 스타일은 필름 누아르 특유의 기법이었다. 파리를 거쳐 할리우드로 이민을 온 로버트 시오드막은 《나선 계단》(1946)을 비롯한 수많은 필름 누아르 작품을 남겼다. 로 키 조명을 능란하게 사용한 그의 영화들은 숨막히는 분위기를 자아낸다. 1950년대 후반 필름 누아르의 인기가 시들해지자 ―우연인지 아닌지 몰라도― 시오드막의 창조적 연출 솜씨도 하강곡선을 그리기 시작했다.

뭔가 신비스럽고 음울한 분위기의 추리 영화와 갱스터 영화에서 로 키 기법이 많이 사용되었다. 전체적으로 할리우드의 조명 스타일은 대부분 장르의 전통을 따랐지만, 영화의 사실적 효과를 높이기 위한 목적이 그보다 더 우선적이었다.

조명 방법은 필름의 물리적 성질에 따라 좌우되었다. 초기 컬러영화는 흑백필름에 비해 기술력이 떨어졌기 때문에 수용할 수 있는 명암의 범위가 작았고 따라서 로 키 기법이 적합하지 않았다. 1968년 이스트먼이 보다 민감한 컬러필름을 개발했고 1974년 보다 개선된 품질의 컬러필름이 시판되면서 비로소 컬러영화도 표현력이 풍부한 로 키 기법을 사용할 수 있게 되었다.

몽타주

화면구성 이외에도 시간의 연속성과 공간의 연관성을 믿게 하기 위한 수많은 몽타주 기법과 규칙이 개발되었다. 편집을 하지 않을 수는 없고, 따라서 한 장면에서 다른 장면으로 넘어가는 과정이 없을 수는 없지만 관객이 이를 인식해서는 안 된다. 예술적 개입을 최대한 "눈에 띄지 않게" 포장해야 하는 것이다(continuity system). 하지만 영화란 결국에는 일정한 장소에서 중단될 수밖에 없다. 스풀의 길이가 너무 작다는 한 가지 이유만으로도 그럴 수밖에 없다. 장편영화는 여러 개의 스풀을 연결시켜야만 한다. 더구나 날이 갈수록 영화 줄거리가 복잡해지면서 공간적 배경이나 상황도 여러 곳으로 나뉘어졌다. 1릴 영화나 상영시간이 불과 몇 분인 초기 단계의 영화처럼 단 하나의 장면으로 완벽한 줄거리를 만드는 건 이제 더

이상 불가능해졌다. 길어진 영화를 이해할 수 있으려면 그에 맞는
편집 기술의 개발이 필요했고, 이는 곧 영화제작의 전통으로 자리
잡았다.

먼저 컷백(둘 이상의 다른 장면을 연속적으로 엇바꾸어 같은
시간에 여러 곳에서 일어나는 일을 보여주는 기법)으로, 인터커팅
(intercutting), 크로스커팅(crosscutting)이 관객들의 호응에 힘입어
초기 서사기법으로 자리를 잡았다. 영화의 선구자 데이비드 W. 그
리피스가 개발한 병렬 몽타주, 즉 동시에 다른 장소에서 일어나고
있는 사건들을 교차하여 몽타주하는 기법은 크로스커팅 기법의 가
장 유명한 사례였다. 반대로 동일한 장소를 편집을 통해 분리시킴
으로써 그때그때 중요한 공간적 측면(인물, 대상, 혹은 사건의 세
부)에로 관객의 관심을 모으는 기법(분석편집, Analytic cutting)도
애용되었다. 또 연속편집(continuity cutting)은 다른 두 장면을 동
작이나 시선을 통해 연결시킨다. 예를 들어 화면 바깥에 있는 상상
의 목표를 쫓고 있는 한 인물의 시선을 촬영한 장면을, 인물의 방향
에서 찍은 또 하나의 장면과 결합시킴으로써 연관성 있는 공간과 직
선적으로 흘러가는 시간의 인상이 탄생하는 것이다(아이라인 매치,
eyeline match). 더블 아이라인 매치(double eyeline match)는 숏-
리버스 숏(Shot- Reverse Shot) 기법으로 두 인물의 상호행동(대화
나 결투 등) 연출에 가장 많이 사용된 할리우드 편집의 전통이었다.
예를 들어 대화를 나누고 있는 두 사람 중에서 상대방의 말을 듣고
있는 쪽을 화면에 비추어 말하는 쪽의 얼굴은 보이지 않고 말하는
내용만 들린다. 이런 장면은 말을 듣는 쪽이 말을 듣고 나서 보이는
반응을 보여줄 수 있다는 장점이 있다.

서사적 완결성(continuity system)의 또 다른 중요한 규칙으로
180도 규칙을 들 수 있다. 180도 규칙이란 사건이 행동축의 한 쪽
에만 머물러야 한다는 규칙이다. 이는 편집은 했지만 관객들에게

공간적, 시간적 상황을 보장하기 위한 목적이다.

이 규칙을 위반한 소위 점프 컷은 불안을 조장할 목적으로 영화에서 애호되는 기법이다. 30도 규칙은 연이은 두 장면의 시각 각도 차이가 적어도 30도는 되어야 한다고 규정하고 있다. 각도가 30도보다 적을 경우 편집을 했다는 사실을 알아차릴 수가 있기 때문이다.

플롯, 공간, 시간의 연속성을 암시하기 위한 또 다른 기법들로는 오버랩, 앞의 화면이 뒤의 화면을 밀고 가는 와이프, 다른 장면에 같은 음악 및 같은 소음을 겹치는 기법 등이 있다. 페이드아웃, 오버랩 형식, 연초점렌즈(Soft Focus Lens)를 사용한 촬영, 얼굴의 클로즈업 역시 꿈이나 회상의 장면처럼 한 시점에서 다른 시점으로, 혹은 한 사실 차원에서 다른 사실

숏-리버스 숏 기법은 할리우드 영화 언어의 초기 전통들 중 하나이다.

차원으로 넘어가는 과정을 연출하는 데 자주 사용되었다.

할리우드의 영화산업이 몇 년에 걸쳐 신과 신, 시퀀스와 시퀀스를 연결하는 수많은 미학적 기법을 개발했음에도 이 모든 기법들을 반드시 지켜야 하는 원칙이 있었다. 어떤 기법도 스스로에게로 관심을 끌어서는 안 된다는, 다시 말해 모든 기법은 현실에서 일어나는 이야기라는 환상을 불러일으키는 데 도움이 되어야 한다는 원칙이었다. 할리우드에서 끝없이 아이디어가 샘솟을 수 있었던 이유

도 어쩌면 이런 규칙을 엄수하기 위한 피나는 노력 덕분이었는지
모를 일이다.

예외 없는 규칙은 없다: 필름 누아르

1942년 니노 프랑크는 한 프랑스 영화 비평서에서 일련의 미국 영
화를 일컬어 필름 누아르라 칭했다. 그가 꼽은 영화는 〈말타의 매〉
(1941), 〈로라〉(1944), 〈이중배상〉(1944), 〈내 사랑 살인자〉(1944)
등이었다. 그렇게 하여 '필름 누아르'라는 개념은 탄생했지만, 정
작 당사자인 할리우드는
아직 그 개념에 대해 아
는 바가 없었다. 그에 해
당하는 장르나 프로그램
도 없었고, 그렇다고 그
이름을 딴 영화인들의 운
동이 있었던 것도 아니었
으며 관객들도 프랑스 영
화 비평계의 마음을 사로
잡은 그 특이한 성격들을

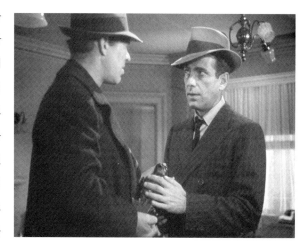

파악하지 못했다. 미국 비평가들은 이런 극단적 염세주의 영화들을
아직 기존 장르, 특히 갱스터 영화나 추리 영화의 발전 및 변형으로
보았고, 그래서 살인자의 멜로드라마, 지적인 추리 영화, 인정사정
없는 스릴러로 구분했다. 1970년에 와서야 필름 누아르란 개념이
미국에서 일반화되었고, 특히 시나리오작가이자 연출가인 폴 슈레
이더의 논문 〈필름 누아르에 대하여(Notes on Film noir)〉이 필름
누아르의 보급에 큰 공을 세웠다.

　프랑스 사람들이 필름 누아르라고 칭한 것은 지금까지 알려지
지 않았던 할리우드 스타일의 다른 면모였다. 필름 누아르는 흔히

험프리 보가트는 항상 필름
누아르에서 고독하고 신랄한
탐정 역할을 맡았다. 〈말타의
매〉(1941)에서 그는 사립탐정
샘 스페이드 역을 맡아 갱단과
함께 신비한 매의 조각상을
추적했다.

사용된 직선적 사건 진행과 명확성을 염두에 둔 화면구성과는 현격하게 다른, 얽히고 설킨 줄거리에 도덕관이 미심쩍은 다층적이고 스펙터클한 범죄 드라마들을 제공했다. 특히 눈에 띄게 다른, 비전통적인 카메라 작업과 긴장 구조는 관객들을 오랜 시간 어둠 속에서 헤매도록 방치해 두었다가 결국 우울한 해결을 제시했고, 이는 밝은 할리우드 영화들 한가운데에 새로운 영화제작 방식이 등장했다는 징후였다.

필름 누아르의 플롯은 소위 하드보일드 소설(hard-boiled novel)에서 모델을 찾는 경우가 많았다. 하드보일드 소설이란 경제 침체기에 특히 유행했던 추리문학의 한 형식을 말한다. 레이먼드 챈들러와 대시엘 해밋의 소설들은 고전적인 탐정문학이나 추리문학의 인공적 세팅과 달리 현재, 일상과 관계된 이야기들이었다. 기존 탐정소설의 뛰어난 관찰력과 훌륭한 마음을 가진 탐정(Gentleman Mastermind) 대신 냉철한 사설탐정과 타락한 경찰, 대책 없이 이상한 범죄 사건에 휘말려던 소시민이 소설의 중심부를 차지한다. 할리우드는 약 10년의 간격을 두고서 펄프 픽션(pulp fiction)으로도 불리는 이런 소설의 성공을 뒤쫓았다. 그러니까 1940년 무렵 할리우드의 리얼리즘적 서사 영화들 사이에서 하드보일드 소설의 성공을 영화로 재현하기 위한 미학적, 서사적 기법이 고개를 치밀었던 것이다.

필름 누아르의 시각적 스타일은 로 키 조명에 의존했다. 강하게 쏟아지는 빛을 이용하여 대비가 심한 극단적 명암법(chiaroscuro)이 탄생했다. 표현력이 풍부한 빛의 구성은 눈높이보다 아래쪽에 위치하여 화면의

⟨사냥꾼의 밤⟩(1955)은 배우인 찰스 로튼이 처음이자 마지막으로 연출을 맡았던 작품이다. 가슴을 옥죄는 음울한 느낌의 이 드라마는 나쁜 갱단을 피해 도망 다니는 두 아이의 이야기로 암시적 화면구성과 로버트 미첨의 탁월한 연기가 돋보인 작품이었다.

일부만 비추고 나머지 대부분의 자리
를 신비한 어둠 속에 남겨두는 서치
라이트 불빛 덕분이었다. 빛과의 유
희는 그림자와 유령 같은 실루엣, 고
립된 것 같은 느낌을 주는 윤곽, 갑작
스러운 명암의 교체를 낳았다. 주요
줄거리는 어두침침한 공간, 햇볕이
들지 않는 사무실과 어디가 어딘지

<악의 손길>(1958)에서 오슨
웰스는 시나리오작가, 연출가,
타락한 경관 행크 퀸란을
연기한 배우로, 다시 한 번
그가 가진 다양한 능력을
최대한 발휘했다.

알 수 없는 아파트, 어두침침한 건물 사이에 자리잡은 비에 젖은 도
로 등에서 진행되었다. 필름 누아르의 기하학적 화면구성은 불안을
조장하는 경사면, 옭죄는 듯한 느낌의 수직선과 틀에서 나온 효과
였다. 서부영화에서 수평의 선이 평온과 조망을 약속했다면 필름
누아르에선 다양한 종류의 선들이 공간을 분할했다. 난간, 창살, 건
물의 구조는 화면의 공간을 분리된 영역으로 나누었고 인물을 시각
적으로 차단시켰다. 비스듬하게 세운 카메라로 촬영한 화면, 잦은
하이 앵글과 로 앵글로 일그러진 공간, 클로즈업의 애용은 화면의
인상을 역동화하는 동시에 심리화했다. 고전 스튜디오 프로덕션에
서 기준으로 삼은 3:1의 빛의 비율이 필름 누아르에서는 거의 5:1
에 달했다. 심지어 풀라이트를 완전히 포기하는 경우도 있었다. 하
지만 이런 과격한 빛의 활용에도 불구하고 필름 누아르는 할리우드
의 전통 속에 자리하고 있었다. 표현적 미학의 동기가 리얼리즘이
었기 때문이다. 필름 누아르는 위협적인 상황과 좌절하는 주인공의
심리 상태를 영화 영상으로 번역했다. 이런 영화의 전략은 폐소공
포증적인 효과와 공간적 방향 상실을 통해 시점을 주관화하려는 목
적이었다. 뒤죽박죽 얽혀 있는 데다 회상의 형식을 띠기도 하는 줄
거리와 인물들의 관계가 끝까지 불확실하고 긍정적 해결책이 거부
되는 줄거리는 이런 서술구조라면 어쩔 수가 없는 방향 상실을 담

극단적인 카메라 시점,
계속해서 화면의 공간을
분할하는 수직선과 대각선,
어찌할 바를 몰라 하며
수상쩍은 가방을 조사하는
탐정. 〈키스 미 데들리〉
(1955)는 흔히 필름 누아르의
고전 단계를 마무리한 마지막
영화로 지칭된다. 일체의
정치적 언급을 회피했지만
그럼에도 영화는 영상의
차원에서 핵이 야기할 재앙의
모티브와 유희했다.

아 전달한다. 명백한 폭력과 성적 관계의 암시, 하지만 할리우드식
긍정적 주인공의 거부, 안티 주인공과 팜므 파탈의 제시는 할리우드
가 제작규범의 엄격한 규정에서 서서히 풀려나고 있다는 사실을 보
여주었다. 필름 누아르는 자의식을 가지고 영화 형식의 실험을 추진
했다. 고전적 영화들과 달리 "어떻게(How)"가 "무엇(What)"보다 더
많은 의미를 띠었다. 필름 누아르는 단순한 해결책보다는 과정에 더
관심이 많았다. 해피 엔드로 끝나는 주인공의 구원보다는 주인공의
좌절을 더 선호했다. 행복의 약속, 필름 누아르엔 그런 것은 없었다.

　　1946년에서 51년까지 전성기에도 필름 누아르의 시장 점유비
율은 13%에 불과했다. 필름 누아르는 결코 서부영화나 뮤지컬 등
기존 장르영화의 점유율을 따라가지 못했다. 운명의 희생물이 된
남성상과 여성상, 가족의 부재, 〈아스팔트 정글〉(1950)에서처럼 통
찰할 수 없는 생활 세계나 통제할 수 없는 폭력의 장소로 묘사된 도
시 환경 등 필름 누아르가 차지한 부분은 할리우드의 리얼리즘 서
사 영화들이 스타일이나 테마 상 채울 수 없었던 작은 틈새에 불과
했다.

　　제2차 대전의 우울한 분위기는 필름 누아르에게 잠깐의 번영을
선사했지만, 전후의 희망적 분위기와 정치적으로나 군사적으로도

안정된 복지사회는 더 이상 그런 음침한 '블랙 시리즈'를 좋아하지
않았다.

할리우드의 위기: 고전적 할리우드의 해체

필름 누아르는 할리우드의 스튜디오 시스템과 동시에 힘을 잃었다.
물론 고전적 할리우드의 종말은 이미 오래 전부터 예고된 사실이었
다. 파라마운트 소송에서 미국 최고법원은 할리우드 스튜디오들에
게 자체 극장 체인을 소유할 수 없다는 판결을 내렸다. 더불어 정치
적인 계기로 시작된 하원 반미활동조사위원회(HUAC) 재판은 할리
우드에 동료를 고발하는 흉흉한 분위기를 조성했고 스튜디오의 활
동을 크게 위축시켰다. TV 역시 심각한 영화산업의 경쟁자로 부상
했다. 또한 급격하게 진행된 산업화와 제2차대전의 결과, 여가 시
간의 대부분을 극장에서 보내던 관객들의 생활 패턴과 여가 선용
방식도 변했다.

반트러스트법

할리우드 스튜디오 시스템의 대성공은 또 한편에서 비난의 목소리
를 불러왔다. 1938년 미국 법무부는 대형 스튜디오의 소속이 아닌
독립 극장주들의 이름으로 할리우드의 8대 대형 스튜디오, 파라마
운트, 로우스(MGM), 워너 브라더스, RKO, 20세기 폭스 등 빅 파이
브와 유니버설, 컬럼비아, 유나이티드 아티스츠 등 리틀 스리를 독
점 추진 혐의로 기소했다. 맨 처음 기소당한 스튜디오의 이름을 딴
이 파라마운트 소송은 블록 부킹, 블라인드 비딩 같은 비상식적 사
업 관행의 금지와 제작, 배급, 상영 부문의 분리를 목적으로 했다.
1940년 사건이 법정에 서게 되자 비로소 메이저급 제작사들은 소
위 'consent decree(두 적대 당사자들 사이에 합의된, 화해가 이서
된 법원 명령서–옮긴이)'에서 처음으로 양보할 태세를 보였다. 그

버트 랭커스터는
강심장이면서도 감성이 풍부한
인물 역을 잘 소화해냈다.
〈살인자들〉(1947)에서 그는
권투선수 역할을 맡았고,
영화는 여러 지인들의 회상으로
구성된 그의 러브스토리가 주를
이룬다. 독특하면서도
혼란스러운 단편적 서술 구조는
필름 누아르의 전형적
방식이었다.

들은 블록 부킹을 5개 영화로 제한하고 모든 영화를 사전에 미리 극장주들에게 상영해 보여주며, 배급 지역을 다시 분할하겠노라고 제안했다. 원고들은 이 제안에 만족하지 못했지만 대형 제작사의 일부 양보와 전쟁의 발발로 소송은 지연되었다. 그러다 1948년 비로소 사건이 최고법원에 상정되었다. 최고법원은 대형 스튜디오들의 독점 관행을 불법이라고 판결하여 극장 체인을 분리시킬 것을 요구했다. 더 이상의 법적 분쟁을 피하기 위해 대형 스튜디오들이 결국 1950년대에 들어 극장 체인을 포기했지만 제작과 배급권만은 그대로 유지했다. 판결의 결과 독립 극장들도 대형 제작사들의 영화를 상영할 수 있는 길이 열렸다. 또 법원의 판결은 독립 제작사들에게 시설 확충의 용기를 주었고 나아가 많은 스타들, 대형 스튜디오에 고용되었던 제작자들이 직접 제작사를 설립하는 계기가 되었다. 1946년에서 1956년까지 독립 제작된 영화 편수는 연간 약 150편으로 두 배나 늘어났다. 하지만 영화산업의 구조는 거의 변하지

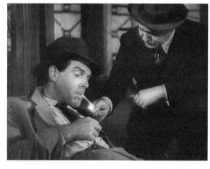

않았다. 독립 제작사들은 여전히 지역을 넘나들며 영화를 배급할 수 없었기 때문에 어쩔 수 없이 기간시설을 갖추고 있는 대형 스튜디오들을 통해 배급을 할 수밖에 없었다. 그러므로 영화시장은 여전히 대형 스튜디오들의 손아귀에 있었다. 그렇게 본다면 할리우드의 스튜디오들은 법원의 판결로 오히려 이득을 본 셈이었다. 이제 영화사업의 주 관심 분야는 극장 사업을 빼앗김으로 인해 발생한 손실을 메워줄 배급 사업이었다.

필름 누아르의 주인공들은 누구 탓도 아닌 바로 자신의 탓으로 불행에 빠져든다. 〈이중배상〉 (1944)에서 보험회사 직원인 월트 네프(프레드 맥머리 분)는 '팜므 파탈' 필리스 니트릭슨 (바버라 스탠윅 분)의 유혹에 빠졌고 그 대가로 목숨을 바쳐야 했다.

HUAC 재판과 블랙리스트

할리우드 역시 정치적 영향으로부터 자유롭지 못했다. 1930년대 수많은 할리우드의 지성인들이 공산주의 이념에 동조했다. 찰리 채

플린, 줄스 다신, 리처드 플라이셔, 앨버트 르윈, 조지프 로시, 루이스 마일스톤, 에이브러햄 폴론스키, 장 르누아르, 로버트 로센, 프랭크 타실린, 윌리엄 웰먼, 프레드 진네만 같은 연출가와 배우들이 할리우드의 좌익으로 손꼽혔다. 이들 중에는 미국 공산당 당원들도 있었다. 하지만 제2차 대전이 끝나고 미국 정치가 반공산주의로 전환하면서 이들 그룹은 큰 곤경에 처하게 된다. 이미 몇 년 전부터 FBI가

필름 누아르의 절망적 이야기들은 어디가 어딘지 알 수 없는 도시의 어두침침한 공간에서 일어난다. 여기 좁은 뒷방에 모인 이들은 애초부터 실패로 돌아갈 수밖에 없는 범죄를 모의하고 있다. 존 휴스턴은 〈아스팔트 정글〉 (1950)에서 이런 주제를 다루었다.

소위 할리우드 영화산업 내부의 공산주의적 책동을 조사한다는 명목으로 자료를 수집했다. 특히 미국 상원의원 조지프 R. 매커시의 이름에서 따온 광적인 반공산주의적 분위기는 자유주의적 사상까지도 반국가적 사상으로 매도했고 조금이라도 사상이 다른 사람들은 모조리 공산주의자로 몰아세웠다.

　　1947년 미국 하원은 미국 내 공산주의 활동을 조사했다. 이는 하원 반미활동조사위원회(HUAC)가 전국적 차원에서 실시했던 정부 및 공공기관의 반국가적 인사 수색의 일환이었다. 영화산업 내부의 국가전복적 행위를 조사한 HUAC 청문회는 특히 영화 프로덕션에 미친 공산주의의 영향력을 입증하기 위해 노력했다. 따라서 HUAC는 영화의 내용에 책임이 있는 작가들을 집중 조사했다. 결국 작가협회의 지도부가 공산주의적 이념의 침투를 막지 못했다는 죄목으로 비난의 화살을 맞았다. 43명의 증인이 청문회에 불려나왔다. 이들 중에서 잭 워너, 게리 쿠퍼, 로널드 레이건 등 소위 '우호

달톤 트럼보는 블랙리스트에 오르기 전까지 1940년대 할리우드에서 가장 돈을 잘 버는 작가였다. 하지만 블랙리스트에 오른 후에도 가명으로 30편의 시나리오를 더 집필했다.

적' 증인들은 시나리오에 침투된 좌파 정치 이념에 대한 우려를 표했다. 이에 반해 대부분 시나리오작가들이었던 소위 '비우호적' 증인들은 변호의 기회조차 얻지 못했고 이에 헌법에 보장된 자유의견개진권을 보장하라고 호소했다. 이들 중 열 사람, 즉 할리우드 텐(Hollywood 10)은 좌파적 이념 또는 공산주의적 이념에 동조한다고 자백했고 일시적으로 체포되기도 했다. 시나리오작가 알바 베시, 허버트 비버만, 레스터 콜, 링 라드너, 존 하워드 로슨, 앨버트 말츠, 새뮤얼 오니츠, 달톤 트럼보, 연출가 에드워드 드미트릭, 제작자 애드리언 스콧이 그들이다. 공식적인 항의로 추가 청문회와 고발은 진행되지 못했다. 할리우드 10은 곧 석방되었지만, (HUAC에게 협력했던 에드워드 드미트릭까지도) 할리우드에서 더 이상 공식적인 활동을 할 수 없게 되었다. 이들 중 몇 사람은 훗날 가명으로 영화산업으로 되돌아왔다. 달톤 트럼보는 로버트 리치라는 가명을 써서 집필한 〈브레이브 원〉(1956)으로 1957년 오스카상을 수상하기도 했으며 〈엑소더스〉(1960), 〈스파르타쿠스〉(1960)의 각본을 쓰기도 했다.

　냉전의 영향과 한국전쟁의 여파로 1951년 모든 공산주의적 인사와 좌파 인사들을 할리우드에서 몰아내겠다는 목표 하에 청문회가 속행되었다. 에드워드 G. 로빈슨, 스털링 헤이든 같은 스타들, 앞에서 이미 언급한 드미트릭과 엘리아 카진 같은 연출가 등 과거 공산주의자였거나 공산주의에 동조한 수많은 인사들이 살아남기 위해 동료를 고발했다. 고발을 당하고도 협력하지 않은 사람은 블

래리스트에 올랐다. 스튜디오들이 블랙리스트의 존재를 한 번도 인정한 적은 없었지만, 리스트에 오른 인사들 중에서 훗날 다시 영화사업으로 돌아온 비율은 10%에 불과했다. 줄스 다신, 조지프 로시 등은 살 길이 막막해진 미국을 떠나 외국으로 도주했다. HUAC 청문회는 영화계 인사들 사이에 깊은 불신

자신의 역사를 영화로 만든다! 할리우드에선 드문 일이 아니다. 〈스타탄생〉(1937)에서 〈선셋 대로〉(1950)를 거쳐 〈플레이어〉(1992)에 이르기까지 할리우드의 상황은 풍성한 영화 소재를 제공했다.

을 조장했고 막대한 인력의 손실을 낳았다. 할리우드는 이 어두운 시절마저 영화의 소재로 삼았다. 〈비공개〉(1991)에서 로버트 드니로는 동료를 고발하라는 HUAC의 요구를 거부하는 연출가 역할을 맡았다.

TV

TV가 전 세계적으로 개선행렬을 시작한 1950년대, 할리우드는 이미 오래 전부터 TV 사업에 손을 대고 있었다. 1930년대부터 몇몇 기업들이 라디오 및 TV 방송국을 사들여 급부상하고 있는 영화의 경쟁자 TV를 장악하고자 했던 것이다. 하지만 국가의 감독관청 연방통신위원회(FFC)가 영상매체 및 음향매체 시장으로 진출하려는 할리우드의 노력에 제동을 걸었다. 그 결과 파라마운트 소송의 판결이 내려진 1950년이 지난 후에야 비로소 할리우드는 TV 부문에 진입하는 데 성공했다. 컬럼비아 픽처스는 1951년 스크린 젬스(Screen Gems)라는 이름의 TV 프로덕션 회사를 설립하여 TV에 극

영화를 판매했다. 배우들과 기술자들도 TV로 이적했고 작은 스튜디오들은 시설의 일부를 TV 프로덕션에게 대여했다. 거기서 한 걸음 더 나아가 RKO의 소유주인 백만장자 하워드 휴스는 1954년 RKO의 영화 문서실을 통째로 TV에 매각했다. 다른 스튜디오들 역시 용감한 그의 전철을 뒤따랐다.

1955년 이후 할리우드 스튜디오들은 TV 방송용 영화를 제작하기 시작했다. 워너 브라더스가 〈77 선셋 스트립〉(1958-1964)과 〈매버릭〉(1957-1962)으로 포문을 열었다. 1960년이 되자 할리우드는 미국 TV 프로덕션의 중심지가 되어 있었다. 예전에 비해 극장에 자주 가지 않게 된 관객들은 이제 할리우드의 작품을 저녁마다 TV로 시청했다.

할리우드의 영화사들은 양쪽 사업을 병행했다. 자본집약적인 극장용 대형 프로덕션과 나란히 TV용 영화와 시리즈들을 함께 제작했던 것이다.

화면의 규격, 해상도, 명암과 음향의 질에 있어 아직 TV는 극장의 영화보다 훨씬 뒤처졌다. 하지만 할리우드의 스튜디오 사장들은 TV가 중요한 제2의 시장으로 발전할 것이며, 제작사들에게 새로운 수익을 안겨다줄 활동무대가 될 것이라는 사실을 간파했다. 따라서 할리우드 영화산업은 TV용 자체 작품의 질을 극대화하기 위해 노력했다. 팬 앤드 스캔(TV방송에서 영화를 보여줄 때 화면을 잘라서 4대3 비율에 맞춰 보내주는 작업-옮긴이) 같은 기술들은 넓은 극장의 규격을 TV 규격에 맞게 조절했다. 이에 TV 네트워크와 방송국들은 자체 라이브 프로그램을 개발하여 할리우드의 진출을 막으려 애썼다. 이미 1950년대에 TV 라이브 드라마 〈패턴〉(1955), 〈신데렐라〉(1957)〉, 라이브 쇼 〈이것이 인생〉(1952-61),

〈프라이스 이즈 라이트(The Price is Right)〉(1956-65), 시츄에이션 코미디, 즉 시트콤〈미스터 피퍼스〉(1952-55), 〈오지와 해리엇의 모험〉(1952-66)이 제작되었다. 하지만 TV 회사들이 자체 제작한 프로그램은 경제적, 기술적 이유로 할리우드가 제시한 기준에 미달되었다. 그렇게 볼 때 TV 프로덕션들은 의지와 상관없이 할리우드의 저예산 프로덕션 전통을 따를 수밖에 없는 처지였다. 물론 스티븐 스필버그의 〈대결〉(1971)은 TV 프로덕션도 극장에서 성공을 거둘 수 있다는 사실을 입증해 보였다. 또 TV 프로덕션에서 (대부분 비용절감을 위해) 개발한 각종 기술, 즉 화면 속 초점 이동, 음향 중첩, 줌렌즈를 이용한 촬영 기법 등도 할리우드로 진출했다. 결국 1970년대 이후 영화 프로덕션과 TV 프로덕션은 같은 기술을 공유하게 되었다. 1980년대 이후 홈비디오의 보급은 할리우드 영화의 엄격한 서사 경제학에도 영향을 미쳤다. 비디오로 극장에서는 (여전히) 금지되어 있는 것들을 실험해볼 수 있었기 때문이다. 이제 시공간적 논리를 맞추기 위한 전략은 심리적으로 명확한 행동 동기나 도덕적 규범과 마찬가지로 쇠락의 길을 걸었다. 비디오 섹터에선 나름의 규칙으로 리얼리즘적 서사와 유희할 수 있었다. 비디오의 붐을 통해 급격하게 성장한 영화 수요에 힘입어 할리우드도 새로운 플롯, 새로운 작법, 센세이셔널한 영상, 독특한 스타를 찾아 나서게 되었다. 하지만 프로덕션의 구조는 변했을지 몰라도 고전적 서사 기법과 연출기법은 전체적으로 보아 거의 변한 게 없었다. 1950년대 이후 할리우드의 영화산업은 TV 및 비디오 기술의 발달과 불가분의 관계에 있었다. 영상 신기술도 할리우드의 개선행렬을 멈추지는 못했다. 할리우드는 오히려 폭넓은 기반을 바탕으로 확고한 위치를 다졌고 나아가 그 속도를 가속화했다.

스티븐 스필버그의 〈대결〉(1971)은 TV용 영화였지만 극장에서 상영되었다. 평범한 자가용 운전자 데이비드 만과 괴물 같은 트럭의 특이한 결투는 숨막히는 긴장을 연출할 줄 아는 스필버그의 초기 걸작이었다.

마케팅 전략의 변화

고전 단계에서 새로운 제작 및 배급 방식으로 넘어가는 과도기는 1970년대까지 지속되었다. 1950년대 이후 스튜디오 내부의 가부장적 경영 구조가 와해되고, 신기술 및 신매체가 등장하고, 시장의 여건과 문화의 기본 조건이 변화되면서 할리우드의 낡은 질서는 붕괴되었다. 파라마운트 소송으로 인한 정치적 개입으로 어쩔 수 없이 진행된 스튜디오 시스템의 재편성과 관객수의 급감은 할리우드 영화산업에게도 변화를 강요했다.

특히 제2차 대전이 끝나고 난 후 여가 활용의 트렌드가 변하면서 할리우드는 큰 타격을 입었다. 우선 할리우드는 극장을 시외나 쇼핑가로 옮기고 기존의 대형 극장들을 소위 슈박스(shoebox) 극

장이라 불리던 소극장으로 잘게 쪼개는 방식으로 이에 대응했다. 여러 개의 스크린을 갖춘 최초의 멀티플렉스 극장들이 등장한 것도 이 시기였다. 또 1950년대 중반까지 대형 스크린과 주차공간을 확보한 4,000개의 자동

야외에서 영화를 보다. 편안하게 자기 자가용에 앉아 대형화면으로 영화를 즐길 수 있는 야외극장이 유행했다.

차 극장이 생겨 기존 극장보다 더 많은 관객을 끌어 모으며 도심의 개봉관들을 위협했다.

결국 영화산업은 전환점을 모색하기에 이르렀다. 신규격 및 음향기술의 발전에 힘입어 할리우드는 와이드스크린 방식의 시네마스코프와 스테레오 음향에 많은 투자를 했다. 경제적 재편은 제작

과정에도 변화를 몰고 왔다. 비싼 자체 제작을 자제하고 영화 프로젝트별로 독립 제작자들을 기용했고, 남은 인력을 배급 쪽으로 집중했다. 1950년대 이후 실시된 이런 독립 제작 방식이 할리우드의 규격으로 자리를 잡으면서 기존의 '컨베이어 벨트' 식 제작 방식은 서서히 자취를 감추었다. 소형 제작사들이 영화를 완성하여 대형 스튜디오들에게 완성품으로 판매하였던 것이다. 이렇게 대형 스튜디오들이 제작에서 손을 떼고 영화의 공급이 늘어나면서 청소년 및 청년층을 겨냥한 공상과학 영화나 로큰롤 영화(예를 들어, 〈폭력교실〉 [1955], 〈우주 생명체 블롭〉[1958])가

봇물을 이루었다. 1950년대 스튜디오 프로덕션들은 이전과 달리 너무 낭만적인 이야기나 감상적 줄거리는 기피했고 사실적인 폭력 묘사나 노골적인 성행위 묘사로 제작규범을 위태롭게 만들었다. 하지만 자꾸만 줄어드는 국내 시장은 어쩔 수 없었고, 결국 할리우드는 다시금 국제 시장으로 눈을 돌리기 시작했다.

엘비스 프레슬리는 영화라는 매체가 제공한 기회를 최대한 이용할 줄 알았던 뮤지션이었다. 프로덕션사 역시 1950년대 팝 문화가 낳은 대 스타의 유명세 덕을 톡톡히 보았다.

독립 영화 프로덕션의 전성기

1950년대 할리우드는 청소년 관객에게로 눈을 돌렸다. 제임스 딘이 주연한 10대 드라마(〈이유없는 반항〉[1955], 〈에덴의 동쪽〉 [1955]), 엘비스 프레슬리가 주연한 음악영화(〈러브 미 텐더〉 [1956], 〈감옥 록〉[1957])가 탄생한 것도 바로 이 시기였다. 1950년대 초 젊은 세대의 감성을 전혀 새로운 음악 형식으로 표현한 로큰롤의 폭발적 인기와 카리스마 넘치는 로큰롤의 상징 엘비스 프레슬리의 등장과 함께 공상과학 영화, 공포영화, 미스터리 코믹물에 대

로저 코먼을 유명인으로 만들어준 독립 제작사 아메리칸 인터내셔널 픽처스(AIP)의 로고

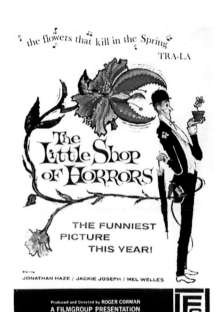

the flowers that kill in the Spring
TRA·LA

The Little Shop of HORRORS

THE FUNNIEST PICTURE THIS YEAR!

JONATHAN HAZE / JACKIE JOSEPH / MEL WELLES

Produced and Directed by ROGER CORMAN
A FILMGROUP PRESENTATION

1960년에 제작된 〈흡혈식물 대소동〉은 1986년에 리메이크되어서 큰 성공을 거두었다.

〈틴에이지 웨어울프〉(1957)에서 주연을 맡았던 마이클 랜던은 훗날 〈보난자〉(1959~73), 〈초원의 집〉(1974~82) 같은 TV 드라마로 유명해졌다.

한 관심도 급속도로 높아갔다. 코믹물과 로큰롤의 붐에서 아이디어를 얻은 새뮤얼 Z. 아코프, 제임스 H. 니콜슨은 1954년 프로덕션사 AIP(아메리칸 인터내셔널 픽처스)를 설립했다. 그리고 대형 스튜디오들이 손을 뗀 B급 영화 사업에 진출하여 값싼 장르 영화와 익스플로이테이션 영화로 틈새시장을 공략했다. 예술적 수준이 그리 높지 않은 이들 영화는 실존적 동기, 폭력과 섹스 같은 테마들을 주로 다루었다. 컬트영화의 고전이 된 AIP 영화 〈흡혈식물 대소동〉(1960)은 단 이틀 동안 버려진 세트에서 촬영하여 총 제작비가 겨우 27,000 달러에 불과했다. AIP의 레퍼토리는 음악, 공포, 섹스, 폭력, 속도 빠른 자동차에서 청소년 범죄, 문학의 개작에 이르기까지 다양했다. 이 시기의 전형적인 AIP 작품으로는 〈틴에이지 웨어울프〉(1957), 〈육체와 박차〉(1957), 그리고 찰슨 브론슨이 주연을 맡았던 〈리볼버 켈리〉(1958)가 있었다.

AIP에서 가장 유명했던 연출가는 〈여학생 클럽의 소녀〉(1957) 같은 몇 편의 쓸 만한 영화로 세인의 관심을 끌었던 로저 코먼이었다. 코먼의 자조적 영화들은 적은 제작비로도 지적인 오락을 제공했고 테마는 다수가 AIP의 전통을 따랐다. 〈세계정복〉(1956), 〈에이리언 대학살〉(1956), 〈크랩 몬스터의 공격〉(1957), 〈틴에이지 케이브맨〉(1958), 〈버켓 오브 블러드〉(1959) 같은 공포영화와 공상과학 영화는 그에게 자동차 극장의 제왕이라는 명성을 안겨주었다. 에드가 앨런 포의 소설을 영화화하면서 코먼은 전형적인 AIP 제작 스타일에서 벗어났다. 포의 소설을 원본으로 삼은 그의 고딕 공포

영화들(〈어셔가의 몰락〉, 〈함정과 진자〉, 〈갈가마귀〉)에는 빈센트 프라이스, 보리스 카를로프, 레이 밀런드, 피터 로리 등의 유명 배우들이 출현했다.

 AIP의 성공을 목격한 대형 스튜디오들은 다시 한 번 저예산 부문의 장르영화에게로 관심을 기울였다. 파라마운트가 제작한 〈우주 전쟁〉(1953), 20세기 쪽스 사의 공포영화 〈파리〉(1958), 일라이드 아티스츠(과거 모노그램)의 〈신체강탈자들의 침입〉(1956) 등의 공상과학 영화, 앤서니 만의 〈운명의 박차〉(1953), 〈라라미에서 온 사나이〉(1955), 〈마지막 개척지〉(1955), 버드 보티처의 〈세미놀라〉(1953), 〈황야의 7인〉(1956), 〈웨스트바운드의 결투〉(1959) 등 서부 영화가 큰 성공을 거두었다. 하지만 1950년대 말 대형 프로덕션사들은 다시 이 분야에서 손을 떼었고 공상과학 영화와 공포영화의 시장은 AIP와 영국의 해머 스튜디오스에게로 되돌아갔다.

 1950년대와 60년대 독립 B급 제작사들이 전성기를 구가하자 재능 있는 일꾼들이 독립 제작사로 옮겨가면서 대형 스튜디오들은 인력난에 시달렸다. 대형 스튜디오에 남은 젊은 연출가들과 스타들

로저 코먼은 '뉴할리우드' 의 성공을 이끈 중심인물이었다. 그는 수많은 영화를 제작했고 1970년대 이후 할리우드에 진정한 르네상스를 몰고온 수많은 연출가들과 영화인들을 후원했다.

아무리 허무맹랑한 이야기도, 황당한 아이디어도 다 쓸모가 있는 법이다. 아마 1950년대의 저예산 영화들이 컬트영화가 된 건 그런 자세 때문일 것이다.

로저 코먼은 미국 작가 에드가 앨런 포의 섬뜩한 이야기들을 영화화하여 큰 성공을 거두었다.

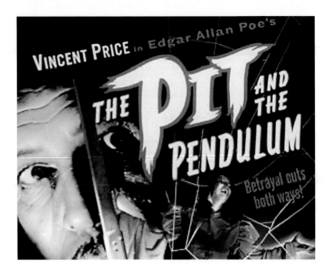

의 발언권이 자연 세질 수밖에 없었다. 독립 제작사들의 성공이 대형 스튜디오들에게도 영향을 미쳤던 것이다. 엘리아 카잔(〈욕망이라는 이름의 전차〉, 〈워터프론트〉, 〈에덴의 동쪽〉)과 존 프랑켄하이머(〈영 사베지스〉, 〈버드맨 오브 알카트라즈〉, 〈열차〉), 스탠리 큐브릭(〈킬러의 키스〉, 〈킬링〉, 〈영광의 길〉), 시드니 루멧(〈12인의 성난 사람들〉, 〈퓨지티브 카인드〉) 등의 연출가들은 현대적 외양과 새로운 서사구조를 갖춘 영화들을 탄생시켰다. 독립 영화사로 연출가들이 대거 몰려가면서 새로운 얼굴들도 선을 보였다. 말론 브란도, 도리스 데이, 제임스 딘, 오드리 헵번, 찰턴 헤스턴, 버트 랭커스터, 마릴린 먼로, 폴 뉴먼, 시드니 포이

피터 로리는 프리츠 랑의 〈M〉(1931)에서 사이코틱한 영아 살해범 역할을 맡아 세계적인 명성을 얻었다. 나치가 독일을 점령하자 로리는 파리와 런던을 거쳐 1935년 할리우드로 이민을 갔다.

티어, 엘리자베스 테일러 등은 지금껏 할리우드에서 크게 호응 받지 못했던 세심하고 복잡한 성격의 인물들을 연기하여 인기를 누렸다. 1960년대 이후 우아한 매력의 스타들보다 모난 성격의 개인주의자들이 더 각광 받는 시대가 열린 것이다.

블록버스터

이런 혁신의 노력에도 불구하고 1946년에서 1960년까지 관객의 숫
자는 절반으로 줄어들었다. 할리우드는 블록버스터라는 이름의 스
펙터클한 영화로 이에 대응했다. 블록버스터라는 이름은 할리우드
스튜디오 시절에 나온 것이다. 블록버스터란 제2차 대전 중 한 블
록을 모조리 파괴할 만큼 강력한 폭발력을 갖고 있었던 폭탄으로,
대성공을 바탕으로 후속작들의 시한폭탄을 터트린 영화를 말한다.
1960년대 할리우드 영화산업 전체를 통틀어 제작 편수는 줄어들었

리 마빈은 어떤 일에도 뜻을
굽히지 않는 할리우드 터프
가이의 전형이었다.

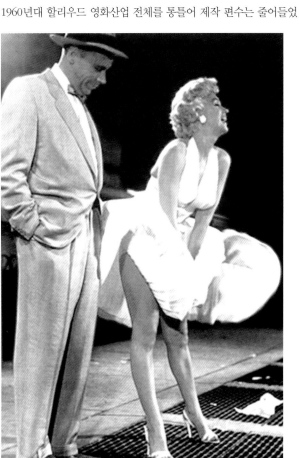

〈7년만의 외출〉(1955)에 나온
이 장면으로 마릴린 먼로는
할리우드 섹스 심벌의 이미지를
굳혔다.

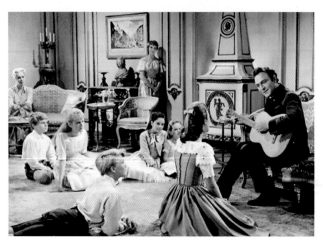

잘츠부르크를 무대로 화려한 와이드 스크린의 파노라마에서 펼쳐진 〈사운드 오브 뮤직〉(1965)은 몰락해가는 할리우드를 구원해야 할 사명을 안고 세상에 선을 보였다. 하지만 아무리 뛰어난 기술력이 뒷받침되었다고 해도 케케묵은 낡은 컨셉으로는 결실을 거둘 수가 없었다.

지만 영화의 장치는 더 호화스러워졌다. 1950년대 이미 〈벤허〉(1959) 같은 몇 편의 대형 프로덕션이 대성공을 거두었지만 블록버스터 시상 선략이 본격 개발된 시기는 뮤지컬 〈사운드 오브 뮤직〉(1965)이 압도적인 성공을 거둔 후였다. 8백만 달러의 제작비로 〈사운드 오브 뮤직〉이 거두어들인 수입이 7200만 달러에 달했다. 할리우드의 블록버스터들은 화려한 시네마스코프 규격과 최신 기술, 단순한 플롯, 과도한 감정과 격정에 사활을 걸었다. 영화를 그 어떤 것으로도 대체할 수 없는 독특한 체험으로 만들자는 목표였다. 또 상영 시간을 늘리고 관람료를 올려 이익을 최대화하며, 그것을 다시 후속 대형 영화 제작에 투자할 생각이었다. 하지만 계산은 맞아 떨어지지 않았다. 〈클레오파트라〉(1963), 〈닥터 두리틀〉(1967), 〈헬로 둘리!〉(1969), 〈도라! 도라! 도라!〉(1970) 등 낡은 패턴에 따라 제작된 대형 영화들은 관객을 끌어 모으지 못했다. 높은 제작비는 스튜디오들에게 엄청난 재정적 부담을 안겨주었다. 경제

영국의 연극배우이자 영화배우 렉스 해리슨은 코미디와 풍자극에서 기상천외하면서도 품위 있는 신사 역을 맡아 유명해졌다. 영국을 무대로 한 모험 뮤지컬 영화 〈닥터 두리틀〉(1967)의 첫 후보로 그가 선정된 것도 그런 이유에서였다.

적 위험 부담을 줄여줄 값싼 B급 영화들이 없는 상태에서 비용이 많이 드는 소수의 블록버스터에 집중한 것이 치명적인 결과를 낳았다. 성공을 떠받치는 기둥 하나가

부러지면서 구태의연한 성공 비결은 더 이상 먹
혀들지 않았다. 영화산업은 블록버스터 처방전을
포기했고 대형 투자를 피하면서 1970년대 초 다
른 수익 모델을 탐색했다.

자체 검열이 느슨해지다: 제작규범과 등급제

1966년 영화 프로덕션사들의 압력과 자유주의적
시대 분위기 속에서 영화산업의 자체 검열규정
(제작규범)은 느슨해졌다. 당시로서는 큰 스캔들
을 불러일으켰던 영화 〈누가 버지니아 울프를 두
려워하랴?〉(1966)는 제작규범의 종료를 알리는
조종이었다. 리처드 버튼과 엘리자베스 테일러가

연기한 노년의 학자 부부는 술이 취해 (초대받은 손님들을 당황스
럽게 만들면서) 그동안의 기만과 좌절로 인한 환멸을 여과 없이 드
러내며 심리적인 혈투를 벌인다. 당시의 상황으로서는 도발적이고
상스러운 언어와 제작규범의 모든 규정을 어긴 내용으로 인해 워너

〈밤의 열기 속으로〉(1967)에서
주연을 맡은 시드니 포이티어는
백인 배우들이 지배하던
할리우드 극장으로 흑인
배우들이 진출할 수 있는 길을
열어주었다.

스탠리 큐브릭의 갱스터 영화
〈킬링〉(1956)은 시간 구조와
장르 모티브를 능숙한 솜씨로
요리했다.

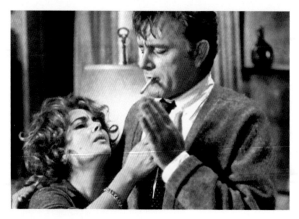

〈누가 버지니아 울프를 두려워하랴?〉는 에드워드 올비의 연극을 마이크 니콜스가 영화화한 작품으로 오스카상 5개 부문을 휩쓸었다. 흡사 소극장용 연극 작품을 상기시키는 이 결혼 드라마는 실제 부부였던 엘리자베스 테일러와 리처드 버튼의 열연이 빛을 발한 작품이었다. 영국 웨일스 출신의 리처드 버튼은 지적이고 부유한 분위기를 풍기지만 왠지 우울하고 자기 파괴적인 이미지로 유명했다.

브라더스의 잭 워너가 압력을 행사한 이후에야 미국영화협회(MPAA)의 상영허가가 떨어졌다.

하지만 영화는 예상치 못한 성공을 불러왔고 오스카상 13개 부문에 노미네이트되어 여우주연상과 여우조연상, 미술감독-무대장치상, 흑백촬영상, 의상디자인상 등 5개 부문에서 수상했다. 제작규범은 〈누가 버지니아 울프를 두려워하랴?〉로 그 효력을 완전히 상실했던 것이다.

1968년 MPPA는 다른 서구 국가들을 모델로 하여 제작규범 대신 연령에 따른 등급제를 실시했다. 그 사이 몇 번의 변화를 거쳐 G(누구나 볼 수 있는 영화), PG(어린이의 경우 부모의 동행을 권고하는 영화), R(17세 미만의 경우 부모의 동행이 요청되는 영화), NC-17(17세 미만 관람불가인 영화) 등급은 현재까지도 유지되고 있다. 하지만 이 등급들이 얼마나 신뢰할 수 없고 엄격하지 못한지는 80년대 초 스티븐 스필버그의 〈인디아나 존스-레이더스〉(1981)와 조 단테의 〈그렘린〉(1984) 같은 폭력성 짙은 영화들을 청소년 입장이 허용된 극장에서 상영한 데 대한 반응으로 1984년에 도입되었던 PG-13(13세 미만의 경우 부모의 동행을 경고하는 영화) 등급이 그 사이 다시 폐지되었다는 사실에서도 잘 알 수 있다.

영화 등급제는 영화 제작사들에게 제작규범 시대에 비해 훨씬 더 많은 여지를 선사했다. 특히 섹스와 폭력은 1960년대를 지나면서 성공적으로 할리우드 영화에 안착했다. 과거, 제작규범을 피해가기 위한 제작자들의 기발한 착상이 영화기법의 창의적 개발을 낳

앉다면 이제 많은 영화사들이 피상적 충격 효과의 연출에 열을 올렸다. 자체 규제의 완화는 새로운 영상과 효과를 낳았지만 영화사들은 획기적인 연출기법을 발전시킬 중요한 추동력 하나를 잃어버린 셈이었다.

뉴 할리우드

1970년대 들어 고전 할리우드의 특징인 스튜디오의 수직적 구조가 해체되자 경제적 구조조정의 단계가 시작되었다. 대부분의 스튜디오들이 다국적 기업에 흡수되었고 보다 효율적인 수평적 통합 구조의 일부가 되었다. 하지만 위험은 독립 제작사에게 전가시키면서도 배급을 통해 극장주들을 좌우하는 관행은 여전했다. 할리우드에서 가장 큰 결정권을 행사했던 대형 스튜디오들이 제작과 상영을 연결

공포영화 〈그렘린〉(1984)은 원래 더 "유혈이 낭자한" 영화였다. 하지만 조 단테와 워너 브라더스가 가족 영화로 구상한 작품이기에 노골적인 충격적 장면은 포기할 수밖에 없었다. 그럼에도 〈그렘린〉과 〈인디아나 존스-마궁의 사원〉(1984)은 스티븐 스필버그가 참가했기 때문에 후한 등급 판정을 받았다는 소문이 무성했다.

하는 중요한 고리인 배급 부서를 이용하여 변함없이 영화정책을 좌우했던 것이다. 하지만 영화의 예술적 수준을 스튜디오 사장의 감각에 따르던 고전 할리우드 시대와 달리 이제 최대한의 경제적 효과가 영화제작의 기준이 되었다. 한 번 성공한 컨셉은 끝없이 우려먹고 또 우려먹었다.

하지만 또 한 편으로 1960년 말에서 1970년 초까지의 짧은 기간은 독립 영화 프로덕션의 독창적 영화제작이 번성했던 시기였다. 뜻있는 연출가들의 예술영화와 기존 할리우드 형식의 패러디는 새 시대로 가는 길을 터 주었다. 영화 비평계가 열정적으로 환영했던 뉴 할리우드가 탄생했던 것이다. 하지만 뉴 할리우드란 개념은 다

양한 경향을 일컫는다. 첫째 유럽 영화의 영향을 받은 독창적 영화 제작을 말하며, 둘째 기존 할리우드의 전통을 뛰어난 솜씨로 계승 발전시킨 일련의 의식 있는 연출가들, 셋째 스티븐 스필버그와 조지 루커스를 필두로 이런 발전이 몰고온 1970년대 할리우드의 르네상스를 일컫는다.

기상천외한 코믹 록 오페레타 〈록키 호러 픽쳐 쇼〉(1975)는 할리우드로서는 천만다행으로 컬트영화로 부상했다. 이 요란한 뮤지컬은 영화사와 대중적 신화, 패러디를 뒤섞은 음란하고 천박한 수준의 시끌벅적한 연기를 펼쳤다.

영화의 하위문화와 유럽의 영향

유명인사, 특히 존 F. 케네디와 마틴 루터 킹의 암살, 베트남 전쟁 등으로 미국의 문화적 자의식이 흔들리던 시절, 대안적인 영화제작 방식이 개발되었다. 1960년대 말에서 1970년대 초 낡은 시스템의 마비된 구조에 대한 비판과 동시대 유럽 문화의 미학 및 비판적 태도의 선호, 50년이 넘은 미국 영화 전통을 배경으로 영화에 열광한 하위문화가 탄생했던 것이다. 이 시절엔 기존 자동차 극장 이외에도 대학 극장, 프로그램 극장 등 소품 영화를 전문적으로 상영하는 새로운 상영 장소가 인기를 누렸다. 이 극장들은 야간 상영을 고정 프로그램으로 만들었다. 20세기 폭스가 제작한 뮤지컬 공포 패러디

영화 〈록키 호러 픽쳐 쇼〉(짐 샤먼 연출, 1975)는 그런 야간 공연으로 유명해진 대표적인 작품이다. 이런 할리우드 혁신의 선구자 중 한 사람이 로저 코먼이었다. 1970년 코먼은 AIP와 결별하고 독립 배급사 뉴 월드 픽처스를 설립했고 할리우드의 영화에 다시 한 번 명성을 안겨준 젊은 인재들과 영화를 제작했다. 피터 보그다노비치, 제임스 카메론, 프란시스 포드 코폴라, 조 단테, 조나단 드미, 몬테 헬먼, 존 세일즈, 마틴 스코시즈 등의 연출가와 데니스 호퍼, 잭 니콜슨, 로버트 드니로, 실베스타 스탤론 등의 배우들이 1970년 이후 코먼의 후원으로 할리우드의 주요 인물이 된 사람들이다.

프란시스 포드 코폴라는 뉴 할리우드의 고전이라 할 〈대부〉 3부작(1972, 1974, 1990)과 〈지옥의 묵시록〉 (1979)을 연출했다.

　코먼은 저예산 영화로 얻은 수익의 일부를 잉마르 베리만의 〈외침과 속삭임〉(1972), 페데리코 펠리니의 〈아마코드〉(1974), 폴커 슐뢴도르프의 〈양철북〉(1979) 같은 유럽 예술영화의 배급권 구입에 투자하여 관심 있는 관객들과 젊은 영화 인재들에게 현대 유럽 영화를 소개했다. 코먼의 옛 직장 AIP 역시 할리우드와는 다른 영화 전통(특히 유럽의 영화 문화)을 작품과 함께 소개하는 데 힘을 기울였다. 공포영화의 아이콘 카를로프 보리스가 늙어가는 공포영화 스타 역을 맡았던 피터 보그다노비치의 〈타겟〉(1968)은 프랑스 누벨 바그의 영향력을 확실히 느낄 수 있었던 작품이었다. 이미 1960년대 초반부터 재능 있는 배우이자 즉흥적 스타일로 유명한 혁신적인 연출가 존 카사베츠가 실험영화를 통해 이 프랑스 '신 물결'을 뒤따른 바 있었다. 그의 연출 데뷔작 〈그림자들〉(1960)은 미국 독립 영화의 이정표가 되었다. 카사베츠는 〈더티 더즌〉(1967), 〈로즈마리의 아기〉(1968) 등에서 연기로 벌어들인 돈을 자신의 연출 작품(〈얼굴〉)에 투자했다. 아서 펜의 갱스터 발라드 〈우리에게 내일은 없다〉(1967) 역시 유럽의 영화미학을 활용하여 관객과 비평가들을 혼란에 빠뜨렸다. 에피소드처럼 흩어놓은 떠돌이 사기꾼 커플의 이야기, 시적으로 연출한 폭력적인 장면들, 특히 마지막 죽음

마틴 스코시즈는 할리우드의 미국 문화 해석에 가장 영향력을 많이 미치는 연출가로 폭력적인 연출 때문에 잦은 비판을 받았다.

로버트 드니로는 마틴 스코시즈만의 총아는 아니었다. 그는 매소드 액터(1930년대 러시아의 스타니슬라프스키가 개발한 연기법, 즉 스타니슬라프스키 시스템을 습득한 배우를 일컫는다. 그는 모스크바 예술극장에서 배우들은 자신의 모든 역량을 집중시켜 극중 캐릭터와 일치하는 모습을 보여주어야 한다는 독특한 연기법을 가르쳤다. 이 연기법의 요지는 극중 캐릭터를 제대로 연기하기 위해서는 미리 주문된 형식적인 연기가 아니라, 캐릭터에 대한 상세한 이해를 바탕으로 실제 캐릭터의 내면 요소까지 연기할 줄 알아야 한다는 것이다. 이후 스타니슬라프스키의 연기법은 현대 연기법의 교과서로 불릴 만큼 연극?영화에 많은 영향을 주었다. 메소드 배우 역시 여기서 유래한 용어로, 극중 캐릭터의 내면에 숨어 있는 감정까지 이끌어 낼 수 있는 경험이 풍부한 배우, 곧 연기력이 뛰어난 배우를 말한다―옮긴이)로서의 자질을 충분히 입증한 탁월한 배우였다. 러시아의 연기 지도 교사 스타니슬라프스키가 개발한 매소드 액팅(method acting)은 맡은 배역과 완벽하게 (신체적, 심리적으로) 동화되어 보다 높은 리얼리즘적 연기 수준에 도달하려는 시도이다.

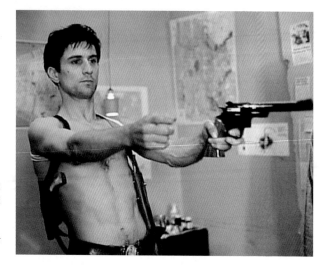

의 피날레는 그 후 수많은 모방 영화를 낳았다. 셈 페킨파 역시 〈와일드 번치〉(1969)에서 폭력 장면을 슬로 모션으로 장식하여 유명해졌다.

할리우드 시스템의 경제적, 예술적 위기는 오히려 잠시나마 연출가들과 배우들에게 기존 할리우드의 규격을 실험해볼 수 있는 기회를 제공했다. 앤 뱅크로프트와 더스틴 호프만 주연의 〈졸업〉(마이크 니콜스 연출, 1967), 피터 폰다와 데니스 호퍼 주연의 〈이지라이더〉(데니스 호퍼 연출, 1969), 폴 뉴먼과 로버트 레드포드 주연의 〈내일을 향해 쏴라〉(조지 로이 힐 연출, 1969), 도널드 서덜랜드와 엘리어트 굴드 주연의 〈야전병원(M*A*S*H)〉(로버트 알트만 연출, 1970), 스티브 맥퀸과 알리 맥그로 주연의 〈겟어웨이〉(셈 페킨파 연출, 1972), 제인 폰다 주연의 〈그들은 말을 쏘았다〉(시드니 폴락 연출, 1969) 등이 대표적 작품들이다. 소격효과, 와해, 무정부주의, 부조리의 영화, 이런 영화들은 사회 문화적 상황을 반영한 시대 감정을 전달했다. 이 시기의 가장 탁월한 영화를 꼽는다면 영국 연출가 스탠리 큐브릭의 〈2001 스페이스 오디세이〉(1968)를 들 수 있

을 것이다. MGM에서 제작한 이 작품은 공상과학 장르의 르네상스를 몰고 왔을 뿐 아니라 미켈란젤로 안토니오니, 페데리코 펠리니를 연상시키는 독특한 영화언어 스타일을 선보였다는 점에서 높이 평가할 수 있을 것이다. 롱 숏, 명상적 템포의 이야기 전개, 수수께끼 같은 상징들, 야유를 목적으로 삽입된 음악, 알레고리적 종말 등은 영화제작의 새로운 기준을 제시했다.

이런 새로운 타입의 할리우드 영화는 서사적 완결성, 기술적 완벽함, 명확한 스타일, 도덕적으로 흠 없는 줄거리 등의 기존 규격과 유희했다. 줄거리를 에피소드적으로 나열하거나 해피 엔딩이 없는 열린 결말로 끝을 맺어버리며, 논리적인 질서 원칙을 전혀 중시하지 않고, 줄거리보다는 캐릭터에 더 중점을 두었고, 주인공과의 동일시를 포기함으로써 기존 할리우드 스타일을 파괴했다. 이런 국제적 미학과 새로운 아이디어들이 영화산업을 위기에서 구원해줄 탈출구가 되리

샘 페킨파의 안티 서부극 〈어둠의 표적〉(1971)은 강간 장면 때문에 여러 나라에서 장기간 상영 금지조치를 당했다.

현대적 갱스터 영화 〈우리에게 내일은 없다〉(1967)는 영화사의 환상적인 커플, 페이 더너웨이와 워렌 비티가 빗발치는 총탄 세례를 받으며 생을 마감하는 것으로 끝을 맺는다. 비참한 죽음을 너무 사실적으로 묘사했기 때문에 많은 비난을 받았지만 더불어 수많은 모방작을 낳기도 했다.

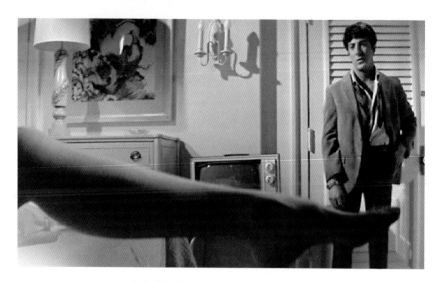

정열적인 사회 풍자극 〈졸업〉(1967)은 더스틴 호프만을 슈퍼스타로 만들었고, 사이먼 & 가펑클이 작곡한 '미시즈 로빈슨'을 전 세계인의 애창곡으로 만들었다.

〈죠스〉(1974)에서 스티븐 스필버그는 프랑스의 누벨바그에서 사용한 단순 몽타주를 통한 점프 컷 기법을 모방했다. 하지만 각 부분을 뚝뚝 잘라버리는 점프컷과 달리 세 개의 다른 장면을 빠른 속도로 연이어 몽타주함으로써 점프컷과 비슷하게 비약적인 효과를 만들어내었다.

라던 예상과 달리 성공은 미미했다. 관객들의 호응도가 높아 큰 수익을 거두어들인 혁신만이 주류로 편입되었다. 1970년대에는 한때 비주류로 활동했던 인재들이 주류 프로덕션에서 활동을 재개한 사례도 적지 않았다. 〈대부〉 3부작(1972, 1974, 1990)으로 이름을 날린 프란시스 포드 코폴라 감독이 대표적인 인물일 것이다. 어쨌든 단기간이었지만 예술적 완성도가 높았던 이들 대안 영화들은 유럽의 예술영화를 할리우드에 소개하여 기존 규격에 편입시킨 다리 역할을 톡톡히 해냈다는 점에서 그 의의가 적지 않다 할 것이다.

영화 악동들(The Movie Brats)

뉴 할리우드의 연출가들은 할리우드의 고전 영화와 동시대 영화 비평에서 많은 것을 배웠다. 영화학교에서 직접 교육을 받은 경우도 적지 않았다. 이들 소위 '영화 악동들' 중 몇몇은 1970년대 초 과거의 할리우드 전통을 상기하여 그 중심 원칙을 계승 발전시켰고, 그로 인해 국제적으로도 인정 받은 엄청난 상업적 성공을 거두기도 했다. 중심인물을 꼽아 본다면 프란시스 포드 코폴라, 스티븐 스필버그, 조지 루커스, 마틴 스코시즈, 브라이언 드 팔마, 존 밀리어스, 피터 보그다노비치, 윌리엄 프리드킨, 존 카펜터, 밥 라펠슨, 알란 파쿨라 등이다. 이들은 〈대부〉(프란시스 포드 코폴라 연출, 1972), 〈엑소시스트〉(윌리엄 프리드킨 연출, 1973), 〈슈가랜드 특급〉(스티븐 스필버그 연출, 1974)〉, 〈비열한 거리〉(마틴 스코시즈 연출,

말론 브란도는 까다롭지만 탁월한 배우였다. '메소드 액터' 브란도의 다면적 연기는 엄청난 감정의 폭과 누구도 흉내 낼 수 없는 그만의 표현력을 갖추었다.

1973) 등 일련의 스펙터클한 영화들로 할리우드를 위기에서 구원했고 상업영화에 새로운 자극을 주었다. 이런 방식으로 '영화 악동들'은 1970년대 중반 위기로 흔들린 할리우드의 르네상스를 이끌었다.

이들의 작품은 다수가 할리우드의 고전과 관계가 있었다. 고전

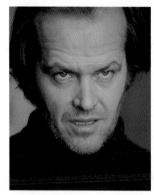

성격배우 잭 니콜슨의
트레이드마크 중 하나가
바로 악마의 시선이다.
〈샤이닝〉(1980)의 감독
스탠리 큐브릭은 그 눈빛을
실컷 우려먹었다.

영화들에 대한 은폐된 암시, 공공연한 인용, 리메이크, 헌정 등의 다양한 방식은 관객들은 물론 영화 전문가들을 열광시켰다. 영화학자 스튜어트 바이런은 1979년 뉴욕 매거진에 실린 논문 〈수색자: 뉴 할리우드의 컬트영화(The Searchers: Cult Movie of the New Hollywood)〉에서 컬트영화로 부상한 〈택시 드라이버〉(마틴 스코시즈 연출, 1976), 〈스타워즈-별들의 전쟁〉(조지 루커스 연출, 1977), 〈하드코어〉(폴 슈레이더 연출, 1979) 등이 존 포드의 클래식 서부영화 〈수색자〉(1956)를 공공연하게 차용하고 있다는 사실을 입증했다. 피터 보그다노비치의 영화 몇 편(〈마지막 영화관〉[1971], 〈페이퍼 문〉[1973])도 할리우드의 유명 연출가 하워드 혹스와 존 포드에게 바치는 헌정이었다. 이들 암시와 인용의 신

〈차이나타운〉(1974)의 복잡한
스토리, 시각적 구성, 부채와
근친상간 사건에 휘말린
아무것도 모르는 사립탐정 잭
기티스(잭 니콜슨 분)는 필름
누아르의 부활을 이끌었다.

영화들은 관객들에게서도 호응을 받았다. 로만 폴란스키가 연출한 〈차이나 타운〉(1974)은 이 원칙의 절정이었다. 폴란스키는 누아르 탐정 영화 〈말타의 매〉(1941), 〈명탐정 필립〉(1946)의 요소들을 차용하여 그것을 정교하게 배열함으로써 클래식 필름 누아르의 영화적 표현을 강화했다.

　　이런 각종 혁신 노력에도 불구하고 할리우드 스타일의 기본 원

사립탐정 필립 말로의 이야기 〈빅 슬립〉(1946)을 연출할 당시 하워드 혹스의 촬영팀은 원작의 논리에 확신이 없었다. 그래서 같은 제목의 하드보일드 소설 작가 레이먼드 챈들러에게 도움을 청했지만 이상하게도 그 역시 불명확한 부분을 해결해주지 못했다.

칙은 여전히 유효했다. 동시에 대형 스튜디오들이 언론 대기업으로 재편성되면서 할리우드 영화산업은 다시금 새 기틀을 다졌다. 위기는 썰물처럼 물러났고 과거의 시스템은 뉴 할리우드 덕분에 보다 효율적이고 보다 성공적인 모습으로 되돌아왔다. 영화학자 크리스틴 톰프슨은 자신의 책 《뉴할리우드의 스토리텔링(Storytelling in New Hollywood)》(1999)에서 뉴 할리우드의 성과를 전통적 프로덕션 관행의 강화라고 설명한 바 있다. 결과적으로 뉴 할리우드의 창의적 단계는 활력과 비판의 힘을 강탈당하고 말았다. 스튜디오와 관객이 영화제작에 미친 영향력은 변함없이 컸고, 상업적으로 성공한 '영화 악동들'은 할리우드 고전 스타일을 보다 높은 수준에서 부활시킴으로써 창의적 영화제작에 스스로 등을 돌렸다.

할리우드의 르네상스를 불러온 개척자: 스티븐 스필버그와 조지 루커스

스펙터클한 영화로 고전 할리우드 스타일의 부흥을 불러온 연출가는 스티븐 스필버그와 조지 루커스였다. 1970년 유니버설 픽처스의 제작자들이 스티븐 스필버그라는 인물에게 관심을 가지게 된 계기는 캘리포니아 주립대학에서 영화 공부를 하던 시절에 만든 실험

스티븐 스필버그

적 단편영화 〈앰블린〉이었다. 불과 22살의 젊은 나이로
스필버그는 유니버설과 계약서를 작성했고 TV 시리즈
〈콜롬보〉와 〈마커스 웰비 박사〉를 제작했다. 이 시기
TV 스릴러 〈대결〉(1971)이 탄생했고, 이 작품은 성공에
힘입어 훗날 극장에까지 진출했다. 스필버그의 첫 극장
영화는 추리 영화 〈슈가랜드 특급열차〉(1974)로, 대성
공을 거두어 성공 연출자라는 그의 명성에 터를 닦아주
었지만, 그를 미국의 대표적인 흥행감독으로 만들어준
영화는 뭐니뭐니해도 1974년 작 〈죠스〉였다. 이 작품은
평범하지만 호감 가는 성격의 한 남성이 어쩌다 생각하
기조차 싫은 상황에 휘말려들고, 그 사건으로 인해 의식의 급전을
맞게 된다는 스필버그 영화의 기본 구도를 이미 남김없이 보여준
영화였다. 스필버그의 주인공들은 신비스럽고 특이한 세력과 대면
하는 과정을 통해 자신의 한계를 넘어 성장한다.

 스필버그 영화의 특징은 보통 빠른 편집과 다채로운 스펙터클,
과도한 사운드트랙이다. 이처럼 특수효과와 스릴 및 서스펜스가 넘
치는 그의 영화들에 젊은 관객층은 열광했지만, 중년층을 겨냥한
그의 영화들(〈칼라 퍼플〉, 〈태양의 제국〉)은 앞의 영화들에 비해 상
대적으로 호응도가 그리 폭발적이지는 않았다. 오락영화 전문가라
는 비난은 나치 시절 수많은 유대인의 생명을 구했던 독일 사업가
이야기 〈쉰들러 리스트〉(1993)에 와서야 수그러들었다. 하지만 제2
차 대전 중 연합군의 노르망디 상륙 작전을 다룬 다른 역사물 〈라
이언 일병 구하기〉(1998) 역시 전쟁의 폭력성을 리얼하게 보여준
초반부의 연출은 인상적이었지만 너무 관습적인 결론으로 끝나고
말았다. 사망한 스탠리 큐브릭의 프로젝트를 물려받은 〈A.I.〉
(2001) 역시 인간 엄마의 사랑을 갈구하는 로봇 소년이라는 테마는
인상적이었지만 설득력이 떨어진다는 비판을 받았다.

조지 루커스

 스필버그 영화의 상표가 되어버린 상업화와 특이할 것 없는 스토리는 1980년대 할리우드의 제작 스타일에 막대한 영향을 미쳤다. 할리우드에 미친 그의 영향력은 1987년에 그가 수상한 아카데미 어빙 G. 탈버그상으로도 입증된 바 있다. 1994년 스필버그는 제작자 제프리 카첸버그, 데이비드 계펜과 힘을 합해 드림 웍스 SKG를 설립하여 극영화, 만화영화, TV 프로그램들을 제작했고, 지금까지도 오락에 중점을 둔 현실도피적 비전으로 유례없는 성공을 거두고 있다.

 조지 루커스 역시 스필버그처럼 영화학교를 다녔다. 그리고 카메라맨 해스켈 웩슬러(〈누가 버지니아 울프를 두려워하랴?〉)의 지원에 힘입어 서던 캘리포니아 대학 영화연구소에 들어갔다. 1969년에는 친구 프란시스 포드 코폴라와 함께 독립 영화 제작사 아메리칸 조트로프(American Zoetrope)를 설립했다. 루커스는 처음부터 공상과학 영화를 선호했다. 첫 영화 〈THX 1138〉(1971)은 후기의 공상과학 영화와 달리 탈인간화된 사회를 다룬 암울한 미래 비전이었다. 코믹 청년영화 〈청춘 낙서〉(1973)가 의외의 성공을 거둔 후 루커스는 필생의 역작 〈스타워즈〉에 매진한다. 현실감 나는 세

로이 슈나이더는 〈죠스〉(1974) 이전부터 이미 굽히지 않는 경찰의 이미지로 유명했던 배우였다. 〈죠스〉에서는 거대한 식인상어와 맞서 싸우는 작은 휴양지 아미티의 경찰서장 역을 맡았다.

트와 숨막히는 특수 효과를 배경으로 기괴한 생명체들이 벌이는 우주전쟁은, 단순한 아이디어를 최첨단 기술로 연출하고 엄청난 광고 비용을 들여 인지도를 높인 다음 각종 머천다이징 제품 및 캐릭터 제품을 판매하여 수익을 올리는 새로운 제작 및 판매 전략에 딱 맞는 테마였다. 개봉 직후부터 관객의 숫자는 기록을 갱신했고, 스필버그의 〈죠스〉를 거뜬히 뛰어넘은 막대한 수익을 올렸다. 〈스타워즈-별들의 전쟁〉(1977)은 모든 면에서 뉴 할리우드의 완벽한 첫 작품이었다. 1100만 달러의 제작비를 들여 5억 달러라는 유례없는 수익을 올린 〈스타워즈〉는 공상과학을 서부영화 및 전쟁영화, 동화의 장르적 요소와 뒤섞어 스펙터클한 혼성곡으로 만들었다. 이 영화는 최첨단 컴퓨터 기술을 도입했다는 측면에서도 가히 선구적이었기에 뉴 할리우드의 두 가지 경향 모두의 서막을 올린 기록적인 영화였다. 첫째, 〈스타워즈〉는 할리우드의 영화사와 거리낌 없는 유쾌한 유희를 즐겼고, 자아도취에 빠진 유미주의, 할리우드 포스트모던적 스타일의 전형이다. 둘째, 이 영화는 할리우드에서 디지털 기술이 승승장구할 수 있는 기반을 닦아주었다.

영상의 힘. 〈스타워즈〉 시리즈에 등장했던 얼굴과 환상적 존재들, 로봇과 우주선은 이제 팝 문화의 초상화에서 빼놓을 수 없는 존재들이 되어버렸다.

〈스타워즈〉로 시작된 공상과학 장르의 부활은 루커스의 영화 팀이 개발한 트릭 기술에 큰 성공을 안겨다주었다. 루커스는 〈스타워즈〉 아이디어를 〈스타워즈-제국의 역습〉(1980), 〈스타워즈-제다이의 귀환〉(1983), 〈스타워즈 에피소드 1-보이지 않는 위험〉(1999), 〈스타워즈 에피소드 2-클론의 습격〉(2002) 등 네 번에 걸친 속편으로 우려먹었다. 총 6편에 이르는 스타워즈 시리즈는 2005년

홀로코스트 드라마 〈쉰들러 리스트〉(1993)는 스티븐 스필버그에게서 스릴과 서스펜스는 넘치지만 깊이가 없는 오락영화의 거장이라는 이미지를 씻어주었고, 연극배우 출신의 리암 니슨에게 오스카 남우주연상에 노미네이트되는 영광을 안겨주었다.

까지 계획되어 있다. 이런 시리즈를 통해 루커스는 안 그래도 수익이 많이 나는 블록버스터 컨셉을 더 큰 수익 모델로 끌어올리는 데 성공했다. 〈스타워즈〉를 작업하는 동안 루커스는 스필버그 〈인디아나 존스〉 3부작의 총 제작자로도 활동했다.

　루커스는 특히 컴퓨터 기술에 관심이 많았다. 1978년에는 자체 제작사(루커스 영화 주식회사)를 설립했고, 그 안에서 특수효과 기업 인더스트리얼 라이크 & 매직(ILG)이 탄생했다. 3차원 애니메이션 제작사 픽사(Pixar) 역시 ILG에서 뻗어 나온 가지인 셈이다. 현실적인 느낌을 주는 컴퓨터 애니메이션의 제작 이외에도 루커스는 여가 산업(디즈니랜드, 컴퓨터 게임) 분야도 손을 댔고, 또 극장 음향시설의 새 규격(THX)을 개발하기도 했다. 루커스는 영화산업에서 가장 큰 성공을 거둔 인물 중 하나로 손꼽히고 있다.

새로운 관객층이 등장하다

야심찬 예술영화들이 일시적으로 성공을 거두면서 다시 강성해진 1970년대의 할리우드 극장에 새로운 모델을 제공하기는 했지만 AIP와 로저 코먼의 익스플로이테이션 영화(exploitation movie)들

〈쥬라기 공원〉(1993)은 1950년대의 저예산 몬스터 영화들처럼 사람 잡아먹는 상상의 동물에 대한 인간의 원초적 공포를 활용했다. 하지만 컴퓨터 신기술 덕분에 50년대 영화는 상상도 할 수 없을 수준의 현실적 영상을 제공했다.

의 전략은 기본 구조로 볼 때 훗날의 블록버스터에서 더욱 발전되었다. 내용 면에서는 평범한 오락영화였지만 기술 및 연출 면에서는 〈다이하드〉(1988)나 〈쥬라기 공원〉(1993)처럼 높은 수준의 충격효과와 스릴 및 서스펜스에 역점을 둔 작품들이었다. 1970년대 중반부터 성공을 거둔 대부분의 대형 영화는 이들 익스플로이테이션 영화의 모델에 따른 효과들을 재활용했다.

1970년대 초반 특별한 형식의 익스플로이테이션 영화들이 관객의 큰 호응을 얻었다. 다름 아닌 〈슈퍼플라이〉와 〈브라큐라〉(둘 다 1972년)처럼 흑인 관객을 겨냥한 흑인 주연의 영화들, 소위 블랙 익스플로이테이션 영화(Blaxploitation Film)였다. 이 새로운 형식의 익스플로이테이션 영화들은 1960년대 인기를 끌었던 〈밤의 열기 속으로〉(1967) 류의 사회 비판적 영화들과 달리 미국의 아프로아메리칸 문화를 그저 유색인종 관객들을 극장으로 유인하기 위한 포장으로 이용했을 뿐이었다. 흑인 주인공들이 영화의 중심에 자리하고 있고 줄거리는 그들의 생활 환경에서 벌어지는 사건들이다. 〈목화가 할렘에 이르다〉(1970)를 출발점으로 큰 인기를 끌었던 이들 영화는 폭력과 섹스에 집중한 줄거리, 대중적인 사운드트랙, 매력적인 배우를 내세워 큰 수익을 올렸다. 심지어 추리 액션물 〈샤프트〉(1971)는 오스카 음악상을 수상함으로써 유색인종의 영화가 할리우드의 주류로 편입되는 데 크게 기여했다. 블랙익스플로이테

이션의 물결은 또한 일련
의 아프로 아메리칸 여배
우들을 양산했다. 〈폭시
브라운〉(1974)은 여주인
공 팜 그리어를 블랙익스
플로이테이션의 섹스 심
벌로 만들었다. 할리우드
의 외부에서도 멜빈 반
피블스의 〈스위트 스위
트백〉(1971) 같은 정치색
짙은 유색인의 유색인을

액션 코미디 〈목화가 할렘에
이르다〉(1970)의 두 흑인 경찰
그레이브 디거 존스(고프리
케임브리지 분)와 코핀 에드
존슨(레이먼드 세인트 자크 분),
그리고 흑인 성직자
디키 오 맬리(캘빈 로카트 분)는
다른 블랙익스플로이테이션
영화들과 달리 수준 높은
연기를 선보였다.

위한 영화가 제작되었지만 그것들과 달리 할리우드의 상업적 흑인
영화들은 할리우드 스튜디오들을 경제적 위기에서 구해낼 만큼 큰
성공을 거두었다. 블랙익스플로이테이션 영화의 비법은 블록버스
터에게로만 계승된 건 아니다. 〈펄프 픽션〉(1994), 〈리썰 웨폰〉
(1987)처럼 흑인 주인공과 백인 주인공을 내세운 버디 영화(Buddy
Movies)가 그러하듯 그것은 지금까지도 약간의 보완 작업을 거쳐
성공을 보장하는 보증서로 활용되고 있다.

새뮤얼 L. 잭슨은 〈펄프
픽션〉(1994)에서 갱스터 쥴스
윈필드 역을 맡아 "악한(bad
guy)"의 뿌리로 되돌아왔지만,
그 압도적인 패러디는 앞선
작품들과 전혀 달랐다.

할리우드는 할리우드다

실험적인 뉴 할리우드의 간주곡이 끝나고 할리우드의 영화산업은 유니버설 픽처스가 제작한 스릴러 영화 〈죠스〉의 엄청난 성공에 힘입어 새로운 단계로 진입했다. 작은 휴양지 아미티를 배경으로 살인적인 백상어의 이야기를 다룬 이 영화는(1200만 달러의 제작비로) 전 세계적으로 4억 7060만 달러의 수익을 올렸다. 〈죠스〉는 스튜디오 시절의 대형 A급 영화들과 유사하게 정확한 계산을 통해 탄생한 블록버스터였다. 하지만 뉴 할리우드는 비싼 A급 영화가 실패할 경우 그 손실을 보상할 수 있을 자체 B급 영화를 제작하지 않고 있었다.

이런 이유에서 이제 할리우드는 영화를 처음부터 장난감, 옷, 뮤직 비디오, 레코드, 컴퓨터 게임, 유원지, TV 시리즈, 만화와 소설 등 각종 매체 형식을 활용하여 수익을 올릴 수 있는 오락의 수단으로 구상하게 되었다. 머천다이징 제품의 판매로 거두어들인 수익은 영화 수익 산정에서 빼놓을 수 없는 고정 메뉴가 되었다. 영화는 전체 제품 앙상블의 일부가 되었고, 다른 상품을 선전하는 광고매체로 이용되었다. 동시에 영향력 있는 신문과 잡지, TV에서 영화를 선전하는 거대한 광고 시스템이 가동되었다. 이런 시스템은 블록버스터 프로젝트에 보다 안정적인 기반을 제공했고 B급 영화의 부재로 인한 손실의 위험을 보상해주었다.

그런 마케팅 전법은 막대한 성공을 몰고 왔다. 재난 로맨스 영화 〈타이타닉〉(1997)은 6억 달러 이상의 수익을 올렸고, 공상과학 아동 영화 〈E.T.〉(1982)는 4억 3400만 달러의 수익을 올렸으며, 〈스타워즈 에피소드 1-보이지 않는 위험〉(1999)은 4억 3100만 달러, 코믹 환상물 〈스파이더맨〉(2002)은 4억 3백만 달러, 공룡 스펙터클 영화 〈쥬라기 공원〉은 3억 5600만 달러, 코미디 〈포레스트 검프〉(1994)는 3억 2900만 달러, 만화영화 〈라이온 킹〉(1994)은 3억

2700만 달러의 수익을 올렸다.

다국적 기업이 영화 프로덕션을 규제하면서 특이한 프로젝트는 설 땅을 잃었다. 한 번 성공한 영화의 제작 방식은 계속해서 우려먹었다. 영화의 정책은 예술적 질보다는 제품의 판매력에 중점을 두는 마케팅 전략에 좌우되었다. 연출가와 영화인들의 창의력은 신소재와 연출 기법의 개발보다는 효과를 극대화시키는 처방전에 투입되었다. 하지만 제아무리 블록버스터가 시장 전체를 지배한다 하더라도 틈새를 파고드는 다른 형식은 존재하는 법이다. 영화사가 토머스 샤츠는 1975년 이후 번성한 뉴 할리우드 영

화를 세 가지 유형으로 구분한다. 첫째 프렌차이징과 멀티미디어의 활용에 중점을 두고서 시장을 지배했던 대형 영화, 둘째 견인차 역할을 하는 스타를 고용하여 히트작이 될 잠재력을 안고 있는, 상대적으로 비용 집약적인 A급 영화, 셋째 특수 관객층을 겨냥하여 독립 제작사에서 제작한 저렴한 비용의 소형 영화.(T. Schatz: "The New Hollywood", Jim Collins u.a. (Hg.), *Film Theory Goes to the Movies*, London 1993, S. 35)

1990년대부터 〈스파이더 맨〉(2002)처럼 만화를 원본으로 삼은 영화들이 다시 대중적인 인기를 끌고 있다.

영화는 점차 사회적인 대형 사건이 되었고, 그에 따라 예술적 질의 비중은 줄어들었다. 〈배트맨〉(1989), 〈쥬라기 공원〉, 〈타이타닉〉 같은 영화들을 두고 호들갑을 떨었던 언론의 광고는 트릭 기술에 의존한 소박한 줄거리의 영화를 왕따를 당하지 않으려면 꼭 봐야 하는 문화적 자산으로 만들었다.

스티븐 스필버그는 할리우드의 프로덕션 전략을 이런 말로 요

약했다, "누군가 내게 25자 이내로 아이디어를 설명해줄 수 있다면 제법 괜찮은 영화가 탄생할 수 있을 것이다." 이런 대형 영화들의 성공은 미학적 차원에서 볼 때 줄거리와 맥락을 연출에 꼭 필요한 만큼으로 축소시키면서 동시에 긴장을 조장하는 시각적, 청각적 효과를 극대화함으로써 만들어진 것이었다. 고전적 연출 전략에 기초를 둔 〈죠스〉의 쇼크 연술법은 〈킹콩〉(1933)과 〈백경〉(1956)의 대를 이어 관객의 마음 깊은 곳에 자리한 공포를 일깨웠고 스튜디오 시절이 끝나면서 할리우드의 영화들이 잃어버렸던 감정을 되돌려주었다. 〈죠스〉는 공포 스릴러 장르의 정의를 다시 내린 동시에 다시금 극장을 놀라운 체험과 센세이션의 장소로 만들었다.

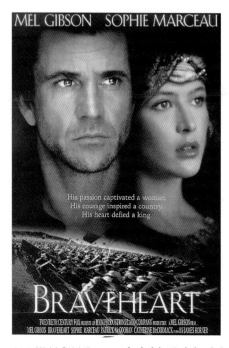

오스트레일리아 출신의 멜 깁슨은 〈매드 맥스〉 시리즈(1979, 1981, 1985)의 성공으로 할리우드에서 확고한 자리를 잡았다. 야심찬 역사물 〈브레이브 하트〉(1995)는 깁슨이 배우이자 연출가, 제작자로 참여한 영화였다.

따라서 할리우드는 스튜디오 시절의 익숙한 원칙들, 특히 장르영화에게로 다시 관심을 돌렸다. 다양한 장르들을 혼합하여 스펙터클하게 개작하거나 의도적으로 장르의 규칙을 넘나드는 출발점으로 이 장르영화를 이용했던 것이다. 성공한 영화를 프로덕션 하려면 훌륭한 원작, 스타 및 유명 연출가, 그리고 이 둘 중 하나와 결합될 수 있는 장르만 있으면 그만이었다. 나머지는 머리를 쥐어짜낸 머천다이징과 프렌차이징이 다 해결해주었다.

스튜디오들

블록버스터 컨셉의 성공적 복귀로 할리우드는 다시금 번성기를 구가했다. 1960년대와 70년대 구조조정의 단계를 거치고 난 후에도

할리우드 영화사의 패권은 근본적으로 변한 것이 거의 없었다. 제작 및 배급 조직을 성공적으로 물갈이한 이후 여가 산업과 캐릭터 산업의 대량 시장에서 비디오 및 유료 TV는 추가 매출시장으로 자리잡았다.

　할리우드가 영화사업으로 벌어들인 엄청난 수익은 외국 자본과 타 부문의 자본을 끌어들였다. 이들 신기업들은 전 세계적 기간시설을 갖추고 있었기에 영화 프로덕션의 안정화와 가격할인 기회를 제공했다. 더욱이 이제 힐리우드는 다국적 기업의 배급로와 판매 시장을 이용할 수 있게 되었다. 과거의 영화 황제들은 사라졌지만 미국은 물론 전 세계 영화시장은 여전히 다국적 기업에 합병된 영화 기업들의 독점물이었다. 오랫동안 할리우드 최고의 시절이었다고 노래했던 1930-40년대 스튜디오 시스템의 '황금기' 조차도 적어도 경제적인 관점에서는 기가 꺾일 수밖에 없는 수준이었다. 그 사이 캐논과 오리온 같은 소기업이나 독립 제작사들이 할리우드의 무대에 발을 들여놓았고 1990년대 이후 인도의 '발리우드' 처럼 할리우드 외부에서도 경쟁자들이 속속 등장했지만 대형 영화사들은 할리우드의 초기 시절처럼 다시 전 세계 시장을 장악했다.

　제작사와 배급사를 모두 구비한 7대 영화사가 시장을 석권했다. AOL 타임 워너(워너 브라더스), 비아콤(파라마운트), MGM/유나이티드 아티스츠, 디즈니, MCA(유니버설), 뉴 코퍼레이션 주식회사(20세기 폭스), 소니 픽처스 엔터테인먼트(컬럼비아)가 바로 이 7대 기업이다. 이들이 현재 미국에서 제작하는 영화는 전체 제작양의 30%에 불과하지만 거두어들이는 수익은 전체 영화의 90%를 차지하고 있다. 과거 프로덕션에 집중했던 스튜디오들이 멀티미디어 오락 산업의 프로덕션 현장으로 탈바꿈한 것이다.

　할리우드에 유일하게 남아 있는 영화사는 파라마운트이다. 1966년 파라마운트는 걸프 + 웨스턴 인더스트리스에 합병되었고

1989년 파라마운트 커뮤니케이션으로 이름을 바꾸었다. 그리고 1994년에는 미디어 기업 비아콤과 합병했다. 파라마운트 커뮤니케이션은 영화 및 TV 프로그램 제작 이외에도 성장 중인 비디오 시장에 투자했고, MCA/유니버설과 함께 미국 케이블 TV 네트워크와 미국 메이저 출판사 사이먼 앤 셔스터(Simon & Schuster)에 출자했다. 1970년 이후 파라마운트는 〈러브 스토리〉(1970), 엄청난 성공을 거두었던 〈대부〉 3부작, 스티븐 스필버그의 〈인디아나 존스〉 3부작(1981, 1983, 1988), 1979년부터 성공적으로 극장용 규격으로 방송된 TV 시리즈 〈우주선 엔터프라이즈호〉(2003년까지 10편의 극장판 영화가 나왔다), 웅장한 스펙터클 〈브레이브 하트〉(1995), 〈포레스트 검프〉(1994) 류의 독특한 코미디물, 해저 액션 스릴러 〈붉은 10월〉(1990) 등으로 영화시장에서 확고한 자리를 잡았다.

워너 커뮤니케이션은 거기서 한 걸음 더 나아갔다. 1969년 워너 브라더스 픽처스 주식회사는 워너 커뮤니케이션 주식회사의 자회사 워너 브로스 주식회사로 변신했다. 그 후 워너가 출판 그룹 타임 주식회사와 합병하면서 타임 워너 주식회사가 탄생했다. 1989년 당시 타임 워너 주식회사는 세계 최대 규모의 미디어 그룹이자 영화사업에 투자한 타 부문 자본의 선구적 모델로 세인의 관심을 모았다. 워너는 자체 케이블 채널과 잡지, 자체 TV 프로덕션으로 큰 수익을 올렸다. 워너 브라더스의 영화 제작부는 1990년대 몇 편의 영화를 성공시켰던 바, 대표적인 영화로 〈컬러 퍼플〉(1985), 대중적 코믹 환상 영화 〈배트맨〉(1989), 과거 디즈니 스튜디오의 애니메이션 작가였던 팀 버튼이 연출한 〈배트맨 리턴〉(1992), 1987년에서 1998년까지 4부를 선보였던 〈리썰 웨폰〉 시리즈 등을 꼽을 수 있겠다.

20세기 폭스는 1960년대와 70년대의 경제적 위기를 〈패튼 대전차 군단〉(1970), 〈야전병원〉(1970) 등의 히트작으로 상대적으로 무난하게 극복했다. 1970년대에는 재난 영화 〈타워링〉(1974)과, 당

시까지 유례없는 수익을 올렸던 〈스타워즈–별들의 전쟁〉(1977)으로 큰 성공을 거두었다. 하지만 1980년대 초에 이르러 경제적 위기에 빠져들고 말았고 결국 석유 재벌 마빈 데이비스가 1981년 20세기 폭스를 사들였다. 하지만 경제적 문제는 극복되지 못했다. 1985년 신문왕 루퍼트 머독이 미디어 대기업 뉴스 인코퍼레이티드가 스

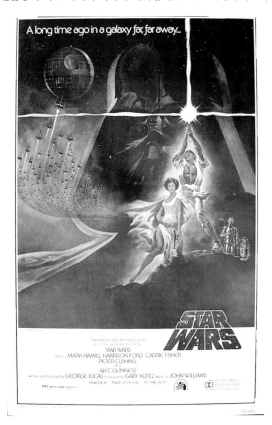

영화 포스터는 가장 많이 팔리는 머천다이징 제품이자 수집 목록으로 자리잡았다.

튜디오를 인수했고 20세기 폭스는 폭스 텔레비전 스튜디오스 주식회사로, 폭스 브로드캐스팅 컴퍼니는 새로운 폭스 주식회사로 만들었다. 그는 영화 프로덕션을 정비했을 뿐 아니라 폭스 주식회사를 거대한 규모의 미디어 왕국으로 변모시켰다. 이 사실은 투자 현황

에서도 여실히 드러난다. 1988년 엄청난 박스 오피스 히트작인 〈다이 하드〉의 제작비가 '불과' 2800만 달러였던 데 반해 폭스가 〈타이타닉〉에 투자한 제작비는 2억 달러라는 사상 초유의 액수였다. 머독이 인수한 이후 폭스 주식회사는 할리우드에서 가장 생산적인 영화 스튜디오 중 하나로 변신했다. 더불어 미국에서 가장 중요한 TV 프로그램 공급자로 자리잡았다. 폭스 채널 네트워크는 〈엘에이로(L.A. Law)〉(1906–)니 〈X-파일〉(1993–)같은 엄청난 히트작 TV 시리즈들을 제작했다.

MCA/유니버설은 영화제작부 유니버설 픽처스가 제작한 영화뿐 아니라 음반, 놀이공원, 캐릭터 사업으로도 성공가도를 달렸다. 유니버설이 1980년대와 90년대 제작한 영화로는 SF 서사시 〈여인의 음모〉(1985), 역사 드라마 〈쉰들러 리스트〉(1993)는 물론, 공상과학 동화 〈E.T.〉(1985)나 코미디 〈백 투더 퓨처〉(1985) 같은 독창적인 가족 영화들을 꼽을 수 있다. 1990년 MCA/유니버설은 일본의 전자기업 마츠시다에게 인수되었지만 1995년 다시 캐나다 주류회사 시그램에게 매각되었다. 미디어 기업 비방디 및 프랑스 유료 TV 방송사 카날 플뤼(Canal+)는 2000년 합병한 이후에는 이름이 비방디 유니버설로 바뀌었다.

1966년 창립자 월트 디즈니가 세상을 떠난 후 디즈니의 영화제작은 답보 상태에 머물렀다. 애너하임의 디즈니랜드 테마공원(캘리포니아)과 1971년 올랜도(플로리다)에 문을 연, 호텔과 휴양시설, 스포츠 시설 등의 여가 시설을 구비한 테마파크 디즈니월드만 수익을 올리고 있었다. 1983년 월트 디즈니 컴퍼니는 경영진을 물갈이했나. 그리고 디즈니의 배급사 부에나 비스타의 활약에 힘입어 대형 기업들과 어깨를 나란히 했다. 1980년대 디즈니는 월트 디즈니의 사위 론 밀러, 스튜디오 사장 제프리 카첸버그, 과거 파라마운트의 사장이었던 마이클 아이스너의 경영체제 하에서 자회사 터치스

톤(《스플래쉬》, 《귀여운 여인》)과 할리우드 픽처스(《아라크네의 비밀》, 《툼스톤》)를 설립했다. 디즈니의 만화영화들이 젊은 관객층을 타깃으로 삼았다면 이들 두 신생 기업은 성인 관객층에 다가갈 수 있는 길을 열었다. 그리하여 디즈니 컴퍼니는 다양한 프로그램으로 견실한 제작 전략을 구사했다. 한 편에서는 청소년 영화 《죽은 시인의 사회》(1988), 데이비드 린치의 《멀홀랜드 드라이브》(2001)가, 다른 한 편에서는 《귀여운 여인》(1990)과 공상과학 재난 영화 《아마겟돈》(1998)이 각기 다른 관객층에게 어필했다. 더불어 독립 제작사들이 디즈니의 배급사 부에나 비스타를 거쳐 대중에게 다가갔다. 대표적인 영화가 현대의 클래식으로 부상한 갱스터 영화이자 젊은 감독 쿠엔틴 타란티노를 하루아침에 유명 연출가로 만들어주었던 《펄프 픽션》(1994)이다. 1993년 디즈니 컴퍼니는 미라맥스를 사들여 독립 자회사로 만들었다. 디즈니 컴퍼니는 원래 하던 사업을 계속하여 《인어공주》(1989) 같은 대중적인 만화영화를 만들었고 《토이 스토리》(1995)로 3차원 컴퓨터 애니메이션 영화사업도 성공적으로 진입했다. 디즈니월드 프로젝트 역시도 계속 진행되었다. 1992년 파리 마른–라–발레(Marne-la-Vallée)에 들어선 유로디즈니 테마파크는 미국 문화 산업의 유럽 시장 장악이라는 문제를 두고 비판적 논쟁의 대상이 되기도 했다. 1996년 디즈니는 TV 사업에 뛰어들어 TV 네트워크 ABC와 함께 캐피탈 시티/ABC를 인수했고 유료 TV에 자체 TV 채널(디즈니 채널)을 개통했다.

 1968년 컬럼비아는 회사 이름을 컬럼비아 픽처스 코퍼레이션에서 컬럼비아 픽처스 인더스트리스로 바꾸고 컬럼비아 픽처스와

미적 규범이 과도한 경우 '키치'로 지칭된다. 이런 시각에서 본다면 《귀여운 여인》(1990)은 최고의 성공을 거둔 고상한 키치로, 키치 장르의 새로운 기준을 마련했다고 볼 수 있겠다.

스크린 젬스를 주력 부문으로 재정비했다. 컬럼비아는 60년대 후반부터 80년대 초반까지 〈이지 라이더〉(1969), 〈잃어버린 전주곡〉(1970), 〈마지막 영화관〉(1971), 〈새로운 탄생〉(1983) 등 수준 높은 영화들을 제작했다. 하지만 1970년대에 들어 경제적 어려움이 심해졌지만 경영진이 교체되면서 〈샴푸〉(1975), 〈미지와의 조우〉(1977) 같은 영화로 성공을 탈환하여 1980년대까지(〈투씨〉, 〈간디〉, 〈마지막 황제〉) 그 상태를 유지했다. 1982년 코카콜라가 컬럼비아를 인수했고, 같은 해 신생 영화 스튜디오 트리스타 픽처스를 설립했다. 이 회사는 1987년 컬럼비아와 합병하여 컬럼비아 픽처스 엔터테인먼트 주식회사가 되었다. 전문적인 시장 분석 전략과 수준 높은 광고에도 불구하고 코카콜라는 수익률 높은 영화를 제작하는 데 실패

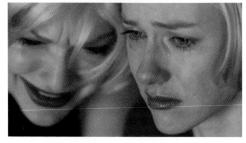

〈멀홀랜드 드라이브〉(2001)의 감독 데이비드 린치는 원래 할리우드의 전형적 연출가가 아니었다. 할리우드에 뿌리를 내리려는 그의 노력(〈사구〉[1984])은 예술적 시각에서는 실패했을지 몰라도 그만의 독특한 이야기들과 인물들, 높은 수준의 영상과 사운드는 수많은 모방자들을 낳았다.

했다. 1989년 일본의 소니 코퍼레이션이 컬럼비아를 인수하여 소니 픽처스 엔터테인먼트에 편입시켰다. 그리고 〈와호장룡〉(2000)이나 〈스파이더맨〉(2002) 같은 영화들로 성공을 거두었다.

대형 스튜디오들 중에서 다국적 미디어 기업에 인수되지 않은 곳은 MCM 한 곳뿐이었다. 하지만 한때 화려함을 자랑했던 스튜디오는 여러 차례 주인이 바뀌는 비운을 겪었다. 재력가 커크 커코리언(1970), 케이블 TV의 황제 테드 터너(1986), 이탈리아 갑부 잔카를로 파레티(파테 커뮤니케이션스, 이전에는 캐논 필름스, 1990), 프랑스 국립은행 크레디 리오네(1994)에게로 넘어갔던 MCM은 다시 커코리언의 손으로 돌아오면서 급속도로 대형 스튜디오의 위상을 잃어갔다. 1980년대 초 유나이티드 아티스츠가 인수하여 〈델마와 루이스〉(1991), 〈겟 쇼티〉(1995)와 같은 영화로 성공을 거두었음에도 MCM의 추락을 막을 수는 없었다.

미국 영화의 유럽 시장 점유율

	1980	1981	1982	1983	1984	1985	1986	1987	1988	1989	1990	1991	1992	1993	1994	1995
벨기에	47	48	43	52	56	68	72	62	64	69	74	80	78	79	79	79
덴마크	45	49	50	53	51	61	61	56	60	64	77	83	82	80	79	77
독일	52	53	55	60	66	59	63	58	64	70	75	76	83	79	77	75
프랑스	35	31	30	35	37	39	43	44	46	55	57	59	58	57	58	58
그리스	58	56	51	56	63	77	79	81	85	86	87	88	88	89	88	87
영국	80	80	81	82	83	80	80	89	77	79	78	80	79	77	76	75
아일랜드	88	87	86	84	83	83	81	80	79	75	87	92	91	90	89	88
이탈리아	34	33	32	42	46	47	50	46	56	66	75	69	70	71	73	74
룩셈부르크	60	60	62	62	64	65	65	65	65	68	78	84	82	83	84	85
네덜란드	49	46	51	59	60	72	74	63	76	77	86	93	91	90	89	88
포르투갈	46	56	44	47	48	51	64	67	72	78	81	85	81	80	81	82
스페인	44	46	48	50	52	54	56	58	64	73	72	69	69	67	66	64
유럽연합	46	45	44	50	52	54	58	58	62	69	72	72	73	71	71	71

출처: 통합 데이터베이스 (BIPE)

할리우드 스튜디오들이 다국적 기업의 손에 넘어가는 현실을 두고 할리우드를 투기 대상으로 삼는다는 비난도 없지 않지만, 외부 자본의 유입은 할리우드의 생존을 보장해주었을 뿐 아니라 수익 증대에도 크게 기여했다. 하지만 할리우드의 국제 시장 장악은 다른 나라 국내 영화산업의 위기를 몰고 왔고, 수많은 위기에도 변함없이 성장 가도를 달리고 있는 미국 영화산업에 대한 시기심을 불러일으켰다.

> 할리우드가 국제 영화 시장을 장악하고 있다는 것은 객관적인 수치로도 입증되고 있는 사실이다.

영화산업의 세계화

제작 구조를 혁신한 할리우드의 스튜디오들은 국제 시장으로 세력을 확장해 나갔다. 제1차 대전까지의 영화산업 초기나, 제2차 대전까지의 스튜디오 시절처럼 지금도 할리우드의 영화는 국제 시장에서 최대의 수익을 올리고 있다. 국제 시장은 할리우드의 성공에 없어서는 안 될 요인으로 자리잡았다. 1980년대 초 3/1에 해당하던 미국 영화 프로덕션의 수출 비율이 지속적으로 증가하여 50%를 넘어섰다. 1998년 스튜디오들이 미국 바깥에서 올린 수익(68억 2100만 달러)은 미국 국내 시장에서 거두어들인 수익(68억 7700만

영화사에서 여러 차례 사용된 타이타닉 호의 침몰 이야기는 1997년에도 다시 한 번 영화의 모티브가 되었다.

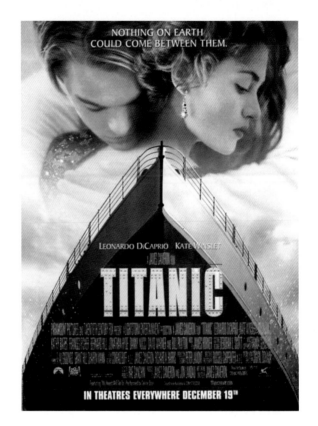

달러)과 거의 맞먹는 수준이었다. 같은 해 전 세계적으로 가장 인기가 높았던 39편의 영화가 할리우드에서 제작된 작품이었다. 2004년에는 할리우드의 수출액이 거의 140억 달러에 이를 것으로 예상되고 있다.

특히 미국 바깥에서 10억 달러를 벌어들인 〈타이타닉〉의 기록적 수익은 할리우드의 우위를 다시 한 번 입증했다. 이미 잘 알려진 스토리에, 영화로 세삭된 석노 이미 여러 자례(최초로 영화화된 건 실제 사고가 난 직후인 1912년이었다)였다는 사실을 감안한다면 더욱 놀라운 결과가 아닐 수 없다. 제임스 카메론이 연출한, 당시까지 할리우드에서 가장 제작비가 많이 들었던 이 영화는 다양한

관객층의 각기 다른 입맛을 충족시켜줌으로써 연령을 초월하여 많은 수의 관객들을 사로잡았다. 〈타이타닉〉은 다른 나라의 영화산업을 위협하고 있는 '빙산의 일각'에 불과하다. 할리우드가 외국시장을 얼마나 중요하게 생각하고 있는지는 미국 국내와 외국에서 거의 동시 개봉되고 있는 영화들을 보면 잘 알 수 있다. 할리우드의 TV 프로그램 역시 날로 외국으로 눈을 돌리고 있다. 할리우드의 세계 진출은 다국적 미디어 기업과의 연맹을 통해 앞으로도 계속될 전망이다.

대기업의 영화산업 진출이 할리우드 영화산업의 몰락을 야기했다고 생각하면 큰 오산이다. 오히려 그 반대다. 영화의 소재나 연출 스타일 면에서 영화제작의 노선은 여전히 캘리포니아 영화 스튜디오에 앉아 있는 결정권자들이 좌우하고 있다. 게다가 다국적 모기업들이 잘 닦아놓은 기간 시설 덕분에 할리우드는 기획 과정에서부터 미리 수출 지역의 특성을 고려하여 관객의 기호에 더 잘 맞는 작품을 제작할 수 있게 되었다. 그 결과 할리우드 영화는 더욱 국제화되었고, 이는 다시 외국 자본 유입을 촉진시켰다. 〈늑대와 춤을〉(1990), 〈터미네이터 2〉(1991), 〈원초적 본능〉(1992) 같은 영화는 물론, 〈레릭〉(1997), 〈하드 레인〉(1998), 〈패트리어트〉(2000) 같은 독립제작 영화 역시도 이런 외국 자본의 지원으로 제작된 영화들이었다.

1980년대 이후 할리우드의 스튜디오들은 외국의 대형 영화관을 구입하여 스튜디오 시절처럼 영화산업 전반을 장악하려 시도했다. 또한 미디어 기업들에게 인수된 할리우드의 영화 프로덕션들은 유례없는 규모의 미디어 산업으로 변모했다. 1950년부터 손을 대기 시작한 TV 사업은 1980년 이후 비디오 산업으로, 최근에서 인터넷 시장으로 이어지고 있다. 1999년 할리우드의 미디어 사업은 영화제작에 29%, 비디오 제작에 25%, TV 프로그램 제작에 46%를 투자하고 있다. 할리우드는 최신 기술을 활용하여 최대한 많은 수

할리우드 영화는 시대정신을 뒤쫓기도 했지만 시대보다 앞서 유행을 창조하기도 했다. 〈플래시 댄스〉(1983)는 1980년대 초 〈토요일 밤의 열기〉(1977)의 성공으로 다시 한번 불붙었던 일련의 댄스 영화들 중 한 편에 불과했다.

익을 올리는 데 이미 달인이었다. 그리고 신할리우드는 이런 전략을 성공적으로 계승, 발전시킬 능력을 갖추고 있었다.

집안에서 만나는 할리우드: 비디오, 케이블 TV, DVD

1980년대 각종 영상 매체의 개발은 할리우드가 과거의 영광을 되찾는 데 큰 도움을 주었다. 첫째 값싼 기술로 영상을 기록하는 비디오 레코더와 비디오테이프가 널리 보급되었고, 둘째 제작과 배급, 즉 스튜디오 운영과 극장 운영의 분리를 강요했던 규정이 완화되었다. 그 결과 스튜디오들이 다시금 극장 운영에 참가하여 자신의 작품을 널리 배급할 수 있게 되었고, 또 비디오 혁명은 영화 자원을 각 가정에서 2차로 활용할 수 있는 길을 열어주었다. 그와 함께 TV 영화에 대한 관심의 증대, 케이블 TV와 위성 TV의 도입 역시 할리우드 영화의 보급에 견인차 역할을 했다.

비디오

1975년 일본 전자회사 소니와 마츠시다는 세계 최초로 자기녹음 방식의 베타맥스와 비디오 홈 시스템(HVS)을 선보였다. 하지만 당시 영화산업은 이 신기술을 의혹의 눈길로 바라보았다. 심지어 할리우드 미국영화협회(MAPP) 회장 잭 발렌티는 비디오를 할리우드의 성공에 불법 편승하려는 기생충이라 불렀다. 나아가 MCA와 디즈니는 1976년 영화산업의 존립이 위태롭다는 이유로 비디오 레코더의 보급을 중단하라는 소송을 제기했다. 하지만 우려와 달리 관객 수가 감소하기는커녕 오히려 영화 판매량이 증가했다. 할리우드의 영화산업은 자사 영화의 비디오테이프를 제작하여 판매하는 부서를 신설했다. 언론은 비디오 영화에 TV 프로그램 못지 않은 관심

을 보였다. 1988년이 되자 미국 가정의 절대 다수가 비디오를 구비
했고, 비디오 대여 체인점에 비디오를 판매하는 사업이 엄청난 수
익을 안겨다주었다. 이제 철지난 영화가 재상영되기를 기다릴 필요
가 없어졌다. 언제 어디서나 모든 영화를 볼 수 있게 되었다. 대여
사업과 나란히 비디오 판매 사업도 호황을 맞이했다. 1983년 파라
마운트는 댄스 영화 〈플래시 댄스〉를 극장 상영 기간 중에 비디오
로 출시하여 큰 호응을 얻었다. 1986년에는 비디오 대여 및 판매
수익이 대형 스튜디오 수익의 절반을 차지했다. 80년대 말에는 영
화 한 편당 비디오 수익이 2~3백만 달러에 이르렀다. 영화가 극장
에서 성공을 거둘수록 비디오의 판매율도 높았다. 또 극장에서는
별 반응이 없었다가 나중에 비디오로 출시되어 인기를 누린 영화도
없지 않았다. 브라이언 드 팔마의 〈알 파치노의 스카페이스〉(1983)
가 대표적인 작품이다. 비디오 덕분에 할리우드 영화의 수요는 늘
어났고, 그렇다고 해서 극장 관객수가 줄어든 것도 아니었다. 비디
오는 제작의 손실 위험을 현격하게 줄여주었을 뿐 아니라 할리우드

한때 〈스타워즈〉가 컴퓨터
게임 시장을 활성화시켰다면
최근에는 거꾸로 컴퓨터 게임이
(만화영화와 더불어) 할리우드
영화의 원본이 되는 경우가
많다.

영화의 매출액을 엄청
나게 늘려주었다. 비
디오 사업과 함께 영화
를 모델로 제작된 컴퓨
터 비디오 게임(〈모탈
컴뱃〉, 〈툼 레이더〉)
역시 막대한 수익의 원
천이 되었다.

케이블 TV

미국의 케이블 TV는
1950년대 난시청 지

〈스타워즈〉(1977) 시절만 해도 일일이 사람의 손을 빌리던 특수효과는 이제 대부분 컴퓨터가 맡고 있다. 하지만 배우의 연기만은 컴퓨터가 대신할 수 없기 때문에 배우들이 소위 '블루스크린(bluescreen)' 앞에서 연기를 하면 그 장면을 나중에 컴퓨터 영상과 합성한다. 하지만 가상무대에서 연기하는 일이 쉽지만은 않다는 사실을 가끔씩 배우들의 연기에서 느낄 수가 있다.

역의 수신 상황 개선을 위해 탄생했다. 1960년대는 대도시에도 케이블이 깔리더니 1970년대부터는 유료 TV(Pay-TV) 같은 특별 프로그램으로 확장되었다. 타임 워너의 케이블 채널 HBO(Home Box Office)는 TV 시장의 새로운 장을 열었다. 매달 10달러씩만 내면 관객은 광고나 삭제 없이 지금 상영 중인 할리우드 영화를 집에서 관람할 수가 있었다. HBO는 시청자에게 시청료를 요구한 최초의 TV 채널이었다. HBO는 또 극장에서는 볼 수 없는 옛날 영화의 상영장이었다. TV 황제 테드 터너(특히 케이블 뉴스 네트워크/CNN) 역시 그가 사들인 MGM의 영화 문서실에서 낡은 영화들을 꺼내 그의 케이블 채널 TNT(터너 네트워크 텔레비전)와 슈퍼스테이션에 제공함으로써 HBO의 성공을 따라잡고자 애썼다.

디지털 혁명

1950년대 격감하는 관객수로 제작비 절감에 나선 할리우드 스튜디오에서 제일 처음 희생타가 된 건 돈이 많이 들고, 기술 발전으로 날이 갈수록 불필요해지던 특수효과 부서였다. 효과에 필요한 시설들은 방치되어 녹이 쓸고 말았다. 할리우드에서 특수효과는 거의 찾는 이가 없어졌다. 1970년대 조지 루커스가 공상과학 영화 〈스타워즈〉를 구상하던 시절 할리우드엔 아직 그가 생각한 수준의 특수효과를 제공할 만한 노하우나 기술이 부족했다. 그래서 원하는 특수효과를 위해 루커스는 중고 기계상과 옛날 스튜디오 창고를 뒤져 카메라와 광학 프린터(영상 수정 기술을 이용하여 임의의 영상들을

서로 결합시키고 한 영상에 빛을 비추어 '인쇄' 할 수 있는 영사기-카메라-시스템), 비스타비전 와이드스크린 기술을 갖춘 인화기 등 필요한 장비를 구입했다. 루커스의 팀은 이 장비들을 전기 조절 장치를 이용하여 현대화했고 전자기술의 최신 수준으로 끌어올렸다. 컴퓨터를 이용하여 제작한 최초의 영상은 〈스타워즈〉(1977)에서 선을 보였다. 특수효과는 조지 루커스가 〈스타워즈〉를 위해 자체 설립한 인더스트리얼 라이트 & 매직사(ILM)에서 맡았고, 이 회사는 지금도 특수효과 제작에서 선도적 위치를 점하고 있다.

전자 촬영 기술의 선구자는 〈스타워즈〉의 특수효과로 오스카상을 수상한 ILM의 존 딕스트라였다. 1977년 당시만 해도 아직 컴퓨터 용량이 충분하지 않았기 때문에 딕스트라는 블루스크린을 배경으로 카메라와 우주선 모델의 움직임을 조종할 수 있는 전자 조종 장치(모션 컨트롤)를 개발했다. 발명가의 이름을 딴 딕스트라 플렉스 시스템 덕분에 극도로 사실적인 영상이 만들어졌고 극적 효과도 무한히 높아졌다. 이 기법의 또 다른 장점은 전체 시퀀스를 무한히 반복할 수 있기 때문에 모델과 영상 배경, 배우의 합성이 아주 단순해지고 따라서 제작비가 절감된다는 점이었다.

컴퓨터 제작 영화의 큰 문제점은 창의적 과정이 기술적 전제조

지금 보면 어색하기 짝이 없지만 공상과학 영화 〈트론〉 (1982)은 막 시작된 컴퓨터 기술에 대한 당시의 열광과 기대를 느낄 수 있다.

건에 종속된다는 데 있었다. 특히 영화적 아이디어를 컴퓨터 전문가의 프로그램 코드로 번역해야 한다는 점이 힘든 과정이었다. 이런 딜레마를 해결한 것이 바로 직감적으로 이용할 수 있는 그래픽 유저 인터페이스였다. 동시에 스캐너의 속도가 빨라졌고 완전히 새로운 영상처리 소프트웨어가 등장함으로써 인간이 상상할 수 있는 모든 디지털 영상의 조작이 가능해졌다. 하지만 완벽하게 컴퓨터로 영화 시퀀스를 제작할 수 있게 된 건 컴퓨터의 용량이 충분해지면서부터였다. 거의 완전히 컴퓨터로 제작한 최초의 극영화는 〈트론〉(1982)으로, 디지털로 만든 영상에 배우의 신체를 합성했다. 하지만 당시만 해도 아직 컴퓨터 기술은 실사 영화 느낌의 이미지를 생산할 수준은 아니었다.

디지털 기술을 이용하여 충격적인 효과를 내려는 노력은 그 뒤로도 계속되었다. 〈스타 트랙 II −칸의 역습〉(1982)의 애니메이션 행성, 〈스타파이트〉(1984)의 우주 전쟁 장면, 완벽하게 컴퓨터로 제작한 〈피라미드의 공포〉(1987)의 기사들이 그런 결과물이다. 모핑 효과(Morphing Effect), 다시 말해 컴퓨터를 이용하여 인물과 대상의 형태를 변화시키는 효과는 1988년 〈월로우〉에서 처음으로 선을 보였다. 각 장면을 컴퓨터 프로그램을 이용하여 물 흐르는 듯 서로 오버랩되도록 하여 놀라운 변신 효과를 만들어내는 것이다. 컴퓨터 애니메이션으로 만든 물의 형상을 볼 수 있었던 〈어비스〉(1989), 두 배우 메릴 스트립과 골디 혼의 몸이 기괴한 모양으로 일그러졌던 〈죽어야 사는 여자〉(1992), 인간과 유사한 사이버 생명체가 쇠창살도 문제없이 뚫고 지나가고 땅바닥과 녹아 일체가 되어버리던 〈터미네이터 2〉(1991) 등은 디지털 기술의 가능성을 확실하게 입증해 보였다. 하지만 뭐니뭐니해도 실재 같은 공룡 애니메이션으로 디지털 기술의 문을 활짝 열었던 영화는 스티븐 스필버그가 1993년 만든 〈쥬라기 공원〉이었다. 그로부터 불과 1년 후 〈포레스트 검프〉

(1994)는 주인공 톰 행크스가 마치 역사적 사건의 현장이 있는 듯 현실감 있게 합성해낸 디지털 합성 기술로 관객들을 사로잡았다. 이 장면은 시대의 기록을 임의로 조작할 수 있는 디지털 기술의 한계가 과연 어디까지인지 처음으로 의문을 제기했다. 〈쥬라기 공원〉의 속편 〈쥬라기 공원2: 잃어버린 세계〉(1997), 〈쥬라기 공원

〈맨 인 블랙〉(1997)에서 불법 이민 외계인을 추적하는 검은 옷의 특수 형사들.

3〉(2001)은 한층 뛰어난 디지털 기술이 선을 보였다. 히트작 〈맨 인 블랙〉(1997)과 암울한 미래 풍자극 〈스타쉽 트루퍼스〉(1997)는 현실감 넘치는 디지털 애니메이션 특수효과를 사용했다. 1997년 제임스 카메론의 특수효과 기업 디지털 도메인은 〈타이타닉〉의 항해 장면과 타이타닉 호의 침몰 장면으로 세인의 관심을 받았다. 특히 재난 영화들에 디지털 기술을 많이 사용하고 있다. 〈딥 임팩트〉와 〈아마겟돈〉, 괴물 영화 〈고질라〉(모두 1998년) 등은 스토리는 빈약하지만 인상적인 영상으로 눈길을 끌던 영화들이다. 하지만 이들은 또 할리우드 디지털 혁명의 중간 결산으로 볼 수 있는 작품들이다. 20세기 말까지 디지털 기술은 기존의 영화 트릭을 최상의 수준으로 끌어올리고 시청각적 효과를 높이기 위한 목적으로만 사용되었기

에 스토리가 실종될 위험에 처해 있었다. 디지털 기술은 효과의 직접성에만 집중하는 시청각적 매력의 대형 영화를 장려했고, 현실감 있는 캐릭터와 주도면밀한 스토리는 등한시해도 된다고 믿었다. 이는 특히 디지털 특수 기술의 선구자 조지 루커스의 ILM에게 해당되는 진단이다. 1999년 개봉한 〈스타워즈 에피소드 1─보이지 않는 위험〉은 2,000회가 넘는 특수효과 촬영으로 신기록을 갱신했고 엄

완벽하게 디지털 기술로만 제작한 영화 〈파이널 판타지〉(2001)는 배우들도 컴퓨터로 합성한 인물들이다. 엉성한 스토리라인만 빼면 인물들의 동작이나 영상이 실사 영화의 수준에 버금간다는 찬사를 받았다.

청난 마케팅 덕분에 전 세계적으로 흥행을 거두었지만 엉성한 시나리오와 너무 단순한 플롯은 영화의 감동을 반감시켰다.

　　놀라운 디지털 효과는 물론이고 디지털 기술이 안고 올 위험을 고민함으로써 일련의 영화 철학적 토론을 촉발시켰던 코믹 공상과학 누아르 히트작 〈매트릭스〉(1999)에 와서 비로소 디지털 특수효과 기술의 수준이 한 단계 뛰어올랐다는 평가를 받았다. 그러니 워너 브라더스가 2003년 즉각적으로 두 편의 속편 〈매트릭스 2: 리로디드〉와 〈매트릭스 3: 레볼루션〉을 연속 제작한 것도 놀라운 일은 아니다. 〈반지의 제왕〉 3부작(2001, 2002, 2003), 〈마이너리티 리포트〉(2002), 〈스파이더맨〉(2002)으로 디지털 기술은 최종적으로 할리우드 영화 프로덕션의 표준 규격으로 자리잡게 된다. 할리우드 TV 프로덕션 역시 디지털 기술의 도입에 성공했다. 〈딥 스페이스

9〉(1993-99)〉, 〈우주선 엔터프라이즈 호〉(1987-94), 〈바빌론 5〉(1994-98)〉, 〈스타 트렉: 보이저〉(1995-2001)는 수준 높은 특수효과로 눈길을 끌었다. 같은 이름의 컴퓨터 게임에 따라 구상된 〈파이널 판타지〉(2001)처럼 극영화의 가상세계를 오로지 컴퓨터 안에서만 탄생시켜 보려던 시도는 큰 반향을 불러일으키지 못했다. 그럼에도 세팅에서 카메라 움직임을 거쳐 배우에 이르기까지 모든 것을 컴퓨터로 만들어낸 이 최초의 극영화는 향후 리얼리즘적 서사영화에서 사용될 디지털 기술의 방향을 제시했다.

하지만 애니메이션 영화에선 사정이 다르다. 완벽하게 컴퓨터로 제작한 최초의 애니메이션 영화가 이미 1995년에 세상에 선을 보인 형편이니 말이다. 특수효과 기업 픽사가 만든 〈토이 스토리〉가 바로 그것이다. 픽사는 조지 루커스가 1980년대 중반 컴퓨터로 만든 애니메이션보다는 디지털 기술에 더 역점을 두면서 해고했던 컴퓨터 그래픽 화가들이 모여 일하고 있는 기업이다. 디지털 영화의 선구자 자신이 신 디지털 기술의 성공을 신뢰하지 못했던 셈이었다. 애니메이션 영화 부문에서 컴퓨터 기술은 최고의 성과를 올리고 있고 〈벅스 라이프〉(1998), 오스카상을 수상한 〈슈렉〉(2001), 〈몬스터 주식회사〉(2001), 〈니모를 찾아서〉(2003) 같은 영화로 애니메이션 장르의 부활에 큰 기여를 했다.

또 디지털 기술은 이미 각 가정에까지 진출했다. 특히 DVD(Disital Versatile Disk)와 디지털 영화 규격은 아날로그 VHS 비디오 시스템의 자리를 강탈하고 있다. 할리우드는 나라마다 코드를 다르게 하여 DVD 타이틀과 DVD 플레이어의 지역코드가 다르면 재생이 되지 않도록 만든 지역코드(Regional code)를 통해 디지털 미디어 기술마저 장악하려 노력했다. 그럼에도 할리우드의 미디어 제품들은 디지털화된 제작, 배급, 상영 기술 덕분에 예전보다 더 세계 곳곳으로 진출하게 될 것이다.

〈원초적 본능〉(1992)의 취조 장면에서 샤론 스톤이 다리를 꼬던 순간 흥분한 건 취조하던 경찰관들만이 아니었다. 이 시퀀스의 뻔뻔스러움이 몰고온 터부의 붕괴는 비평가들에게도 적지 않은 즐거움을 선사하였다.

미적 발전: 할리우드의 새로운 영상들

제작규범이 종료되면서 예전에는 교묘한 연출을 통해 은폐시켜야만 했던 영상과 테마를 영화로 만들 수 있게 되었다. 도를 넘어선 잔인한 폭력과 노골적인 성행위가 스크린을 정복했고 관객에게 충격을 주었다. 〈택시 드라이버〉에서 〈라이언 일병 구하기〉(1998)에 이르기까지 피로 뒤범벅된 스펙터클과 〈나인하프 위크〉(1986)에서 〈원초적 본능〉(1992)에 이르기까지 에로틱 영화들의 충격효과 논리는 점점 더 대담한 노출을 자극했다. 하지만 다른 한 편에선 자신들의 매체, 자신들의 장르와 스타, 스토리의 한계를 자의식을 가지고 독창적으로 고민하는 연출가들과 영화인들이 있었다. 할리우드 영화의 진정한 혁신을 이끈 장본인은 블록버스터가 아니라 이들 독립 프로덕션이었다. 할리우드의 경제 수익 모델은 대부분 이미 1950년대부터 보다 탄력적인 영화제작을 위해 노력한 독립 제작사 및 제작자들과의 협력에 그 기반을 두고 있었다. 비록 대형 스튜디오에게 종속된 입장이었지만 이들은 늘 독창적인 아이디어와 용감한 도전으로 할리우드를 개혁했고, 이들의 아이디어는 훗날 주류 영화와 블록버스터에 적극 활용되었다.

물론 스튜디오 시절에 비할 때 기인이라 부를 만한 스튜디오 사장들과 고집 센 제작자들의 권력은 거의 사라지고 말았다. 프로덕션사 미라맥스(〈굿 윌 헌팅〉, 〈디 아더스〉)의 창립자인 밥 와인스타인과 하비 와인스타인 형제, 액션 스펙터클로 유명해진 제작자 제리 브룩하이머(〈탑건〉, 〈블랙 호크 다운〉) 같은 영향력 있는 인물

들이 예나 지금이나 할리우드 영화정책에 막강한 영향력을 행사하고 있기는 하지만 스튜디오들이 다국적 기업에 편입되고 스튜디오의 경영이 현대화되면서 그들의 입지는 현저하게 약화되었다. 스필버그와 루커스의 성공은 연출가를 다시금 할리우드의 숨은 스타로 승격시켜 주었다. 연출가가 할리우드 황금기의 스튜디오 사장과 제작자의 역할을 물려받게 된 것이다.할리우드의 성공은 상당 부분 이들 연출가들의 창의적 잠재력에 바탕을 두고 있다. 지금까지도 영화를 만들고 있는 마틴 스코시즈, 프란시스 포드 코폴라, 로버트 알트만의 대를 이어 올리버 스톤, 제임스 카메론, 조엘 코엔 및 에단 코엔 형제, 쿠엔틴 타란티노, 데이비드 핀처, 스티븐 소더버그 등은 얼른 보기에는 뉴 할리우드 1세대의 예술영화와는 거의 공통점이 없어 보여도 할리우드에서 창조적인 영화제작을 할 수 있다는 믿음을 간직한 연출가들이다. 이들이야말로 예술성과 상업성을 겸비한 일련의 영화들을 만들어낸 장본인인 것이다.

과도기의 연출가들

올리버 스톤

1946년에 태어난 올리버 스톤은 내놓는 작품마다 센세이션을 불러일으켰던 할리우드 연출가 그룹의 일원이다. 공산주의를 혐오하던 애국자는 베트남 전쟁에 참전하여 전쟁의 참혹한 현실을 몸소 겪은 후 분노한 무정부주의자로 변모했다. 그리고 옷에는 훈장을 주렁주렁 달았지만 마음엔 환멸을 가득 품고 군대를 떠났다. 뉴욕 대학 영화학교에서 영화를 공부한 후에는 스승 마틴 스코시즈의 가르침을 받들어 아주 독자적면서도 압도적 영상의 스타일을 개발했다. 스톤의 영화는 외부 환경으로 인해 어쩔 수 없는 자제력의 상실, 심리적, 물리적 폭력을 다루고 있다. 영화의 중심에는 거짓이 만연하는 부패한 사회, 정치, 경제적 현실에 부딪쳐 좌절하고 마는 고독한 이

방인들이 자리 잡고 있다. 스톤은 또 브라이언 드 팔마(〈알 파치노의 스카페이스〉), 마이클 치미노(〈이어 오브 드래곤〉), 할 애시비(〈죽음의 백색 테러단〉) 등의 작품에서 시나리오작가로도 활동했다.

초기엔 폭력적 장면이 적지 않은 그의 비판적 영화에 투자하겠다고 선뜻 나서는 사람들이 없지만 1986년 〈살바도르〉는 그에게 첫 성공을 안겨다 주었다. 상당 부분을 다큐멘터리의 느낌을 주는 핸드 카메라로 촬영했던 〈살바도르〉는 종군기자 리처드 보일과 미국의 중미 간섭 정책을 비판적으로 다루어 격렬한 논란을 불러일으켰다. 미국의 정책은 스톤의 거의 모든 영화가 다루고 있는 소재이다. 베

자신이 비판하고 있다고 우기는 바로 그 대상을 선전했다. 〈내추럴 본 킬러〉(1984)는 과도한 폭력의 시청각적 불꽃놀이였다.

트남 삼부작 〈플래툰〉(1986), 〈7월 4일생〉(1989), 〈하늘과 땅〉(1993)에서 출발하여 존 F. 케네디의 암살을 다룬 수사 스릴러물 〈JFK〉(1991), 리처드 닉슨이 정치적 부패에 휘말려든 과정을 다룬 〈닉슨〉(1995)까지, 뉴욕의 증권 문화를 고찰한 〈월스트리트〉(1987)에서 미디어 비판적인 폭력적 오페레타 〈내추럴 본 킬러〉(1994)까지 스톤은 거듭 미국의 실제 스캔들을 다루었다.

〈플래툰〉은 배트남의 참상을 개인적인 시각에서 접근하려 한 최초의 시도였다. 프란시스 포드 코폴라의 음울한 베트남 전쟁 영화 〈지옥의 묵시록〉(1979)과 달리 스톤의 영화는 기독교적 상징이

넘쳐나는, 베트남 전쟁과 미군의 군사 활동을 표면적인 역사적 배경으로만 활용한 반전 스펙터클이 되고 말았다. 그럼에도 〈플래툰〉은 오스카상 4개 부문(작품상, 감독상, 편집상, 음향상)을 휩쓸었고 스톤의 계몽적 폭로 영화의 출발점이 되었다.

1994년 스톤은 〈내추럴 본 킬러〉로 자신의 직업에 반기를 든 봉화에 불을 지폈다. 쿠엔틴 타란티노의 시나리오 원본에 기초를 둔 이 영화는 연쇄살인범 커플 미키와 맬러리 녹스의 살인행각이 선정적 보도에만 열을 올리는 언론에게 책임이 있다고 주장한다. 하지만 언론과 폭력의 인과 관계를 알리는 데 열중하는 듯 보이는 영화는 그 스스로가 숨막히는 속도로 편집된 비디오 규격과 16밀리, 35밀리 필름으로 구성된 끝날 것 같지 않은 피의 물결 속에서 자신이 비판하고자 한 것의 영상 전략을 사용했다. 〈내추럴 본 킬러〉가 사용한 샘플링 스타일은 스톤의 로드

무비 스릴러 〈유턴〉(1997)과 스포츠 드라마 〈애니 기븐 선데이〉(1999)에 와서 훨씬 느긋하고 훨씬 유쾌한 방식으로 계승되었다.

존 카펜터는 저예산 영화들을 많이 촬영했고 그 중에는 컬트영화로 승격한 작품들도 있다. 〈뉴욕 탈출〉(1981)은 공수단 출신의 전쟁 영웅 스네이크 플리스켄 역의 커트 러셀을 1980년대의 스타로 만들어주었다.

제임스 카메론

현대의 할리우드를 주름잡는 또 한 사람의 연출가, 1997년 할리우드 역사상 최대의 수익을 올린 〈타이타닉〉의 연출가. 1954년에 태어난 제임스 카메론의 이력은 올리버 스톤과는 전혀 달랐다. 카메론은 로저 코먼의 제작사 뉴 월드 픽처스에서 제작한 저예산 공상과학 영화 〈우주의 7인〉(지미 T. 무라카미 연출, 1980)의 미술감독

아놀드 슈워제네거의 근육맨
이미지는 음울한 공상과학 영화
〈터미네이터〉(1984)에서도
계속되었다. 영화가 진행되면서
그의 신체는 점점 파괴되어 결국
남은 금속 골격마저 프레스기에
깔려 압착되고 만다.

으로 활동하면서 영화계 이력을 시작했다. 존 카펜터의 컬트영화 〈뉴욕 탈출〉(1981)에 협력한 후 카메론은 공포영화 〈식인어 피라나 2〉(1981)로 데뷔했지만 이 영화는 관객으로부터도 평단으로부터도 좋은 평가를 받지 못했다. 하지만 다음 영화 〈터미네이터〉(1984)는 큰 성공을 거두었고 현대 공상과학 장르의 고전이 되었다. 〈터미네이터〉는 아놀드 슈워제네거가 연기한 인간 기계가 사이보그(인공 두뇌 생명체)의 위협으로부터 한 사내아이와 그 어머니를 구해내는 줄거리이다. 스릴과 서스펜스, 특수효과로 무장한 〈터미네이터〉의 성공에 힘입어 카메론은 1991년 속편 〈터미네이터 2〉를 제작했고, 1편의 줄거리를 뒤집어 "나쁜" 사이보그 킬러를 "착한" 사이보그로 만들었다. 조지 루커스의 ILM에서 제작한 이 영화의 컴퓨터 특수효과는 신 디지털 기술을 할리우드 주류 영화와 접목하여 성공한 모범 케이스로 꼽힌다. 하지만 시간 여행, 시간의 패러독스, 인간을 닮은 인공 생명체, 신체와 인식의 문제를 다룬 스토리와 음울한 미래의 비전도 참신했던 영화였다.

카메론은 환상적 소재를 즐겨 다루었지만 그의 영화에 숨어 있는 철학적 잠재력은 숨막히는 액션과 피상적인 격정 속으로 소실되고 말았다. 1979년의 공상과학 영화 〈에이리언〉의 속편인 〈에이리언 2〉(1986)는 1편의 연출가 리들리 스콧과 달리 솜씨 좋게 조제한

〈터미네이터 2〉(1991)에서 사용한 센세이셔널한 모핑 효과는 그 사이 영화제작의 일상사가 되어버렸다. 당시에는 이 효과를 이용한 인체 연출 방식을 두고 뜨거운 논쟁이 벌어지기도 했다.

공포효과보다는 군대식의 속도 있는 액션에 더 비중을 두었다. 오스카 특수효과상을 수상한 해저 공상과학 영화 〈어비스〉(1989) 역시 완벽한 긴장과 시각적 트릭에 치중한 연출로 인해 내용은 뒤로 밀려나고 말았다.

카메론의 스타일은 역동적인 카메라 작업, 빠른 편집, 어두운 세팅과 폐소공포증을 유발할 것 같은 협소함, 인간의 원초적 공포를 헤집는 유희가 특징이다. 또한 그의 영화는 오스트리아 출신 배우 아놀드 슈워제네거를 현대의 우상으로 만들어주었다. 그러므로 카메론의 〈트루 라이즈〉(1994)는 마치 〈코난 – 바바리안〉(1981)으로 얻은 근육맨 이미지를 떨쳐내는 데 성공한 슈워제네거에 대한 헌정처럼 읽힌다.

연출가 카메론의 경력에 최대의 성공을 안겨준 작품은 〈타이타닉〉이었다. 〈타이타닉〉은 특수효과 기술과 극영화의 마케팅에 새로운 기준을 제시한 영화였다. 하지만 엄청난 물량의 마케팅 공세는 철저한 계획에서 나온 결과만은 아니었다. 제작 기간 동안 엄청나게 불어난 제작비를 메꾸기 위한 어쩔 수 없는 조치였다. 카메론은 멕시코 사막 한가운데에 거대한 수조를 지었고 초호화선 타이타닉 호의 모델을 거의 원형 크기와 흡사하게 제작했다. 제작비가 자꾸만 올라갔다. 〈타이타닉〉은 가장 제작비가 많이 들었지만 또 한

편 가장 큰 수익을 올린 할리우드 영화가 되었고 오스카상 11개 부문을 휩쓸었다. 동화 같은 사랑 이야기와 센세이셔널한 재앙의 서사시, 화려한 의상 영화, 계층간 갈등을 다룬 사회성 드라마, 숨막히는 특수효과, 현대인의 입맛에 맞는 사운드트랙, 대중적인 인기 스타 레오나르도 디카프리오와 케이트 윈슬릿을 멜로드라마적으로 결합하여 다양한 관객층을 겨냥했고, 이런 전략으로 엄청난 성공을 거두었던 것이다.

조르주 멜리에의 실험적 영화 이후 물리적으로 불가능한 현상의 매력과 결합된 특수효과 숨기기는 영화제작의 가장 큰 도전이 되었다. 그런 면에서 디지털 영상기술은 영화라는 매체의 태고적 약속을 지키고 있는 셈이다.

카메론은 시나리오작가 및 제작자로도 활동했다. 특히 전부인 캐서린 비글로(〈폭풍 속으로〉, 〈스트레인지 데이즈〉)의 작품에 협력했고 1990년에는 자체 제작사 라이트스톰 엔터테인먼트를 설립했다.

조엘 코엔과 에단 코엔

조엘 코엔과 에단 코엔 형제는 여러 가지 면에서 이방인이다. 초기 이들은 샘 레이미의 〈이블 데드〉(1982) 같은 몇 편의 저예산 영화에 참여했다. 그들의 영화는 조엘 코엔을 연출가로, 에단 코엔을 제작자로 내세우고 있지만 실제 두 사람은 거의 모든 부문에서 함께 일

한다. 시나리오, 제작, 연출만이 아니다. 데뷔작 누아르 스릴러 〈분
노의 저격자〉(1984) 이후 이들은 파이널 컷의 권한까지도 남에게
맡기지 않았다. 그리고 할리우드의 상황에선 상대적으로 독립적인
지위를 누리고 있는 혁신적이면서도 완벽한 기술을 갖춘 연출가로
굳건히 자리잡았다. 그들의 영화엔 그들 형제의 풍부한 영화사 지
식이 마음껏 표출되고 있다. 스크루볼 코미디 스타일로 연출한 〈아
리조나 유괴 사건〉(1987)과 〈허드서커 대리인〉(1994), 갱스터 영화
〈밀러스 크로싱〉(1990)이 그러하듯 고전 할리우드 장르의 요소들과
계속 유희한다. 더불어 소도시에서 벌어지는 범죄 스릴러 영화 〈파
고〉(1996)가 그러하듯 아이러니를 통해 기존의 인습에 작별을 고한
다. 〈파고〉에서 수수께끼 같은 누아르 스토리는 눈 덮인 북 다코타
의 끝없이 흰 평원으로 자리를 옮긴다. 그곳에서 성실한 한 여경찰
(조엘 코엔의 부인 프랜시스 맥도먼드가 뛰어난 연기를 펼쳤다)이
용감하게 범죄 행각을 뒤쫓는다. 코엔 형제의 영화에선 그들의 직
업, 나아가 할리우드까지도 풍자의 대상이다. 칸 영화제에서 여러
부문에 걸쳐 수상한 바 있는 〈바톤 핑크〉(1991)는 블랙 유머로
1940년대 할리우드의 실패한 시나리오작가 이야기를 초현실주의
적 영상과 존 터투로, 존 굿맨의 빛나는 연기로 담아내었다. 두 사
람은 제프 브리지스, 스티브 부세미와 함께 무질서 코미디 영화
〈위대한 레보스키〉(1997)에서도 뛰어난 연기력을 과시했다. 늘 그

새 부대에 낡은 술. 아무리
초현대식 기술로 치장을
했어도 장르의 표준모델이
없다면 영화는 불가능하다.
케이트 윈슬릿과 레오나르도
디카프리오는〈타이타닉〉(1997)
에서 정말 전통적 방식으로
로미오와 줄리엣의 모티브를
연기했다.

렇듯 이 영화에서도 할리우드는 미스터리한 납치 사건과 더불어 때로는 시니컬한 제작자의 초화화판 빌라에서, 또 때로는 버스비 버클리의 뮤지컬 안무 같은 꿈의 시퀀스에서 등장하고 있다. 프레스턴 스터지스의 코미디 〈설리반의 여행〉(1941)에 나오는 문구를 제목으로 삼은 〈오! 형제여 어디 있는가〉(2000)는 그리스 오디세우스 신화를 1930년대 팝문화의 관습 및 신화와 풍자적으로 뒤섞었다. 1940년대와 50년대의 미국 필름 누아르를 떠올리게 만드는 코믹 스릴러 〈그 남자는 거기 없었다〉(2001)는 빌리 밥 손튼을 전형적인 실패자 역의 주연으로 발탁했고 코엔 형제의 예술적 전략이 다시금 그들만의 독특한 표현을 얻은 영화였다. 영화사와 팝 문화의 유명한 스테레오타입들을 헌사와 인용의 형태로 기분 좋게 들추어내는 것, 그 이상도 그 이하도 아닌 이 영화는 부조리한 위트로 넘치고 시각적으로 눈에 거슬리는 화면구성으로 포장한 줄거리를 항상 약간 이동한 시점에서 들려주고 있다.

할리우드, 인재를 찾아 나서다

1990년대에 들어서면서 MTV 같은 음악 방송들이 현대의 영상미학을 바꾸어 놓았고 할리우드의 주 목표 그룹인 젊은 시청자들의 TV 시청 풍속도를 꾸준히 변화시켰다. 따라서 젊은층의 수요를 충족시켜줄 인재가 부족했다. 나이든 연출가들은 뮤직 비디오의 빠른 편집과 아방가르드적 분위기의 쏟아지는 영상의 홍수를 따라가지 못했다. 1980년대에도 이미 할리우드엔 광고업계 출신의 연출가와 카메라맨, 편집자들이 활동하고 있었다. 리들리 스콧(〈블레이드 러너〉)과 그의 동생 토니 스콧(〈탑 건〉), 애드리인 라인(〈야곱의 사다리〉), 알란 파커(〈앤젤 하트〉) 등이 대표적인 인물이었다. 1990년대 이후 비디오 및 광고 전문 제작사 프로파간다 필름스는 데이비드 핀처 같은 예술가들을 거느리고서 할리우드에서 가장 중요한 인재

훈련소로 손꼽혔다.

또 다른 훈련소로는 1978년에 문을 열었고 1984년부터 로버트 레드포드가 책임을 맡고 있는 선댄스 영화제이다. 쿠엔틴 타란티노, 스티븐 소더버그 같은 차세대 주자들이 저예산 작품을 들고 정기적으로 이곳을 찾아 세인의 주목을 끌고 있다. 선댄스 영화제는 꾸준히 할리우드의 숨은 인재를 발굴하고 있지만 영화사업의 거친 현실 속에서 다시 세상을 향해 빗장을 걸어버리는 인재들이 적지 않다. 이들과 달리 프로파간다 필름스의 연출가들은 경쟁에 익숙한 사람들이라 할리우드 스튜디오 프로덕션에 잘 적응했다. 아마 이들이 독립 연출가들에 비해 정확한 내용이나 극단적 테마와는 훨씬 거리를 취하고 있다는 사실 역시,

〈펄프 픽션〉(1994)은 1930년대 대시엘 해밋이나 레이먼드 챈들러 같은 작가들과 하드보일드 소설로 추리소설의 장르를 혁신시켰던 싸구려 대중문학(펄프 픽션과 직접적으로 관련이 있다.

이들이 잘 적응한 다른 이유일 것이다. 어쨌든 두 기관은 할리우드의 예술적, 기술적 차세대 주자들을 공급하는 "부품 공급업체"의 역할을 톡톡히 해내고 있고 영화 프로덕션이 변화된 관객의 수요에 대응할 수 있도록 기여하고 있다.

쿠엔틴 타란티노

1963년에 태어난 타란티노는 지금까지 불과 4편의 극영화를 연출했지만 할리우드를 짊어지고 나갈 차세대 주자로 손꼽히고 있다. 타란티노는 대부분의 영화 경험을 비디오라는 매체에 의존한 연출가 첫 세대이다. 고등학교를 졸업장도 없이 중퇴한 후 포르노 극장에서 좌석 안내를 하면서 받은 돈으로 배우 수업을 받았던 그는 그 후 로스앤젤레스의 비디오가게에서 일하면서 비디오로 나와 있는 영화사의 고전들을 모조리 섭렵했다. 첫 영화 〈저수지의 개들〉(1992)에서부터 그는 갱스터 영화의 장르 규칙과 능수능란하게 유희했고, 동시에 신랄한 유머와 노골적인 폭력 장면을 독특하게 결

합함으로써 관객들을 혼란에 빠뜨렸다. 그의 대사들은 하워드 혹스의 영화에 나오는 말싸움을 연상시켰고, 그의 줄거리는 스탠리 큐브릭의 〈킬링〉(1956)을 떠올리게 했다. 보석 강도 행각이 실패로 돌아간 후 모인 6명의 갱들이 영화의 주인공이다. 하지만 소극장용 연극 같은 이 영화의 중점은 보석 강도 그 자체가 아니라 충성과 배반의 문제이며, 결국엔 영화사의 파괴, 장르 공식과의 유희, 영화사의 신화이다. 영화는 독립적으로 제작되었고 히비 게이틀의 지원 덕분에 완성될 수 있었다. 이후의 영화들과 마찬가지로 타란티노가 직접 시나리오작가, 배우, 연출가를 맡아 한때 할리우드의 '신동'으로 불렸던 오슨 웰스에 비견되었다. 타란티노의 저예산 영화가 예상과 달리 성공을 거둠으로써 독립 제작 영화는 다시금 각광을 받게 되었다.

댄스 영화 〈토요일 밤의 열기〉(1977)로 존 트라볼타는 하룻밤 사이에 스타가 되었다. 하지만 그 영화 이후 뛰어난 연기력에도 불구하고 큰 주목을 받지 못하던 그를 쿠엔틴 타란티노가 비로소 재발견했고, 할리우드에서 가장 돈 잘 버는 배우의 대열에 넣어주었다.

처음엔 독립적으로 활동했지만 이후 디즈니사에게 인수된 영화 제작사 미라맥스는 〈저수지의 개들〉을 미국에 배급한 기업으로 쿠엔틴 타란티노의 후속작에도 관심을 보였다. 그리고 1994년 〈펄프 픽션〉으로 뉴 할리우드의 고전 한 편이 탄생했다. 〈펄프 픽션〉은 1994년 칸에서 황금종려상을 받았고 1995년 오스카 각본상(작품상, 감독상에도 노미네이트되었다)을 수상했다. 느슨하게 연결된 세 편의 에피소드와 한 편의 틀 이야기를 통해 영화는 진짜 배우들(존 트라볼타, 새뮤얼 L. 잭슨, 우마 서먼, 하비 케이틀, 팀 로스, 브루스 윌리스)이 언기한 세 편의 사기꾼 이야기를 늘려준다. 〈펄프 픽션〉은 〈저수지의 개들〉에서 이미 보여주었던 아이러니와 폭력 장면의 결합을 뛰어넘어 시간의 경계를 실험했다. 세 편의 이야기가 시간 순으로 배열되지 않았기 때문에 앞에서 총에 맞아 죽은

사기꾼이 뒷 장면에서 다시 살아서 스크린 위를 뛰어다니는 에피소드적 구조가 형성되었던 것이다. 그런 충격 효과와 더불어 옛날 영화들에서 인용한 구절들도 넘쳐난다. 실제 〈펄프 픽션〉은 적어도 두 가지 종류의 영화로 읽을

팜 그리어는 1970년대 이후 할리우드에서 가장 이름 있는 아프로 아메리칸 여배우이다.

수 있겠다. 첫째 폭력을 미화하는 쿨하면서 아이러니한 에피소드 영화, 그리고 장 뤽 고다르의 영화와 할리우드의 클래식 갱스터 영화를 지시하는 뛰어난 인용의 영화. 이 과정에서 영화는 현대 록 음악과 유행가들에서부터 TV 시리즈, 만화, 패스트푸드를 거쳐 마약, 통속문학, 요즘 유행하는 정치적 올바름(Political Correctness)에 이르기까지 미국 팝문화의 수많은 신화들을 해부했다.

〈펄프 픽션〉은 기존의 스타에게 또 한 번의 명성을 안겨주었다. 존 트라볼타는 춤추는 갱으로 화려하게 변신하여 〈토요일 밤의 열기〉에서 자신이 맡았던 토니 마네로의 역할을 스스로 풍자했다. 블록버스터의 성공 이후 점점 더 도외시되어 왔던 할리우드의 서사 예술은 〈펄프 픽션〉으로 다시 한 번 승전보를 울리면서 금의환향했다.

〈재키 브라운〉(1997)에서 타란티노는 할리우드의 서사 전통을 블랙익스플로이테이션 영화의 요소들과 가볍게 혼합했다. 블랙익스폴리이테이션의 아이콘 팜 그리어를 주연으로 삼아 다시금 할리우드의 현대 영화사를 인용했다. 엘모어 레너드의 소설 《럼 펀치(Rum Punch)》를 원본으로 한 이 영화는 이전보다 더 섬세한 캐릭터들을 개발했지만 영화의 구조는 여전히 전통적이었다. 네 사람의 연출가가 만든 네 편의 에피소드 영화 〈포 룸〉(1995) 중 〈할리우드에서 온 남자〉에서 할리우드 출신의 스타 연출가 역할을 맡아 실제

할리우드의 실력자 이미지를 느긋하게 연기했다. 타란티노가 로베르토 로드리게스와 함께 연출한 화려한 스플래터 스릴러 소품(Splatter Thriller Farce) 〈황혼에서 새벽까지〉(1996) 역시 영화 및 팝 문화의 스테레오타입과 신화들을 부조리하고 그로테스크한 과장과 지나칠 정도의 기괴한 줄거리를 통해 해체하는 타란티노 특유의 기법을 다시 한 번 입증했다.

우마 서먼, 데이비드 캐러딘 주연의 〈킬빌〉(2003) 역시 이 전통을 이어받았다. 미라맥스가 제작한 이 장르 리믹스에서 타란티노는 이번에도 연출과 시나리오를 담당했고 가차없는 장르의 인용과 양식화된 폭력 연출을 보여주었다. 결혼식 도중 거의 죽을 정도로 치명적인 부상을 당한 한 여성 프로 킬러의 복수극은 동양의 격투기 영화 전통을 떠올리게 하는 안무로 잔인하면서도 그로테스크한 원우먼 쇼(one woman show)가 되었다.

타란티노는 시나리오작가로도 활약하고 있다. 토니 스콧의 액션 영화 〈트루 로맨스〉(1993), 그의 잠수함 영화 〈크림슨 타이드〉(1995), 올리버 스톤의 연쇄살인 미디어 풍자영화 〈내추럴 본 킬러〉(1994)의 시나리오는 그의 작품이다.

타란티노의 영화와 로저 애버리(〈킬링 조이〉), 피터 메덕(〈로미오 이즈 블리딩〉), 브라이언 싱어(〈유주얼 서스펙트〉), 로베르토 로드리게스(〈엘 마리아치〉) 같은 차세대 연출가들의 영화는 선댄스 영화제라는 무대를 딛고 세상으로 나왔지만 미라맥스의 하비 와인스타인의 자금적 지원이 없었다면 그들의 성공도 없었을 것이다.

데이비드 핀처

또 한 사람의 젊은 유망주 연출가, 데이비드 핀처는 전혀 다른 길을 걸었다. 1962년에 태어난 핀처는 독립 제작사 코타 필름스에서 조연출로 일하면서 영화 경험을 쌓았고, 그 후 1981년에서 83년까지

조지 루커스의 ILM에서 〈인디아나 존스-최후의 성전〉 프로젝트에
참여했다. 이어 핀처는 수많은 뮤직 비디오(마돈나, 스팅, 롤링 스
톤즈, 마이클 잭슨, 에어로스미스, 조지 마이클, 이지 팝)와 TV 광
고 (나이키, 코카 콜라, 버드와이저, 하이네켄, 펩시, 리바이스, 컨
버스, AT&T, 채널)의 연출을 맡았다. 1987년 그는 프로파간다 필름
스의 공동 설립자가 되었다. 이 회사는 원래 비디오와 광고 제작회사
였지만 극영화에도 손을 댔다. 마이클 베이(〈아마겟돈〉, 〈진주만〉),
알렉스 프로야스(〈크로우〉, 〈다크 시티〉), 스파이크 존즈(〈존 말코비
치 되기〉, 〈어댑테이션〉) 등이 프로파간다 필름스에서 연출가로서

첫발을 내디뎠다. 데이비드 핀처는 마이클 더글러스를 주연으로 내
세운 수상쩍은 스릴러 영화 〈더 게임〉(1997) 한 편밖에는 제작하지
않았음에도 프로파간다 필름스의 간판스타가 되었다.

　　1992년 핀처는 〈에이리언 3〉으로 공상과학 공포영화 시리즈의
속편에 도전했지만 실패하고 말았다. 그의 뛰어난 스타일도 20세기
폭스의 엄격한 규정 앞에서는 힘을 발휘하지 못했다. 핀처가 연출
한 거의 1시간 분량의 필름이 잘려 나갔고, 핀처는 크레딧에서 자
신의 이름을 삭제해달라고 요청할까 고민에 빠졌다. 뉴 라인 시네
마(AOL 타임 워너)가 제작한 심리 공포 스릴러 〈세븐〉(1995)으로

〈세븐〉(1995)에서 데이비드
핀처는 주인공(브래드 피트
분)을 생존의 벼랑 끝으로 몰고
간다. 할리우드는 완벽한 영상
미학과 음향 미학을 혼란스러운
줄거리와 탁월하게 결합함
으로써 가볍지 않은 소재도
멋지게 포장할 수 있다는
사실을 입증하고 있다.

마침내 핀처는 국제적 명성을 얻게 된다. 혈기왕성한 젊은 경찰 데이비드 밀스와 늙은 동료 윌리엄 서머싯이 사이코 연쇄살인범의 잔혹한 범죄행각을 추적한 이 영화는 필름 누아르 및 공포영화의 소도구들을 능란하게 활용하여 연쇄살인 모티브의 부흥을 몰고 왔다. 핀처의 빠른 편집과 인상적인 영상은 시대에 맞는 시청각적 쇼크 영화 속으로 수수께끼 같은 줄거리를 심었고, 이는 비디오 및 광고 영화 연출가로서의 경험에서 나온 연출력이었다. 〈파이트 클럽〉(1999) 역시 핀처의 비주얼한 천재성이 남김없이 발휘된 작품이지만, 이 영화는 서사구조에도 새로운 액센트를 부여했다. 〈파이트 클럽〉은 데이비드 린치의 〈로스트 하이웨이〉(1997)와 비슷하게 두 배우(브래드 피트와 에드워드 노튼)가 연기한 주인공의 인격 분열을 다루었다. 나아가 주인공이 물질과 광고가 넘치는 세상에 부딪쳐 좌절하는 과정을 자아 비판적으로 연출했다는 점에서도 높은 평가를 받고 있다. 영화는 고전적인 서사 기술을 광고의 시각적 전략과 결합함으로써 부조리한 유머와 암울한 느낌의 요인들을 생산해 낸다. 핀처의 최근 영화 〈패닉 룸〉(2002)은 개봉하자마자 높은 흥행 성적을 기록했음에도 그의 다른 영화들에 비해 많은 주목을 받지 못했다. 그래도 이 영화 역시 비주얼한 걸작품을 만들어내는 그의 대가적 솜씨를 다시 한 번 입증한 작품이었다.

스티븐 소더버그

할리우드 젊은 연출가 그룹의 세 번째 일원은 1963년에 태어난 스티븐 소더버그이다. 그 역시 선댄스 영화제에서 수상한 경력이 있다. 현대인의 관계, 섹스와 관음증을 다룬 데뷔 영화 〈섹스, 거짓말, 그리고 비디오테이프〉(1989)는 칸 영화제에서도 큰 성공을 거두어 독립 영화의 붐을 불러왔다. 하지만 그 이후 소더버그는 슬럼프에 빠져들고 만다. 미라맥스에서 배급하고 제레미 아이언스를 주연으로

기용한 음울한 초현실적 영화 〈카프카〉(1991)는 평단과 관객 모두에게 외면 당했다. 그 이후에 나온 〈리틀 킹〉(1993)과 〈심층〉(1995), 필름 누아르 〈크리스 크로스〉(1949)를 리메이크한 〈그레이스 어네토미〉(1996), 〈스키즈폴리스〉(1996) 등도 큰 주목을 받지 못했다.

조지 클루니와 제니퍼 로페즈가 주연을 맡은 탈옥 영화 〈표적〉(1998)과 편집 솜씨는 정교하지만 내용은 기존의 틀을 답습한, 테렌스 스탬프와 피터 폰다 주연의 갱스터 영화 〈영국인〉(1999) 같은 상업적 프로젝트들로 마침내 소더버그는 다시 성공의 대열에 합류했다. 컬럼비아에서 배급한 환경주의자 에린 브로코비치의 자전적 드라마 〈에린 브로코비치〉(2000)는 여주인공 줄리아 로버츠에게 오스카상을 안겨주었다. 영화는 〈귀여운 여인〉(1990)으로 순진하고 매력적인 애인의 이미지를 획득했던 줄리아 로버츠가 진지한 연기로도 빛을 발할 수 있다는 사실을 보여주었다. 또한 소더버그가 진지한 테마를 수준 높은 형식으로 넓은 관객층에게 제공할 수 있다는 사실도 입증했다. 소더버그의 복

잡한 스토리와 뛰어난 영상미는 USA 필름스(유니버설 픽처스)가 제작한 마약 드라마 〈트래픽〉(2000)에서 다시 한 번 여실히 드러났다. 영화는 멕시코 마약 경찰 제비어 로드리게스(베니치오 델 토로 분)와 대통령 직속 마약단속국장에 임명된 대법원 판사 로버트 허드슨 웨이크필드(마이클 더글러스 분), 마약밀매상의 아내 헬레(캐서린 제타 존스 분)를 둘러싸고 벌어지는 독립된 세 편의 스토리를 솜씨 좋게 결합했다. 가명으로 직접 카메라를 손에 쥐었던 스

까다롭지만 카리스마가 넘치는 베니치오 델 토로는 〈트래픽〉(2000) 이후에 더 이상 다크호스가 아니다. 많은 영화 평론가들은 소극적인 성격의 이 스타를 제임스 딘, 말론 브란도, 브래드 피트 같은 대스타에 비견한다.

티븐 소더버그는 일종의 샘플링 기법으로 여러 차례 스토리가 중단되고 컬러필터, 과도한 광도, 입자가 큰 필름, 핸드 카메라 촬영 등을 통해 영상을 과장한 섬세하고 조밀한 영화를 연출했다. 〈트래픽〉은 블록버스터와 마케팅 정책에도 할리우드에 테마의 자유와 예술적 여지가 아직 남아 있다는 사실을 보여주었다. 대중을 겨냥한 대형 영화가 아니어도 성공작을 낳을 수 있다는 증거였다. 1960년에 나온 갱스터 영화를 리메이크한 〈오션스 일레븐〉(2001)은 초기 영화에서는 볼 수 없었던, 오랜 세월 자기주장의 과정 속에서 획득한 침착한 연출 솜씨가 돋보였던 작품이었다. 소더버그는 또 제작자와 시나리오작가로도 활동하여, 〈데이트리퍼〉(그레그 모톨라 연출, 1996), 〈플레전트빌〉(게리 로스 연출, 1998), 〈봉합〉(스콧 맥게히, 데이비드 시겔 연출, 1994), 덴마크의 동명 영화를 같은 감독이 리메이크한 〈나이트워치〉(올레 보네딜 연출, 1998) 등에 참여했다. 소더버그는 할리우드의 인재가 할리우드의 몽상가로 변모하는 데 성공한 첫 연출가 세대라 말할 수 있을 것이다.

"정상 영업중(Business as Usual)": 연출가와 스타

오늘날의 할리우드가 창의력을 활짝 꽃피울 수 있는 건 분명 스톤, 카메론, 코엔 형제, 타란티노, 핀처, 소더버그 같은 독자적 스타일을 잃지 않는 감독들 덕분일 것이다. 하지만 이들 말고도 할리우드의 영화예술에 기여한 연출가들이 적지 않다. 마이클 만(〈히트〉[1995])은 이미 1980년대에 유니버설에서 제작한 TV 시리즈 〈마이애미 바이스〉(1984-89)로 할리우드 영상미학에 꾸준히 영향을 미친 연출가이다. 애니메이션 부서에서 풍부한 경험을 쌓은 팀 버튼의 영화들은 환상적인 비주얼 스타일과 수수께끼 같은 유머로 유명하다(〈배트맨〉, 〈가위

팀 버튼의 기상천외한 발상과 독특한 아이디어는 애니메이션 영화 및 코미 영화 경험에 바탕을 둔 재미 만점의 영화 〈배트맨〉(1989)이나 할리우드의 영화사를 유쾌하게 조롱하는 영화들 〈화성침공!〉(1996)을 탄생시켰다.

손〉). 영화사의 인용구들과 코믹 요소를 독창적으로 혼합함으로써 그는 〈화성침공!〉(1996), 〈슬리피 할로우〉(1999) 같은 장르의 각색에 도전했다. 초기의 카메라맨 얀 드봉은 첫 연출작 〈스피드〉(1994)에서 영화의 에센스(동작과 속도)를 숨막히는 액션 영화로 변화시켰고, 산드라 블록을 스타로 만들었다. 오스트레일리아 감독 바즈 루어만은 고전적 소재를 팝 뮤지컬로 탈바꿈시키거나(〈로미오와 줄리엣〉), 코믹 로맨스 줄거리에 끼워 넣은 음악, 컬러, 춤의 요소들을 뛰어난 미학적 수준에서 활용함으로써(〈물랑 루즈〉) 뮤지컬 장르에 새바람을 몰고 왔다. 폴 토머스 앤더슨은 〈부기 나이츠〉(1997)로 다시 한번 영화 비평가들의 호응을 얻은 후 뛰어난 연출과 연기를 자랑한 드라마 〈매그놀리아〉(1999)로 관심을 모았다. 1996년 〈슬링 블레이드〉에서 시나리오작가, 연출가, 주연배우로 다재다능한 면모를 발휘했던 빌리 밥 손튼 역시 할리우드의 기대주이다. 회상으로만 이야기되기 때문에 극도로 혼란스러운 드라마 〈메멘토〉(2000)의 연출가 크리스토퍼 놀란 역시 할리우드의 관심을 모으고 있다. 샘 멘데스는 신랄한 사회 풍자극 〈아메리칸 뷰티〉(1999)에서 미국의 생활상을 다루었고 그 덕분에 오스카상 5개 부문(감독상, 작품상, 남우주연상, 촬영상, 각본상)을 휩쓸었다. 특히 뮤직 비디오(비스티 보이즈와 R.E.M.)로 유명해진 스파이크 존즈는 특이한 코미디물 〈존 말코비치 되기〉(1999)에서 아주 유쾌한 방식으로 자신의 역할을 맡은 할리우드 스타 존 말코비치의 정체성과 유희했다. M. 나이트 샤말란은 〈식스 센스〉(1999)로 특별한 특수효과가 없어도 연출과 주연 배우(브루스 윌리스, 할리 조엘 오스멘트)의 역량만 있으면 수수께끼 같은 호러와 씁쓸한 멜랑콜리가 탄생할 수 있다는 사실을 입증해 보였다. 앤디 워쇼스키, 래리 워쇼스키 형제는 〈매트릭스〉(1999)로 블록버스터의 신 차원을 열었다. 젊은 관객층을 겨냥한 광고, 인터넷, 다운로드 할 수 있는 영화 시퀀스, 비디

오 게임, 머천다이징 제품, 시간 축(time slice)을 조작하기 위하여 극영화에서는 새롭게 도입된 광학 특수효과 기술, 그 밖의 수많은 디지털 효과와 코믹 예술의 인용, 사이비 철학적인 심오함으로 〈매트릭스〉는 새 천년의 팝문화에 엄청난 영향을 미쳤다.

이처럼 뛰어난 연출가들이 아무리 많이 있어도 예나 지금이나 할리우드가 절대 포기할 수 없는 것이 하나 있다. 바로 할리우드의 이름을 세계 만방에 알린 여배우들, 유명 스타들이다 〈물랑 루즈〉에 출연하면서 7백만 달러의 출연료를 받았던 니콜 키드먼은 큐브릭의 〈아이즈 와이드 셧〉(1999)에서 성격배우로 빛을 발했고 〈디 아워스〉(2002)에서 버지니아 울프 역을 맡아 오스카 여우주연상을 받았다. 줄리언 무어는 뛰어난 연기력으로 영화 평단과 관객으로부터 큰 찬사를 받았고 〈엔드 오브 어페어〉(1999)와 〈파 프롬 헤븐〉(2002)으로 오스카 여주주연상에 노미네이트되는 영광을 안았다. 셀마 헤이엑(〈프리다〉)이나 13세부터 〈택시 드라이버〉(1976)로 연기를 시작한 조디 포스터(〈패닉 룸〉) 역시 자의식 강하고 변신의 능력이 뛰어난 여배우들이다. 줄리아 로버츠는 〈귀여운 여인〉, 〈에린 브로코비치〉(2002)처럼 성격이 전혀 다른 영화에서 변신의 폭을 넓혀 다면적인 모습을 선보였다. 그밖에도 가네스 팰트로(〈셰익스피어 인 러브〉), 사진 모델로 활동한 경력이 있는 안젤리나 졸리(〈툼 레이더〉), 2001년 〈몬스터 볼〉로 오스카 여우주연상을 수상한 할 베리, 카메론 디아즈(〈바닐라 스카이〉)는 예나 지금이나 각광 받는 여배우들이다.

클라크 게이블, 케리 그랜트, 험프리 보가트의 뒤를 잇는 남성 배우들의 역할도 만만치 않다. 케빈 스페이시(〈세븐〉, 〈아메리칸 뷰티〉), 영원한 소년 톰 크루즈(〈미션 임파서블〉), 코믹 연기에 뛰어난 재능을 보인 다정한 마초이자 매력남 조지 클루니(〈오션스 일레븐〉), 적응력 뛰어난 프로 연기자 톰 행크스(〈캐스트 어웨이〉)를 대

표적으로 꼽을 수 있겠다. 브래드 피트(〈파이트 클럽〉), 조니 뎁(〈프롬 헬〉), 키아누 리브스(〈매트릭스〉), 에드워드 노튼(〈아메리칸 히스토리 X〉) 역시 오래 전에 할리우드에서 제 자리를 굳힌 배우들이다. 베니치오 델 토로(〈트래픽〉), 와킨 피닉스(〈글래디에이터〉)도 장래가 유망한 배우들이다. 레오나르도 디카프리오(〈타이타닉〉, 〈갱스 오브 뉴욕〉), 벤 애플렉(〈진주만〉), 맷 데이먼(〈본 아이덴티티〉) 같은 젊은 블록버스터 스타들은 섬세한 역할을 통해서 비로소 제 역량을 유감없이 발휘한 인재들이다.

내용의 혁신

할리우드엔 끝없이 별이 뜨고 별이 진다. 할리우드의 현대 영화가 고전 스튜디오 시절과 다른 점은 기술적, 경제적 조건만이 아니다. 내용 면에서도 할리우드는 제작 규범이 느슨해진 이후 새로운 길을 개척했다. 폭력과 섹스를 빙빙 돌리지 않고서도 표현할 수 있게 된 이후 할리우드는 꾸준하게 에로스와 탄탈로스, 사랑과 죽음의 양 극단을 오갔다. 그럼에도 줄거리의 도덕은 여전히 보수적이고 정치적 주류에서

완전히 벗어난 입장은 예나 지금이나 예외에 속한다.

 〈죠스〉, 〈쥬라기 공원〉, 〈타이타닉〉 같은 영화들은 죽음의 노골적 묘사에 두려움이 없다. 두려움은커녕 예상된 쇼크에 거의 모든 연출력을 걸었다. 〈터미네이터〉, 〈터미네이터 2〉는 음울하고 잔혹한 줄거리, 뻔뻔한 폭력이나 사이코틱한 줄거리에 총력을 기울인 작품이다. 〈택시 드라이버〉, 〈디어 헌터〉(1978), 〈람보〉(1982), 〈야

최근의 할리우드 영화들은 백인 남성이 아무 잘못도 없이 실존적 위험에 처하거나 생명이 위태로운 암담한 상황에 빠져드는 모티브를 자주 채택하고 있다. 마이클 더글러스는 〈폴링 다운〉(1993)에서 주변의 요구를 더 이상 참을 수 없어 폭력 행위로 맞서는 평범한 미국인을 연기했다.

곱의 사다리〉(1990) 같은 선구자들 역시 충격적인 폭력 장면을 담고 있었지만 이들 영화는 그래도 베트남 전쟁이나 유명 정치인의 암살과 같은 구체적인 역사 사건을 테마로 삼았다. 관객들에게 충격을 줄 수 있는 익숙치 않은 연출도 사회사적 배경과 개인적 삶의 상호관계에서 그 동기를 찾았던 것이다. 하지만 블록버스터 영화들은 그런 연관 관계를 무시하고 브루스 윌리스(〈아마겟돈〉)나 멜 깁슨(〈패트리어트〉) 같은 스타들의 연기를 빌어 영웅적 남성상과 같은 전통적 모티브들에만 매달리고 있는 형편이다.

더불어 1990년대 이후에는 온전히 한 개인에게 집중하여, 그 개인을 아무 설명도 없이 그저 실존적 위기의 대상으로 삼는 영화들이 인기를 끌었다. 대부분 백인남성 주인공이 심리적으로나 신체적으로 탈출구라고는 없는 상황(〈다이하드〉, 〈매드 시티〉)에 빠져든다. 육체미를 강조한 공격적인 이들 백인남성 편집증(White Male Paranoia) 영화들은 주인공이 실수로 빠져들게 된 끔찍한 상황을 연출적으로 철저하게 이용했다. 상황의 희생물이 된 백인남성은 할리우드 역사의 새로운 토포스가 되었다(〈폴링 다운〉, 〈컨스피러시〉). 또 이들 영화를 보완이라도 하려는 듯 줄리아 로버츠를 주연으로 내세운 〈귀여운 여인〉(1990), 〈노팅힐〉(1999)이나 〈그린 카드〉(1990) 같은 정교한 키치풍의 로맨스 영화들이 인기를 끌었다. 그밖에 〈레인 맨〉(1988), 〈사랑의 기적〉(1990), 〈포레스트 검프〉(1994)처럼 사회적 약자들이나 장애인을 다룬 영화들도 성공을 거두었다. 특히 강한 여성 캐릭터가 — 할리우드의 특성상 좌절할 수밖에 없지만 — 큰 주목을 끌었다. 〈위험한 정사〉(1987), 〈미저리〉(1990), 〈양들의 침묵〉(1991), 〈델마와 루이스〉(1991), 〈프라이드 그린 토마토〉(1991), 〈지 아이 제인〉(1997), 〈에린 브로코비치〉(2000)가 대표적인 작품들이다. 뉴 할리우드는 조심스럽게 적응했고 기존의 것을 강화하는 동시에 성공을 약속하는 컨셉을 향해 다

가갔다. 할리우드에게 변함없는 성공을 보장했던 전략이었다.

결국 할리우드의 영화산업은 완전히 복권되었고 극영화라는 전통적 영화 부문뿐 아니라 TV, 비디오에 이르기까지 다양한 미디어 부문에서 세계적인 선도적 역할을 다지고 있다. 다국적 기업에 편입된 뉴 할리우드는 영화의 모든 사업 부문을 장악하려는 성향과 틈새시장마저 빠뜨리지 않는 다양한 종류의 상품으로 스튜디오 시절의 성공 모델을 혁신함은 물론, 전 세계에서 가장 강력한 미디어 산업으로 발전하고 있다. 하지만 최근 들어 더 기세를 올리고 있는 할리우드의 확장 정책은 외국의 국내 영화산업과 대안영화, 독특한 소재, 익숙치 않은 영상미학, 무명 영화인들을 희생시킬 위험을 안고 있다. DVD에서 홈시어터, 월드 와이드 웹에 이르기까지 미디어의 디지털화는 할리우드의 영화가 일상생활의 새로운 영역을 장악하게 되는 또 하나의 장을 열어준 듯하다. 하지만 "관객들이 틀릴 리가 없다(The public is never wrong)"라는 아돌프 주커의 말처럼 지금도 모든 것은 예로부터 할리우드의 가장 큰 관심 대상이었던 관객의 흔들림 없는 기호에 달려 있을 것이다.

〈포레스트 검프〉(1994)는 컴퓨터 기술을 이용하여 역사적 기록을 허구의 영상과 합성함으로써 유래하고 무난하게 미국 미디어와 팝 문화의 역사를 아우르는 '역작'을 만들어냈다.

(S. Spielberg), 1971_114, 115, 134
신데렐라(Cinderella), 넬슨(R. Nelson),
　1957_115
패턴(Pattern), 쿡(F. Cook),
　1955_115

* TV 연속극
77 선셋 스트립(77 Sunset Strip),
　1958-64_114
X-파일(The X-Files), 1993-_146
닥터 킬데어(Dr. Kildare),
　1961-66_38
딥 스페이스(Deep Space) 9,
　1993-99_158-159
래씨(Lassie), 1954-74_38
마이애미 바이스(Miami Vice),
　1984-89_176
마커스 웰비 박사(Dr. med. Marcus
　Welby), 1969-76_134
매버릭(Maverick), 1957-62_114
바빌론 5(Babylon 5), 1994-98_159
보난자(Bonanza), 1959-73_118
스타 트렉: 보이저(Star Trek:
　Voyager),1995-2001_159
엘에이 로(L.A. Law), 1986-_146
우리들의 갱(Our Gang), 1922-24
　_48
초원의 집(The little House on the
　Prairie), 1974-82_118
콜롬보(Columbo), 1971-77,
　1989-_134

| 참고 문헌 |

Ames, C.: *Movies About the Movies,
Hollywood Reflected*, Lexington
1997

Arnold, F.: *Experimente in Hollywood:
Steven Soderbergh und seine Filme*,
Mainz 2003

Asper, H. G.: »*Etwas Besseres als den
Tod … Filmexil in Hollywood*,
Marburg 2002

Balio, T.: *The American Film Industry*,
Madison 1976

Balio, T.: *Hollywood in the Age of
Television*, Boston u.a. 1990

Berger, J. (Hg.): *Production Design:
Ken Adam. Meisterwerke der
Filmarchitektur*, Geiselgasteig 1997

Birdwell, M. E.: *Das andere Hollywood
der dreißiger Jahre. Die Kampagne
der Warner Bros. gegen die Nazis*,
Hamburg 2000

Biskind, P.: *Easy Riders, Raging Bulls*,
Frankfurt/M. 2000

Blanchet, R.: *Blockbuster. Ästhetik,
Ökonomie und Geschichte des
postklassischen Hollywoodkinos*,
Marburg 2002

Blumenberg, H. C.: *New Hollywood*,
München 1976

Bordwell, D.; Staiger, J.; Thompson,
K.: *The Classical Hollywood
Cinema. Film Style & Mode of
Production to 1960*, London 1985

Bordwell, D.: *Narration in the Fiction
Film*, Madison 1985

Bordwell, D.: *Film History*,
New York 1994

Bordwell, D.: *On the History of Film
Style*, Cambridge (Mass.) 1996

Bordwell, D.: *Film Art. An Introduction*,
New York 2001

Bronfen, E.: *Heimweh. Illusionsspiele
in Hollywood*, Berlin 1999

Brownlow, K.: *Pioniere des Films. Vom
Stummfilm bis Hollywood*,
Frankfurt/M. 1997

Burger, R.: *Contemporary Costume
Design: Dress Codes und weibliche
Stereotype im Hollywood-Film*, Wien
2002

Capra, F.: *The Name Above the Title*,
New York 1971

Carr, S. A.: *Hollywood and Anti-
Semitism. A Cultural History up to
World War II*, Cambridge 2001

Cavell, S.: *Pursuits of Happiness. The
Hollywood Comedy of Remarriage*,
Cambridge (Mass.) 1981

Cohan, S.: *Hollywood Musicals. The
Film Reader*, London 2002

Cook, P.; Berning, M.: *The Cinema
Book*, London 1999

Cripps, T.: *Slow Fade to Black: The
Negro in American Film 1900–1942*,
New York 1977

Cross, R.: *The Big Book of B Movies
or How Low Was My Budget*, New
York 1981

Custen, G. F.: *Bio-Pics. How
Hollywood Constructed Public
History*, New Brunswick 1992

Dittmar, L.: *From Hanoi to Hollywood.
The Vietnam War in American Film*,
New Brunswick 1990

Farber, S.; Green, M.: *Hollywood
Dynasties*, New York 1984

Feuer, J.: *The Hollywood Musical*,
London 1982

Flinn, C.: *Strains of Utopia. Gender,
Nostalgia, and Hollywood Film
Music*, Princeton 1992

Flückiger, B.: *Sound Design.
Die virtuelle Klangwelt des Films*,
Marburg 2001

Friedrich, O.: *City of Nets:
A Portrait of Hollywood in the 1940s*,
New York 1986

Gabler, N.: *An Empire of Their Own:
How the Jews Invented Hollywood*,
New York 1985

Gaines, J. (Hg.): *Classical Hollywood
Narrative. The Paradigm Wars*,
Durham 1992

Gehring, W. D.: *Screwball Comedy: A Genre of Madcap Romance*, New York 1986

Giovacchini, S.: *Hollywood Modernism. Film and Politics in the Age of the New Deal*, Philadelphia 2001

Gomery, D.: *The Hollywood Studio System*, London 1986

Grantham, B.: *Some big bourgeois brothel – Contexts for France's Culture Wars with Hollywood*, Luton 2000

Green, P.: *Cracks in the Pedestal. Ideology and Gender in Hollywood*, Amherst 1998

Harvey, J.: *Romantic Comedy in Hollywood. From Lubitsch to Sturges*, New York 1987

Haver, R.: *David O. Selznick's Hollywood*, München 1983

Hay, P.: MGM: *When the Lion Roars*, Atlanta 1991

Higham, C.: *Warner Brothers*, New York 1975

Hill, J.: *The Oxford Guide to Film Studies*, New York 1998

Horak, J.-C.: *Fluchtpunkt Hollywood. Zur Filmemigration nach 1933*, Münster 1984

Horwath, A.: *The Last Great American Picture Show. New Hollywood 1967–1976*, Wien 1995

Jacobsen, W. (Hg.): *Siodmak Bros. Berlin–Paris–London–Hollywood*, Berlin 1998

Jarvie, I. C.: *Hollywood's Overseas Campaign. The North Atlantic Movie Trade, 1920–1950*, New York 1992

Jewell, R. B.; Harbin, V.: *The RKO Story*, New York 1982

Karnick, K. B.: *Classical Hollywood Comedy*, New York 1995

Kendall, E.: *The Runaway Bridge. Hollywood Romantic Comedy of the 1930s*, New York 1990

King, G.: *Spectacular Narratives*, London 2000

Koppes C. R.: *Hollywood Goes to War. How Politics, Profits and Propaganda shaped World War II Movies*, Berkeley 1990

Koszarski, R.: *The Man You Loved to Hate: Erich von Stroheim and Hollywood*, Oxford 1983

Krämer, P.: *The Big Picture. Hollywood Cinema from Star Wars to Titanic*, London 2001

Lasky, J. Jr.: *Whatever Happened to Hollywood?*, New York 1975

Leff, L. J.: *Hitchcock and Selznick. The Rich and Strange Collaboration of Alfred Hitchcock and David O. Selznick in Hollywood*, New York 1987

MacDonald, P.: *The Star System*, London 2000

Maltby, R.: *Harmless Entertainment. Hollywood and the Ideology of Consensus*, Metuchen 1983

Maltby, R.: *Hollywood Cinema*, Oxford 1995

Mazdon, L.: *Encore Hollywood. Remaking French Cinema*, London 2000

McCrisken, T.: *American History and Contemporary Hollywood Film*, Edinburgh 2003

Miller, T. u.a.: *Global Hollywood*, London 2001

Muscio, G.: *Hollywood's New Deal*, Philadelphia 1997

Naremore, J.: *More Than Night. Film noir in its Contexts*, Berkeley 1998

Navasky, V. S.: *Naming Names*, New York 1980

Neale, S.: *Genre and Hollywood*, London 2000

Neale, S.: *Genre and contemporary Hollywood*, London 2002

Nelmes, J.: *An Introduction to Film Studies*, London 1999

Nowell-Smith, G.: *Geschichte des internationalen Films*, Stuttgart, Weimar 1998

Null, G.: *Black Hollywood: The Negro in Motion Pictures*, Secaucus, New Jersey 1975

O'Connor, J. E.: *American History – American Film*, New York 1980

O'Dell, P.: *Griffith and the Rise of Hollywood*, New York 1970

Okuda, T.: *The Columbia Comedy Shorts. Two-Reel Hollywood Film Comedies, 1933–1958*, Jefferson 1986

Paris, T.: *Quelle diversité face à Hollywood?*, Condé-sur-Noireau 2002

Patterson, L.: *Black Films and Film-Makers*, New York 1975

Prokop, D.: *Hollywood, Hollywood*, Köln 1988

Pye. M.; Myles, L.: *The Movie Brats*, London 1979

Reinecke, S.: *Hollywood Goes Vietnam. Der Vietnamkrieg im US-amerikanischen Film*, Marburg 1993

Rogall, S. (Hg.): *Steven Soderbergh und seine Filme*, Marburg 2003

Rosenbaum, J.: *Movie Wars. How Hollywood and the Media Limit What Films We Can See*, London 2002

Röwekamp, B.: *Vom film noir zur méthode noire. Die Evolution filmischer Schwarzmalerei*, Marburg 2003

Sarris, A.: *The American Cinema. Directors and Directions 1929–1968*, New York 1968

Sarris, A.: *You Ain't Heard Nothin' Yet: The American Talking Film, History & Memory 1927–1949*, New York 1998

Schaal, H. D.: *Learning From Hollywood. Architektur und Film*, Stuttgart 1996

Schatz, T.: *Hollywood Genres. Formulars, Filmmaking, and the Studio System*, New York 1981

Schatz, T.: *The Genius of the System*, New York 1988

Schatz, T.: *Boom and Bust.*

197

The American Cinema in the 1940s, New York 1997

Schrecker, E.: The Age of McCarthyism: A Brief History With Documents, Boston 1994

Schwartz, L. N.: The Hollywood Writers Wars, New York 1982

Scott, I.: American Politics in Hollywood Film, Edinburgh 2000

Sennett, R. S.: Traumfabrik Hollywood. Wie Stars gemacht und Mythen geboren wurden, Hamburg 2000

Shindler, C.: Hollywood in Crisis. Cinema and American Society 1929–1939, London 1996

Silver, A.; Ward, E.: Film Noir, Encyclopedic Reference to the American Style, Woodstock 1992

Silver, A.; Ursini, J.: The Noir Style, Woodstock 1999

Singer, B.: Melodrama and Modernity. Early Sensational Cinema and Its Contexts, New York 2001

Sinyard, N.: Silent Movies, New York 1990

Spieker, M.: Hollywood unterm Hakenkreuz. Der amerikanische Spielfilm im Dritten Reich, Trier 1999

Taylor, J. R.: Fremde im Paradies. Emigranten in Hollywood 1933–1950, Berlin 1984

Telotte, J. P.: The Cult Film Experience, Austin 1991

Telotte, J. P.: Science Fiction Film, Cambridge 2001

Thomas, D.: Beyond Genre. Melodrama, Comedy and Romance in Hollywood Films, Moffat 2000

Thomas, T.: Howard Hughes in Hollywood, Secaucus 1985

Thompson, K.: Exporting Entertainment. America in the World Film Market, 1907–34, London 1985

Thompson, K.: Storytelling in the New Hollywood, Cambridge 1999

Torrence, B. T.: Hollywood. The First Hundred Years, New York 1982

Trumbo, D.: Additional Dialogue. Letters of Dalton Trumbo 1942–1962, New York 1970

Ungerböck, A.: Blacklisted. Movies by the Hollywood Blacklist Victims, Wien 2000

Vasey, R.: The World According to Hollywood, 1918–1939, Madison 1997

Warner, J.: My First 100 Years in Hollywood, New York 1965

Wasser, F.: Veni, Vidi, Video: The Hollywood Empire and the VCR, Austin 2001

Weiss, U.: Das neue Hollywood: Francis Ford Coppola, Steven Spielberg, Martin Scorsese, München 1986

Willis, S.: High Contrast. Race and Gender in Contemporary Hollywood Film, Durham 1997

Wood, R.: Hollywood From Vietnam to Reagan, New York 1986

Zolotow, M.: Billy Wilder in Hollywood, New York 1996

| 사진 출처 |

2000 National Film Preservation Foundation 15

Arthaus Video 36

BMG 139, 163, 169, 171

Buena Vista Home Entertainment 155

Columbia Pictures Industries 127, 128

Columbia Tristar 40, 158

Concorde Home Entertainment 148

Filmhistorisches Bildarchiv Peter W. Engelmeier 29

Aus: Geschichte des internationalen Films, Stuttgart und Weimar 1998 13, 16, 36, 66, 75, 90, 93, 149,

Aus: Handbuch der Filmmontage, München 1993 104

Aus: Hollywood Hollywood, Neuenburg 1983 2, 7, 8, 9, 11, 23, 28, 30, 32, 35, 48, 52, 55, 59, 68, 91

Internet Movie Database 19, 26, 41, 42, 72, 84, 88, 89, 90, 91, 96, 98, 109, 117, 121, 122, 126, 134, 135, 136, 137,

Kinowelt 130, 165

MAWA Film & Medien GmbH 173

MGM 87, 106, 108, 164

Paramount 131, 132, 181

Reclams Sachlexikon des Films, Frankfurt/M. 73, 99

Aus: Siodmak Bros. Berlin–Paris–London–Hollywood, Berlin 1998 102

Aus: Spiegel Special–100 Jahre Kino, Spiegel-Verlag Rudolf Augstein, Hamburg 1994 25

Splendid Film GmbH 175

Twentieth Century Fox 30, 166, 167

Universal 130

Warner Bros. 22, 34, 37, 38, 71, 105, 128, 129, 132, 133, 179

ZDF 107, 110, 111

*숫자는 페이지를 가리킴.

다들 지난 시절 할리우드 영화에 얽힌 기억들이 있겠지만, 문희와 윤정희만 좋아하던 국산품 애용자 어머니와 영화는 대한뉴스밖에 안 보시는 아버지 밑에서 자란 나의 영화 기억은 중고등학교 시절 단체 관람했던 〈로미오와 줄리엣〉과 〈슈퍼맨〉이 전부다. 파티에서 눈이 맞아 만나고 있던 로미오와 줄리엣을 찾기 위해 양쪽 집안의 하인들이 "로---미오! 주―올리엣!" 하고 부르던 장면에 필이 꽂혔던 반 아이들이 며칠동안 교실에서 로미오와 줄리엣을 외쳐 불렀었고 슈퍼맨이 지구를 돌려 여자친구를 구하는 장면에선 전교생이 일어나 눈물을 흘리며 박수를 쳤다. 또 아래 방에 세 들어 살던 "이모"에게 얻어 보았던 〈황야의 무법자〉의 시가 꼬나문 이스트우드 오빠의 찌그러진 얼굴에 얼마나 설레(?)던지 주민등록증을 발급받고도 한 참 지난 후에 우연히 보게 된 밀짚모자도 시가도 없는 이스트우드 오빠에게 날 버린 애인보다 더 심한 배신감을 느꼈던 기억도 어렴풋하게 떠오른다.

그렇게 할리우드의 영화들은 먼 이국땅 동양의 작은 나라 동쪽 끝의 한 도시에서 살고 있던 그저 그런 한 여고생의 마음까지 뒤흔들어 놓았었다. 아무 것도 몰랐지만, 그 영화들이 어떻게 만들어지며 어떻게 수입되고 배급되어 시골 우리 동네 영화관의 스크린을 장식하게 되었지, 정말 까맣게 몰랐지만 말이다.

세월이 많이 흘렀고, 할리우드 영화의 공과 실, 단점과 장점을 어느 정도 꿰뚫게 되고, 미국적 이데올로기와 식상한 소재에 염증을 느끼기도 하고, 워낙 수준이 높아진 한국영화에 밀려 할리우드 영화가 맥을 못 추고 있는 현실에서도 돈 냄새라면 기가 막히게 맡는 할리우드의 질긴 생명력은 여전히 우리 생활에 큰 영향을 미치고 있다. 주인공들이 어찌나 안 죽던지 지루해서 죽을 것 같았던 〈타이타닉〉은 그 엄청난 스케일과 감동적인 러브스토리로 관객몰이를 했고, 도대체가 너무 시끄러워 귀를 막고 있었던 〈해리포터〉와 〈반지의 제왕〉은 "또 나왔어?" 싶으면 벌써 매진행렬이다.

조조할인에 통신사 카드 할인까지 받았다고 입이 찢어지는 아주 평범한 대한민국 아줌마로서 수없는 영화 이름과 영화 기법들이 넘쳐나는 책을 번역한 것이 쑥스럽고 민망하기는 하다. 그래도 한동안 영화를 못 보면 볼일보고 뒤 안 닦은 것처럼 왠지 찜찜한 영화 애호인으로서 이런 좋은 책을 할당받은 것에 기쁘고 즐거웠다. 마구 뒤엉켜 있던 내 머리 속 영화들에게 "줄을 서시오!" 한 마디 던진 듯 어느 정도 체계가 잡힌 것 같아 흐뭇하기도 하다. 작은 분량에 비해 속이 알차고 시대별로 묶은 설명 방식이 정리정돈을 도와준다. 명절에 TV에서 봤던 영화, '주말의 명화' 시간에 봤던 영

화, 좋은 영화 추천 목록에서 보았던 영화, 꼭 한 번 봐야지 벼르다가 결국 못 보고 지나간 영화.......
그런 영화들이 어떤 역사적 배경에서 어떤 기획의도로, 어떤 사연을 갖고 세상이 빛을 보게 되었는
지 그걸 알아가는 재미도 쏠쏠하다. 가볍게 읽고 많이 생각하고 영화를 이해하고 영화를 사랑하는
데 더없이 좋을 책이다.

장혜경